OTTAWA

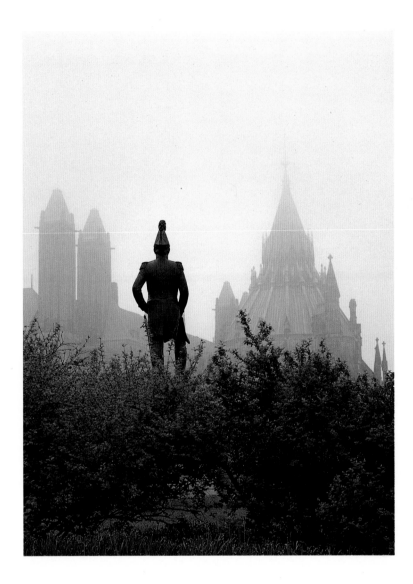

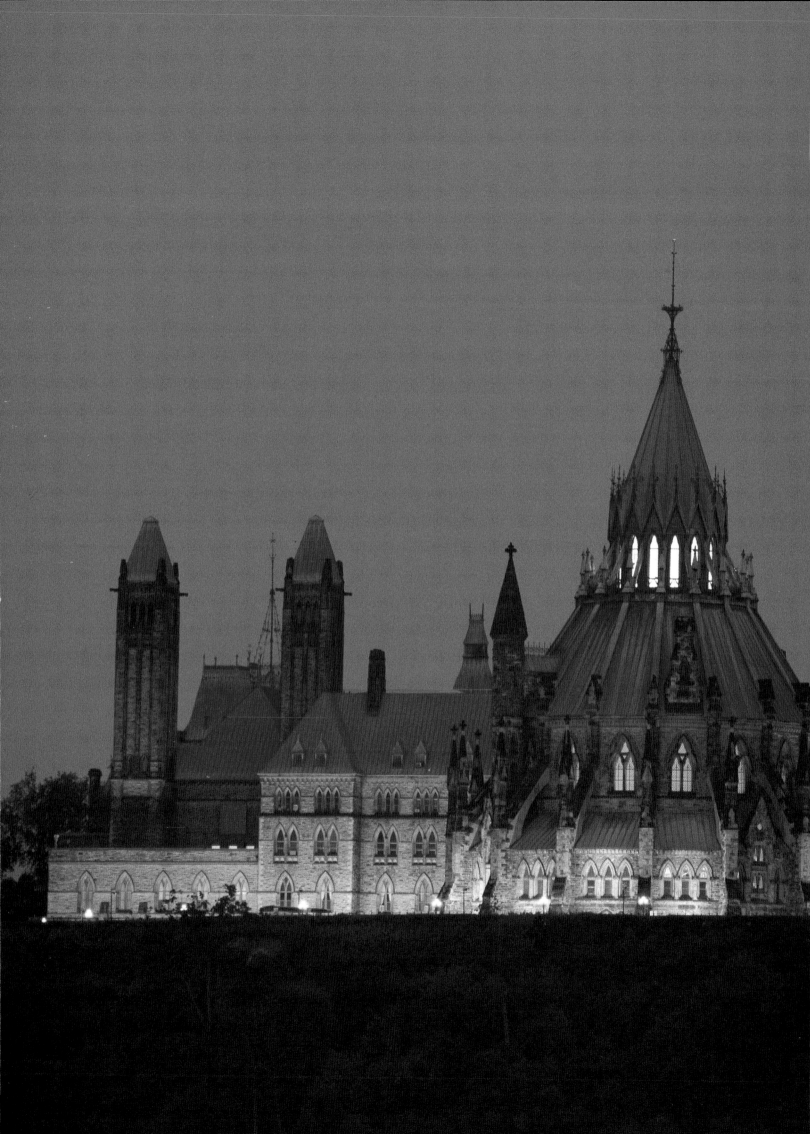

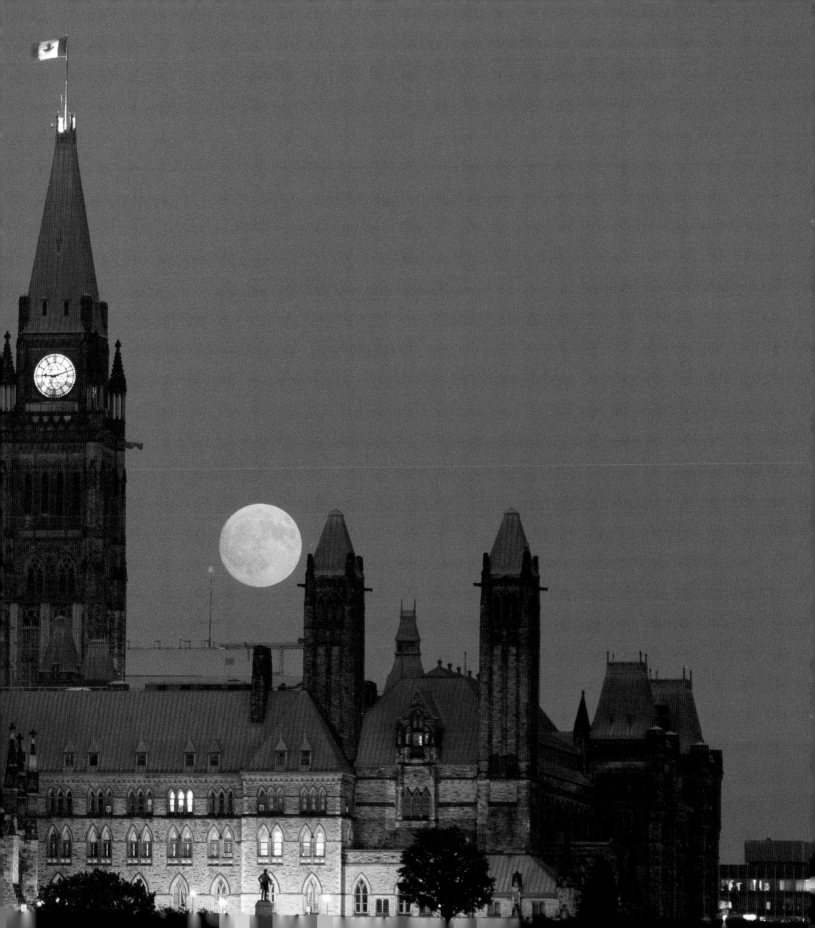

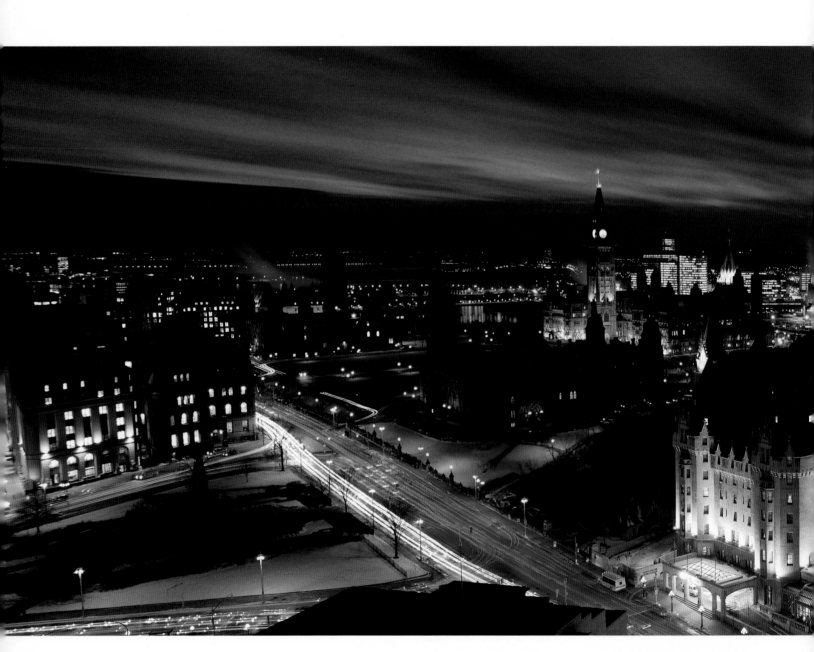

A glittering panoramic view of the city shows Parliament Hill, the Château Laurier and the National Gallery.

Une vue panoramique de la ville où apparaissent la colline du Parlement, le Château Laurier et le Musée des beaux-arts du Canada.

Page 1: **The statue of Colonel By, the founder of Bytown, as Ottawa was first known, looks toward the mist-enshrouded Parliament Buildings.**

Previous pages: **An ethereal pink moon is suspended over a silhouette of the Parliament Buildings.**

Page 1 : **La statue du Colonel By, le fondateur de Bytown, nom sous lequel fait d'abord connue Ottawa, devant les édifices du Parlement dans la brume.**

Pages précédentes : **Une lune rose et délicate se détache au-dessus de la silhouette des édifices du Parlement.**

OTTAWA

AND THE NATIONAL CAPITAL REGION / ET LA RÉGION DE LA CAPITALE NATIONALE

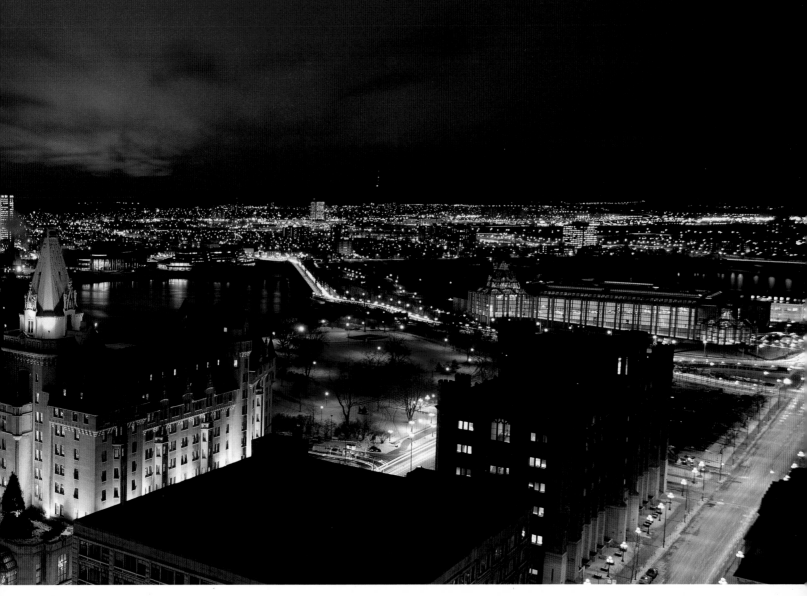

PHOTOGRAPHY / PHOTOGRAPHIE
MALAK

FOREWORD / AVANT-PROPOS
MARCEL BEAUDRY

Chairman, National Capital Commission / Président, Commission de la Capitale nationale

TEXT / TEXTE
JEAN E. PIGOTT

KEY PORTER BOOKS

Canadian Cataloguing in Publication Data

Karsh, Malak.
 Ottawa and the National Capital Region
 Ottawa et la région de la Capitale nationale

Text in English and French.
ISBN 1-55013-197-4

1. Ottawa (Ont.) — Description — Views. 2. National Capital Region (Ont. and Quebec) — Description and travel — Views. I. Title. II. Title: Ottawa et la région de la Capitale nationale.

FC3096.37.K37 1990 917.13'84'00222 C89-09766-8E
F1059.5.09K37 1990

Design: Scott Richardson
Typesetting: Q Composition

Printed and bound in China

Key Porter Books Limited
70 The Esplanade
Toronto, Ontario
M5E 1R2

Données de catalogage avant publication (Canada)

Karsh, Malak.
 Ottawa and the National Capital Region
 Ottawa et la région de la capitale nationale

Texte en anglais et en français.
ISBN 1-55013-197-4

1. Ottawa (Ont.) — Description — Vues. 2. capitale nationale, Région de la (Ont. et Québec) — Descriptions et voyages — Vues. I. Titre. II. Titre : Ottawa et la région de la capitale nationale.

FC3096.37.K37 1990 917.13'84'00222 C89-09766-8F
F1059.5.09K37 1990

Conception : Scott Richardson
Composition : Q Composition

Imprimé et relié en Chine

94 95 96 97 98 7 6 5 4

Lights from within show off the Canadian Museum of Civilization's breathtaking design, while sprays of fireworks illuminate the night sky.

L'éclairage intérieur dessine la silhouette impressionnante du Musée canadien des civilisations sous un ciel illuminé par les feux d'artifice.

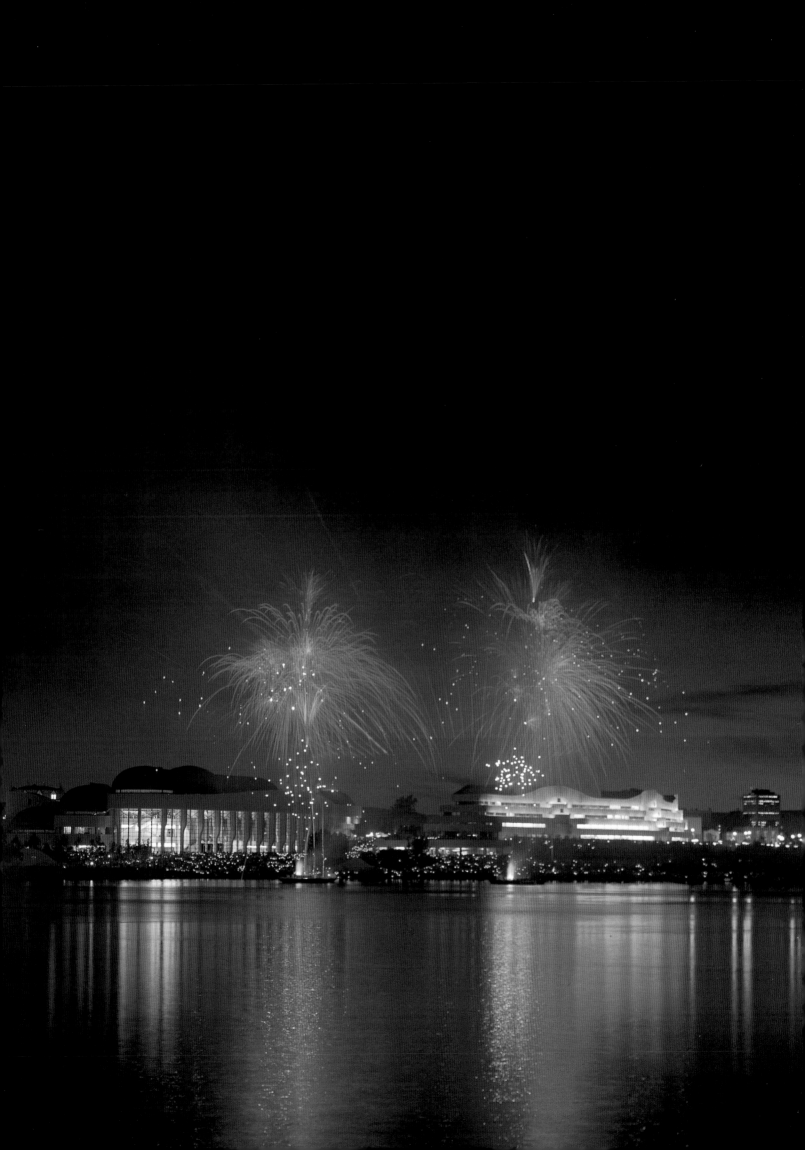

To my wife Barbara *À mon épouse Barbara*

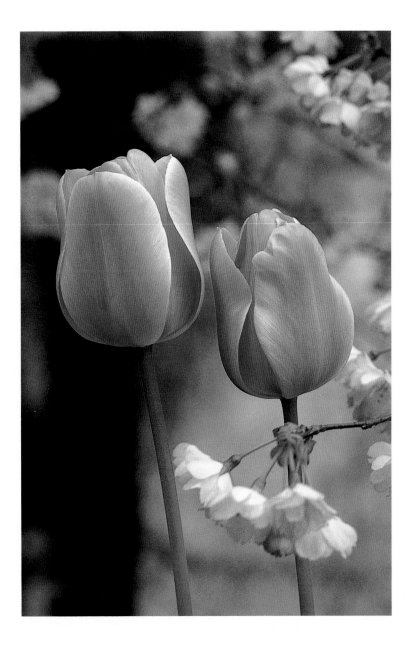

Tulips and cherry blossoms herald the arrival of spring.

Les tulipes et les fleurs de cerisiers annoncent l'arrivée du printemps.

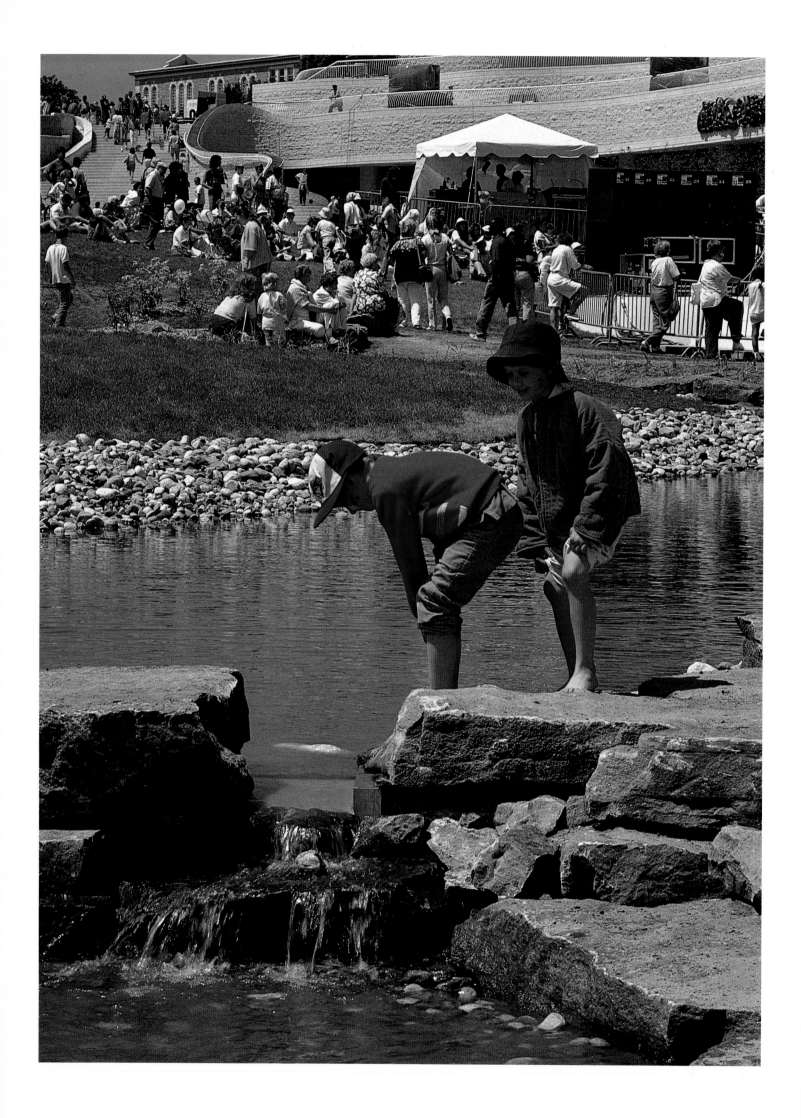

CONTENTS / TABLE DES MATIÈRES

The grounds of the Canadian Museum of Civilization in Hull are a splendid summertime gathering place with an outdoor amphitheatre, a plaza and a waterfall court.

Les terrains du Musée canadien des civilisations offrent un lieu de rassemblement estival splendide avec un amphithéâtre extérieur, une place et une chute.

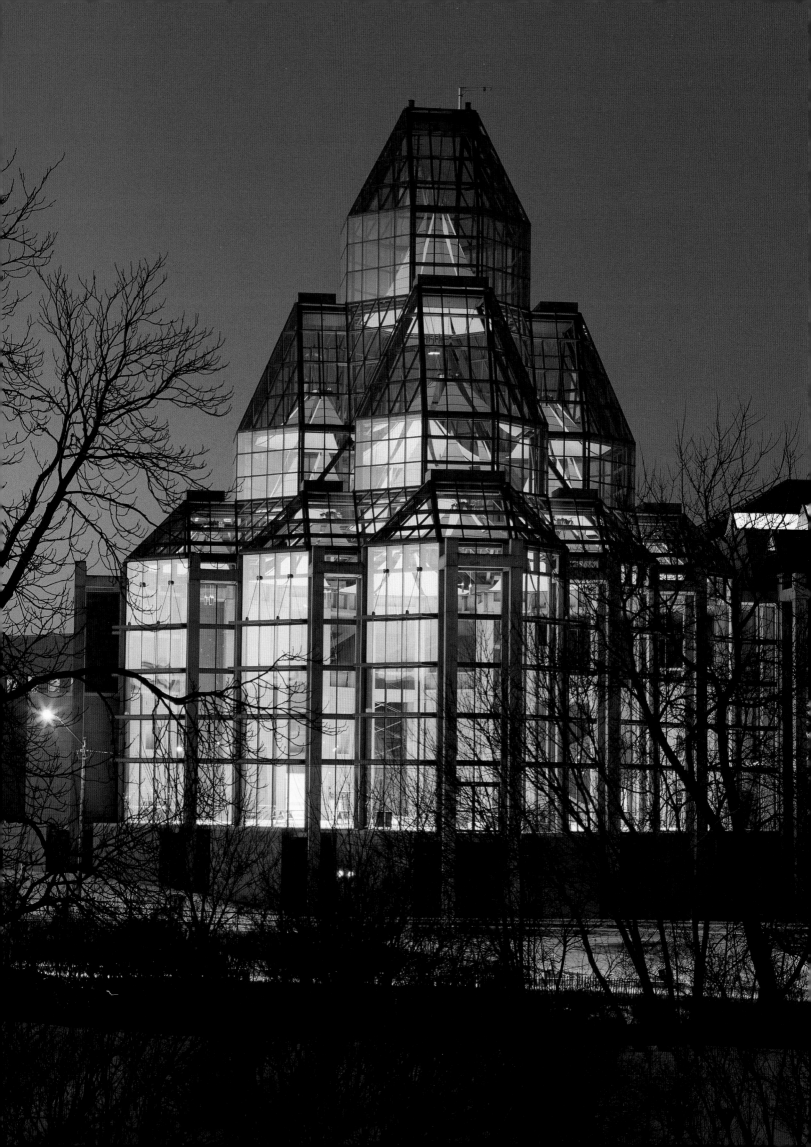

FOREWORD / AVANT-PROPOS

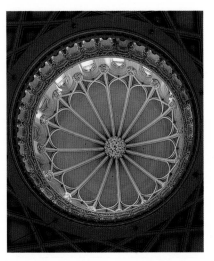

AS CHAIRMAN OF THE NATIONAL Capital Commission, it gives me great pleasure to present this magnificent portrait of Canada's Capital Region. This book is a remarkable tribute to a place that all Canadians can look to with pride.

Malak's images reflect the beauty of our landscapes throughout the changing seasons, as well as the beauty of the Region's monuments and buildings, both old and new. His photographs show us a Region that is dynamic and filled with excitement, in spite of all its official responsibilities. They show us a vibrant Capital of festivals, of museums and of countless cultural events, as well as the more solemn Capital of the Canadian Parliament and our national institutions.

I am proud of this Region, for it mirrors the diversity of this vast and beautiful country of ours. The men and women of the Capital Region unite in celebrating this diversity, welcoming their compatriots in a spirit of fellowship and celebration that prevails the year round. They have given the Region a sense of pride that pays tribute to the achievements — past, present and future — of all Canadians.

Jean Pigott, Chairman of the National Capital Commission from 1984 to 1992, is one of the women who have helped create the sense of belonging that is so important in a country whose population is scattered over a vast territory. I hope to continue building on the work she has accomplished, bringing Canadians together in an even greater spirit of unity, pride and sharing.

And so I invite you to open this book and discover Canada's Capital Region.

À TITRE DE PRÉSIDENT DE LA Commission de la Capitale nationale, il me fait plaisir de vous présenter la région de la capitale du Canada au travers de ce livre magnifique. Il illustre à mon avis de façon remarquable cette capitale dont tous les Canadiens et Canadiennes peuvent être fiers.

Les photos de Malak reflètent, au gré des saisons, la beauté des paysages et la splendeur de l'architecture des édifices anciens et modernes de la capitale. Ces photos ont su capter et nous renvoyer l'image d'une région dynamique et vibrante d'activités malgré les fonctions officielles qu'elle doit remplir. On y retrouve la capitale des festivals, des musées, des manifestations culturelles diverses ainsi que la capitale solennelle représentée par le Parlement canadien et les institutions nationales.

Je suis fier de cette région qui est à l'image de ce grand et beau pays qu'est le Canada. Les hommes et les femmes qui y vivent unissent leurs efforts pour célébrer cette diversité en y accueillant leurs compatriotes dans un esprit de famille et de fête qui s'échelonne tout au cours de l'année. Ils ont créé une ambiance de fierté qui rend hommage aux réalisations passées, présentes et futures de tous les Canadiens.

C'est d'ailleurs une de ces femmes, madame Jean Pigott, présidente de la Commission de la Capitale nationale de 1984 à 1992, qui a su communiquer de façon admirable ce sentiment d'appartenance si cher à une population dispersée sur l'immense territoire qu'est le Canada. Un sentiment sur lequel j'espère bâtir encore plus d'unité, de fierté et de partage.

Je vous invite donc à ouvrir ce livre et à découvrir la région de la capitale du Canada.

Marcel Beaudry,
Chairman,
National Capital Commission

Le président,
Commission de la Capitale nationale,
Marcel Beaudry

The National Gallery's jewel-like rotunda drew its inspiration from the elegant shape of the Parliamentary Library.

Les courbes de la rotonde du Musée des beaux-arts du Canada sont inspirées des formes élégantes de la Bibliothèque parlementaire.

Above:
This finely wrought domed ceiling is only one of many architectural triumphs within the Parliament Buildings.

Ci-dessus :
Ce dôme finement ouvragé est l'un des nombreux chefs-d'œuvre architecturaux à l'intérieur des édifices parlementaires.

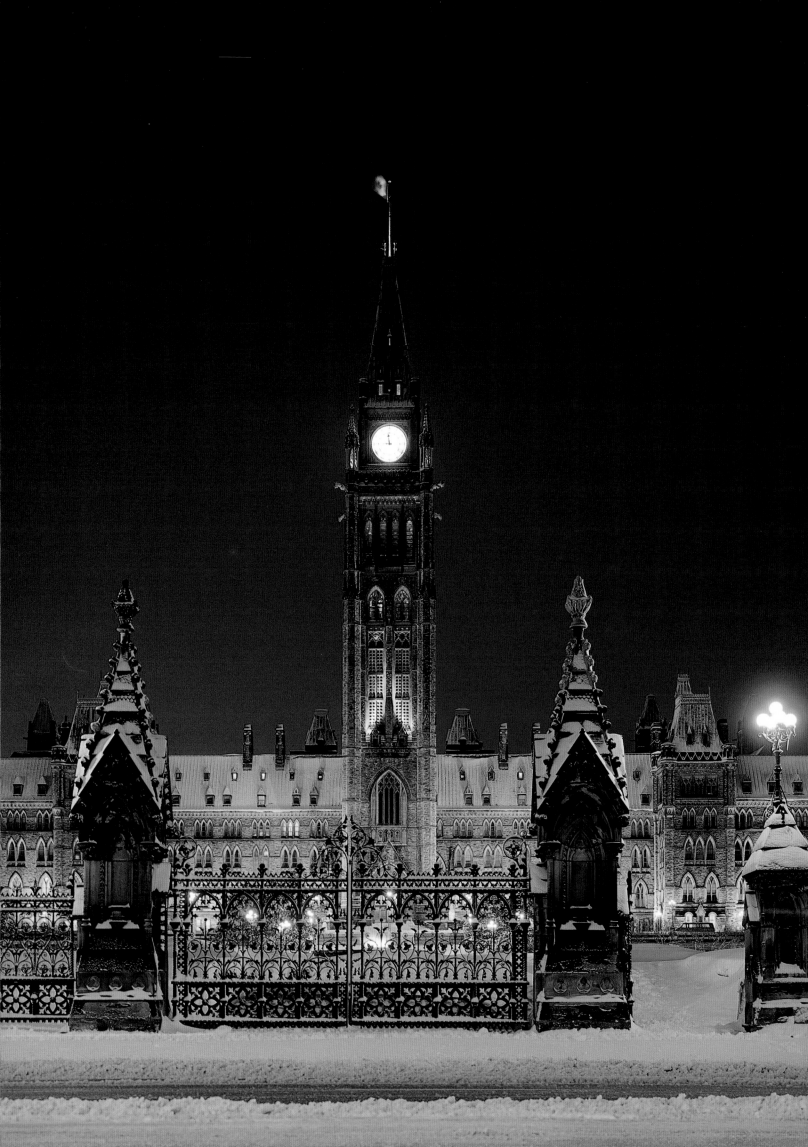

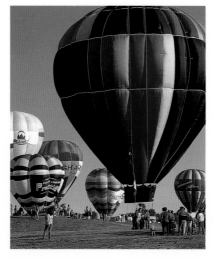

IT IS WITH PRIDE AND JOY THAT I present this collection of photographs as a tribute to our national Capital. Since my early days in photography, I have strongly felt that all Canadians should be familiar with Ottawa so that they may think of it not only as a geographic and political location, but as the symbol of all Canada, its people and the diversity of its cultures and traditions. Over the years I have devoted much of my energy in producing photographs to reinforce this.

I first fell in love with Ottawa during one October day in 1938, my first in Canada. I had just arrived to join my illustrious brother, Yousuf Karsh, who made it possible for me to come to this country of my childhood dreams. I remember that day as Yousuf took me for a drive to see Ottawa and the nearby Gatineau Hills. I was so dazzled by the autumn colours and the flaming maple trees that I could hardly believe my eyes. No doubt, that first experience influenced me and directed my thoughts toward my future career.

After apprenticing with my brother for two years, I developed sufficient confidence to embark on a career of my own. I chose to specialize in photojournalism and nature photography. This enabled me to realize another dream — to travel across Canada and photograph it from coast to coast.

Some of my earliest assignments took me to every province, and my photographs were published in the *Star Weekly, Weekend Magazine, Saturday Night, Canadian Geographic* and many others. I also had the pleasure of photographing some of Canada's most important industries, including the pulp and paper

C'EST AVEC JOIE ET FIERTÉ QUE JE présente cette collection de photographies en hommage à notre capitale nationale. Depuis mes débuts en photographie, j'ai toujours été convaincu que les Canadiens devraient considérer Ottawa non seulement comme un lieu géographique et politique, mais aussi comme le symbole du Canada, de sa nation et de la diversité de ses cultures et de ses traditions. Au fil des ans, j'ai consacré une grande partie de mon énergie à réaliser des photographies qui renforcent ce sentiment.

Je suis tombé amoureux d'Ottawa pour la première fois au cours d'une journée d'octobre 1938, lors de mon premier séjour au Canada. Je venais d'arriver. Ma venue avait été rendue possible par mon illustre frère, Yousuf Karsh, qui me permettait ainsi de visiter le pays de mes rêves d'enfance. Je me souviens de cette journée où Yousuf m'a emmené visiter Ottawa et les collines de la Gatineau. J'étais tellement ébloui par les coloris de l'automne et les érables flamboyants que je ne pouvais à peine en croire mes yeux. Cette première expérience m'a, sans aucun doute, influencé et a orienté mes pensées vers ma future carrière.

Après un apprentissage de deux ans avec mon frère, j'étais prêt à entreprendre ma propre carrière. J'ai choisi de me spécialiser dans la photographie journalistique et la photographie de la nature. Cela m'a permis de réaliser un autre rêve, celui de voyager d'un bout à l'autre du Canada et de le photographier de l'Atlantique au Pacifique.

Mes premières tâches m'ont conduit dans chaque province, et mes photographies ont été reproduites

Above:
A group of brilliantly coloured hot-air balloons prepares for launching at the Gatineau hot-air balloon festival.

Ci-dessus :
Une multitude de montgolfières aux couleurs éclatantes sont prêtes à décoller au Festival de montgolfières de Gatineau.

Snow gilds the Parliament Buildings on a wintry evening.

La neige scintille sur les édifices du Parlement par une nuit d'hiver.

industry. My log-drive photographs, taken in the Gatineau watershed, were published in hundreds of Canadian and foreign publications. One photograph, showing logs floating on the Ottawa River below Parliament Hill, was reproduced on the back of the Canadian one dollar bill and became a familiar sight.

Regardless of my extensive travels, Ottawa has remained my home base. I have continued to photograph points of interest and events here. The national Capital, and especially the Parliament Buildings have provided me with endless subjects. In the spring of 1946 I noticed a magnificent river of colourful flowers, flowing for the very first time at the base of the Peace Tower and onto the lawns of Parliament Hill. These were Dutch tulips sent to the Canadian people by Princess (later to become Queen) Juliana of the Netherlands as a thank-you gift for the hospitality she received during her World War II stay in Ottawa. The National Capital Commission carried out an imaginative plan, placing the flowers in photogenic locations. My photographs of tulips with the Peace Tower, the War Memorial and along the Driveway were warmly received and published, not only in Canada, but in many other countries. People were tired of the war and its horrors, and the sight of flowers provided a moment of relief, hope and pleasure. The Dutch bulb growers immediately asked me to take photographs especially for them. For nearly forty years I acted as the official photographer and Canadian representative of the Netherlands Flowerbulb Institute, and had a long and happy relationship with my Dutch friends.

My photography of tulips and other spring flowers in Ottawa presented me with the opportunity to suggest an event of which I am extremely proud—the

dans le *Star Weekly*, le *Saturday Night*, le *Canadian Geographic* et de nombreuses autres publications. J'ai également eu le plaisir de photographier certaines des plus importantes industries du Canada, notamment l'industrie des pâtes et papier. Mes photographies du flottage des billots sur la rivière Gatineau ont été reproduites dans des centaines de publications canadiennes et étrangères. Une photographie, montrant des billots flottant sur la rivière des Outaouais sous la colline du Parlement et reproduite au verso du billet d'un dollar canadien, est devenue une image familière à tous les Canadiens.

Malgré mes nombreux voyages, Ottawa est demeurée un foyer d'attache où j'ai photographié maints points d'intérêt et événements. La capitale nationale, et plus particulièrement les édifices du Parlement, ont constitué une source d'inspiration. Au printemps de 1946, j'ai remarqué une magnifique rivière de fleurs aux multiples coloris, ornant pour la première fois le bas de la tour de la Paix et les pelouses de la colline du Parlement. Il s'agissait de tulipes hollandaises offertes au peuple canadien par la princesse (qui deviendrait la reine) Juliana des Pays-Bas en guise de remerciement pour l'hospitalité qu'on lui avait témoignée lors de son séjour à Ottawa pendant la Deuxième Guerre mondiale. La Commission de la Capitale nationale avait réalisé un plan imaginatif en plaçant les fleurs dans des endroits photogéniques. Mes photographies des tulipes près de la tour de la Paix, du Monument commémoratif de guerre du Canada et de la promenade Reine-Elizabeth, ont été chaleureusement accueillies et publiées, non seulement au Canada, mais dans de nombreux autres pays. Les gens étaient fatigués des affres de la guerre, et la beauté des fleurs offrait un moment de soulagement,

Brilliant fall colours make stunning reflections in the water.

Les couleurs d'automne scintillantes se reflètent dans l'eau.

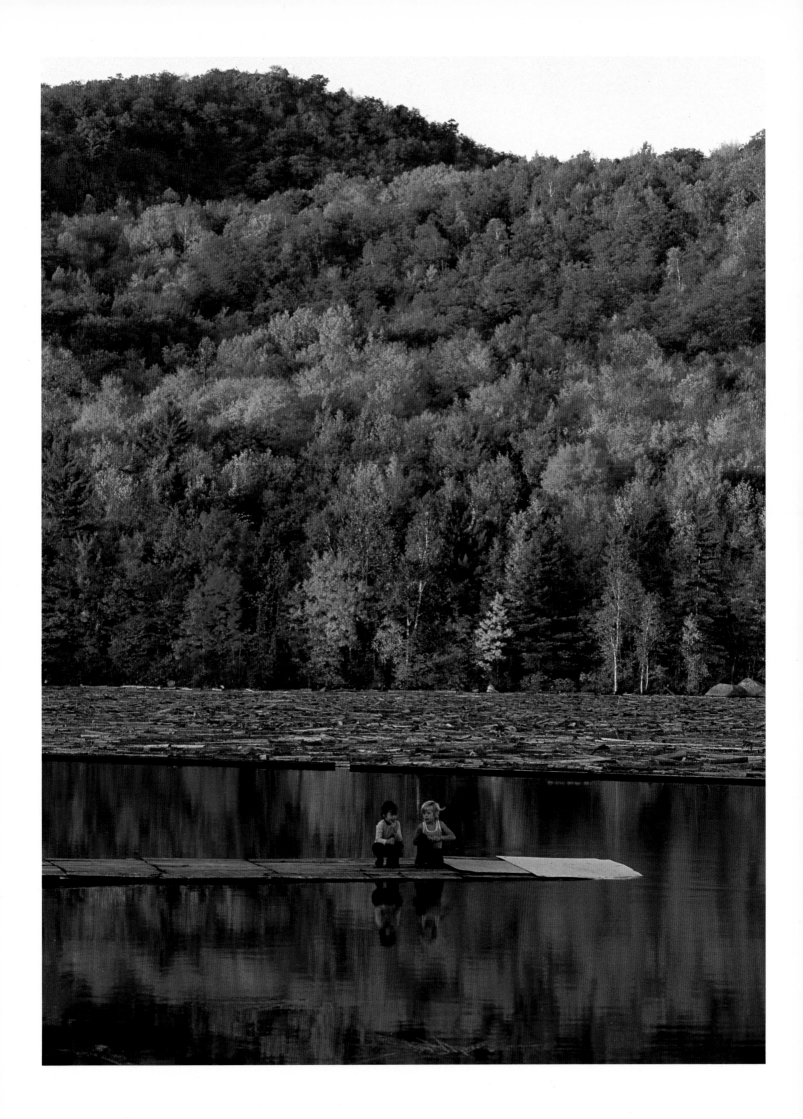

creation of the annual Canadian Tulip Festival to attract tourists who enjoy the sight of millions of flowers and the natural beauty of a great city. The Ottawa-Carleton Board of Trade adopted the idea and for years many of their members gave generously of their time and talents to the Canadian Tulip Festival.

Among my fondest memories of the early years of the Tulip Festival was the honour accorded me in photographing three Canadian prime ministers — Louis St-Laurent, L.B. Pearson and John Diefenbaker — who knelt to plant a few tulip bulbs in the fall, to officially launch the following year's festival. The success of the Tulip Festival inspired many other festivals in the nation's Capital, including Winterlude.

Our two new institutions — the National Gallery of Canada and the Canadian Museum of Civilization — have added to the prestige and lustre of the national Capital and are currently affording me a great deal of pleasure.

d'espoir et de plaisir. Des producteurs de bulbes hollandais m'ont alors fait une offre exclusive et pendant près de quarante ans, j'ai ainsi été photographe officiel et représentant canadien du Netherlands Flowerbulb Institute, et j'ai eu une relation longue et heureuse avec mes amis hollandais.

C'est en photographiant les tulipes et d'autres fleurs printanières à Ottawa qu'il m'est venu une idée dont je suis très fier. Je suggérais de créer un festival annuel des tulipes pour attirer les touristes et leur faire jouir de la beauté de millions de fleurs au sein d'une grande ville. La chambre de commerce d'Ottawa-Carleton a adopté l'idée et, pendant des années, nombre de ses membres ont donné généreusement leur temps et leurs talents au Festival canadien des tulipes.

Parmi mes plus chers souvenirs des premières années du Festival, j'ai celui d'avoir eu l'honneur de photographier trois premiers ministres canadiens, Louis Saint-Laurent, L. B. Pearson et John Diefenbaker, qui, mettant en terre quelques bulbes de tulipes à l'automne, lançaient ainsi officiellement le festival de l'année suivante. Le succès du Festival des tulipes en a inspiré de nombreux autres dans la capitale nationale, notamment Bal de Neige.

Nos deux nouvelles institutions, le Musée des beaux-arts du Canada et le Musée canadien des civilisations, ont ajouté au prestige et au lustre de la capitale nationale et à son bonheur.

Malak

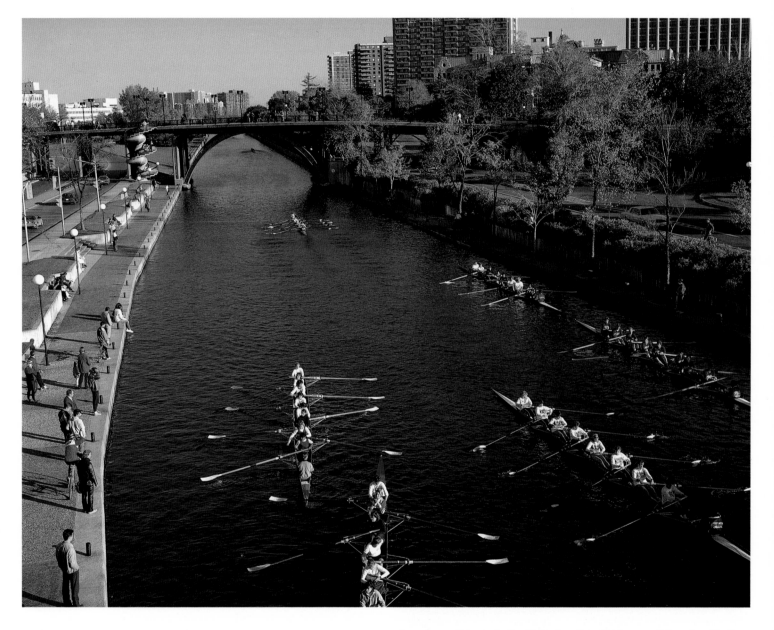

Rowers participate in the Festival of Spring — now the Canadian Tulip Festival — on the Rideau Canal.

Des rameurs participent au Festival canadien des tulipes sur le canal Rideau.

Following pages: **Fall's rich colours frame the gothic splendour of the Parliament Buildings.**

Pages suivantes : **Les riches couleurs d'automne rehaussent la splendeur gothique des édifices du Parlement.**

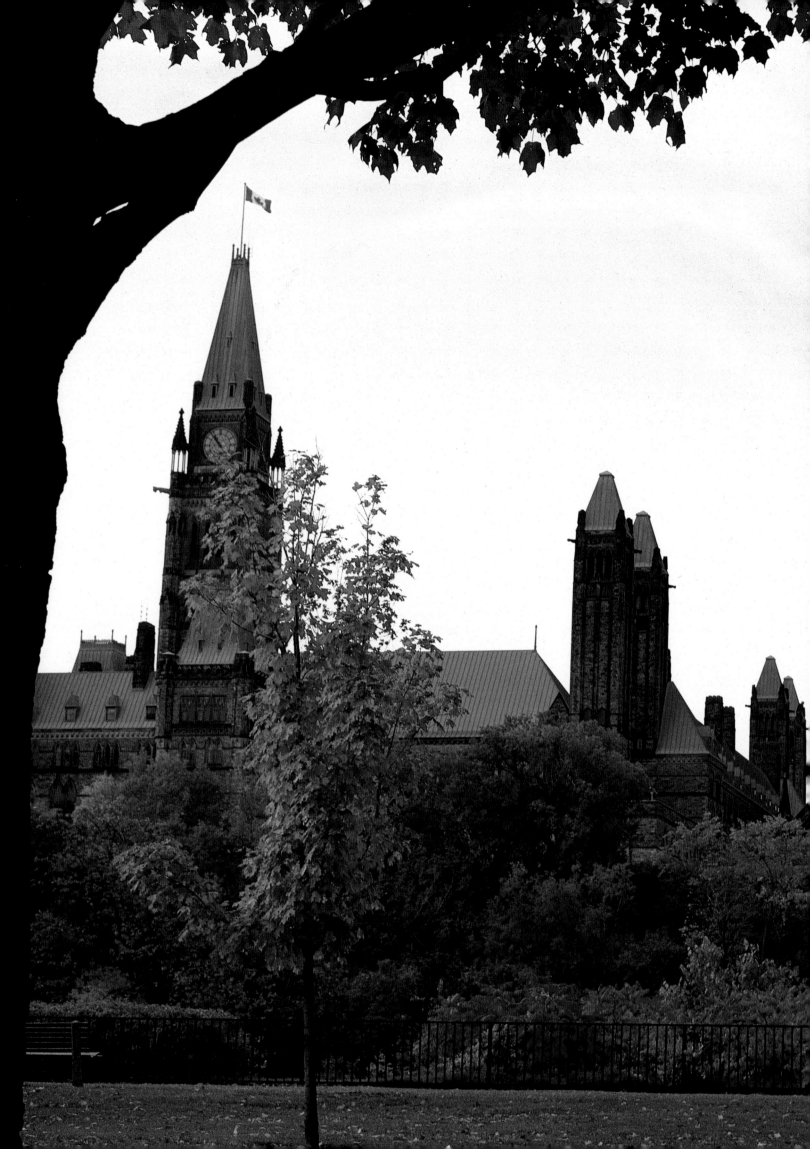

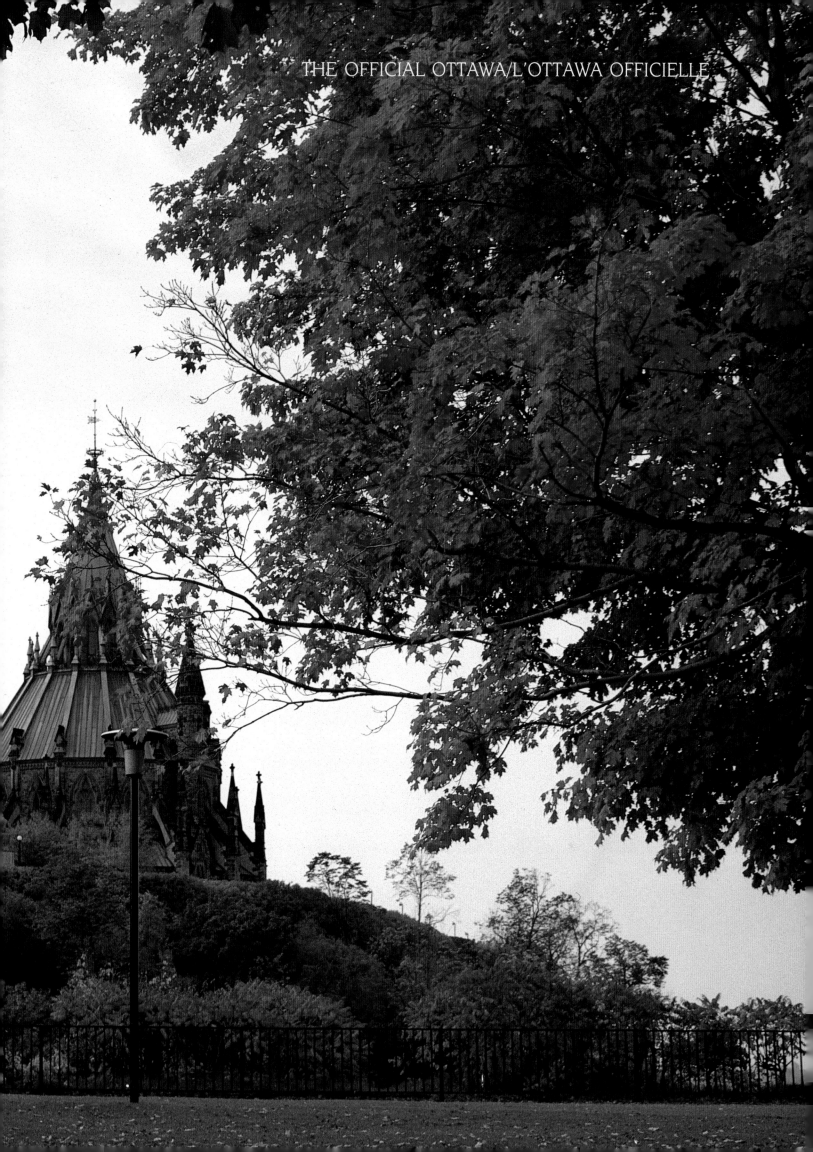

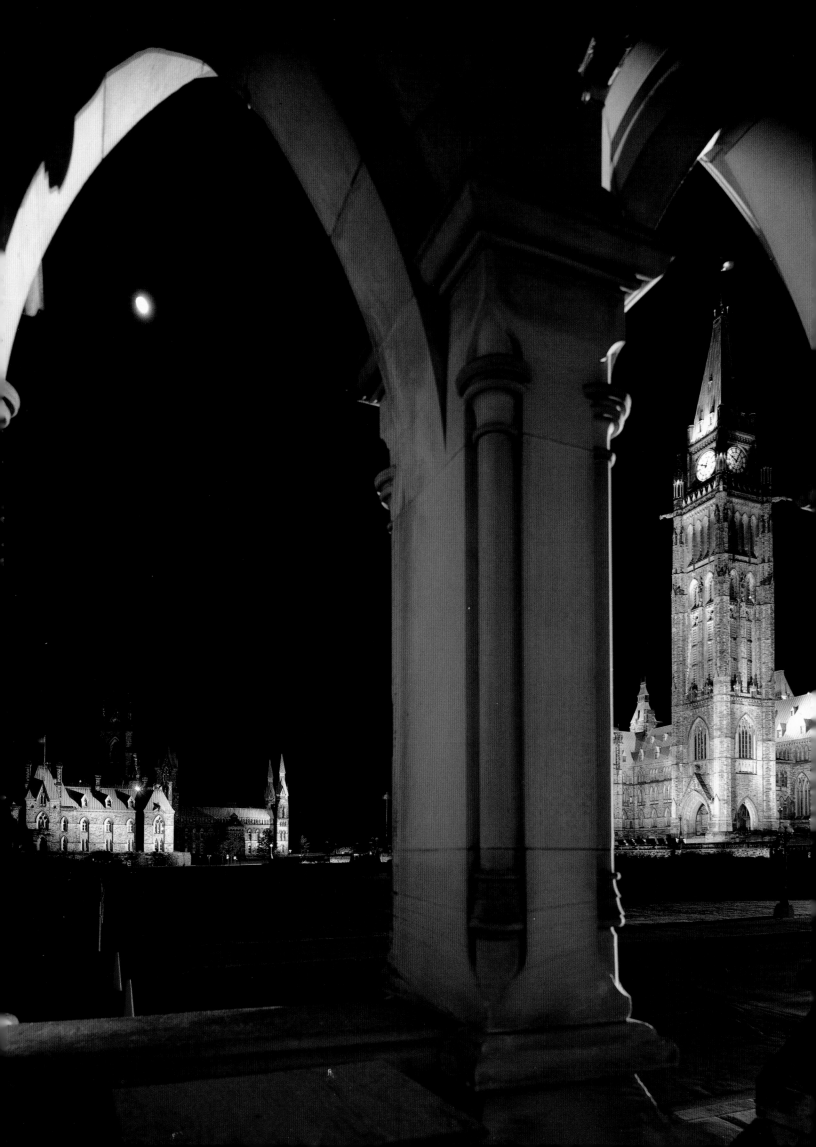

IT'S NEVER LONG BEFORE VISITORS to Canada's Capital make their first pilgrimage to Parliament Hill.

Perched on an incomparable site high above the Ottawa River, the Peace Tower is the quintessential symbol of the official Ottawa — the Ottawa of political decision-making, diplomatic discourse and ceremonial pageantry.

The quiet splendour of Supreme Court justices in their crimson robes, the daily parade of the Speaker's Mace, the precise military drill of the Governor General's Foot Guards on the lawns of Parliament Hill — these are but a few examples of pomp and ceremony deeply rooted in our national traditions.

Ceremonies such as these reflect the fact that the Capital accommodates many institutions of national and international stature. Among the most prominent: Parliament, the judiciary, the public service, diplomatic missions and a wide array of international organizations.

Especially important in our Capital is the growing presence of the provinces and territories, of native peoples and of many non-governmental organizations. Each plays a special — and growing — role in the life of official Ottawa.

Official Ottawa doesn't mean remote Ottawa. Much of the daily activity at the heart of national political life is entirely open to the public. Public galleries in the Green and Red Chambers — the House of Commons and Senate — are filled with attentive onlookers. During the summer months, a special staging area on Parliament Hill, known as *Info Tent*, gives

DÈS QUE LES VISITEURS ARRIVENT À Ottawa, ils font leur premier pèlerinage à la Colline parlementaire.

Perchée sur un site incomparable en surplomb de la rivière des Outaouais, la tour de la Paix est le symbole même de l'Ottawa officielle : l'Ottawa des décisions politiques, de la diplomatie et des cérémonies grandioses. La sobre splendeur des juges de la Cour suprême vêtus de leur toge pourpre, le défilé quotidien du président de la Chambre avec sa masse, la parade militaire des *Governor General Footguards* sur les parterres de la Colline : voilà des exemples du faste et des cérémonies profondément ancrés dans nos traditions nationales.

De telles cérémonies illustrent bien le fait que la capitale est le siège de maintes institutions au rayonnement national et international. Les plus importantes en sont évidemment le Parlement, le pouvoir judiciaire, la Fonction publique, les missions diplomatiques et d'innombrables organisations internationales.

Il est particulièrement important de remarquer, dans notre capitale, la présence croissante des provinces et des territoires, des populations autochtones et de nombreux organismes non gouvernementaux. Chacun y joue un rôle particulier et de plus en plus important dans la vie officielle.

Ottawa officielle n'est pas synonyme d'Ottawa distante. La plupart des activités qui se déroulent tous les jours au cœur de la vie politique nationale sont entièrement ouvertes à la population. Les tribunes publiques de la Chambre verte et de la Chambre rouge — les Communes et le Sénat — sont bondées

Above:
This ornate mace is carried into the Senate Chamber by the Sergeant-at-Arms during the opening of Parliament.

Ci-dessus :
Cette masse d'or est transportée dans la Chambre du Sénat par le sergent d'armes au cours de l'ouverture du Parlement.

The Peace Tower is framed by illuminated gothic arches during the sound and light show, which brings Canada's history to life on Parliament Hill throughout each summer.

La tour de la Paix et des arches gothiques illuminées lors du spectacle son et lumière qui fait revivre chaque été l'histoire du Canada sur la colline du Parlement.

visitors an inside perspective on parliamentary life even before they enter the Centre Block's great hall.

Two blocks to the west, the Supreme Court presides over the most challenging cases in Canadian jurisprudence. Hearings in Canada's highest court are as freely accessible to the public as a local traffic court.

Next door to the Supreme Court is the National Archives of Canada, repository of records spanning the entire period of settlement in what is now Canada. Whether your interest is in tracing a family tree, investigating a forgotten event or locating early photographs of your hometown, the Archives is yours to explore.

In a Capital increasingly devoted to reflecting Canada in all its dimensions, there are many special opportunities to explore intriguing facets of our history.

For instance, in the historic East Block, five museum rooms have been fully restored to capture the ambience of the late nineteenth century on Parliament Hill. Guided tours take visitors to the inner sanctum of early Confederation-era Canada: the offices of Prime Minister John A. Macdonald and fellow Father of Confederation, George-Étienne Cartier; the Governor General's splendid office suite; the richly appointed Cabinet room and its ornate antechamber.

Indeed, a single feature within the Capital has been uniquely successful in putting official Ottawa within the grasp of every visitor. Confederation Boulevard — the spectacularly beautiful ceremonial route encircling the heart of our Capital — has become an incomparable stage for the best of our political, cultural, social and physical achievements.

Encompassing two cultures, key landmarks such as Parliament Hill, the National War Memorial and the Supreme Court, and world-class institutions including

de visiteurs attentifs. En été, une zone spécialement réservée sur la Colline parlementaire et désignée sous le nom d'Infotente, offre aux visiteurs un aperçu de la vie parlementaire avant même que ces derniers ne pénètrent dans le foyer impressionnant de l'édifice du Centre.

Un peu plus loin à l'ouest, la Cour suprême tranche les cas les plus litigieux de la jurisprudence canadienne. Les audiences du plus haut tribunal du pays sont aussi librement accessibles au public que celles de la cour qui juge les infractions au code de la route.

Tout à côté de la Cour suprême se trouvent les Archives nationales du Canada, dépositaires des dossiers qui relatent l'histoire enregistrée du territoire qui est devenu le Canada d'aujourd'hui. Que vous vouliez dresser l'arbre généalogique de votre famille, faire enquête sur un événement oublié ou retracer des photographies anciennes de votre village natal, les Archives sont là pour vous.

Dans une capitale de plus en plus soucieuse de refléter le Canada sous tous ses aspects, il existe de nombreuses occasions d'explorer des facettes mystérieuses de notre histoire. Par exemple, dans l'historique édifice de l'Est, cinq pièces transformées en musées ont été entièrement restaurées pour rappeler ce qu'était la vie du dix-neuvième siècle sur la Colline parlementaire. Des visites guidées vous permettront de découvrir les «sanctuaires» des premiers jours de la Confédération : les bureaux du premier ministre John A. Macdonald et d'un autre père de la Confédération, Georges-Étienne Cartier, la suite splendide du gouverneur général, les bureaux et l'antichambre richement aménagés du Cabinet.

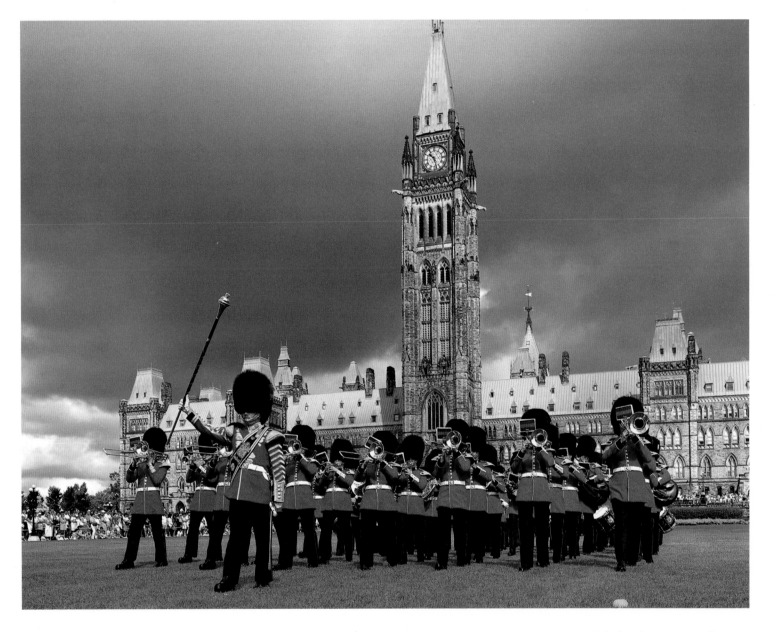

In the summer, the front lawns of Centre Block on Parliament Hill are the daily scene of the Changing the Guard Ceremony, which attracts hundreds of tourists and other spectators.

En été, dans la cour avant de l'édifice du Centre, sur la colline du Parlement, la cérémonie de la relève de la Garde attire des centaines de touristes et d'autres spectateurs.

the National Gallery of Canada and the Canadian Museum of Civilization, Confederation Boulevard is a window not only on the Capital but on the nation we have become.

Un élément particulier au sein de la capitale illustre aux yeux des visiteurs la valeur de l'Ottawa officielle. Le boulevard de la Confédération — ce chemin spectaculaire et merveilleux qui encercle le cœur de la capitale — est devenu le lieu de prédilection de nos réalisations politiques, culturelles, sociales et physiques.

Le boulevard de la Confédération englobe des sites de prestige comme la Colline parlementaire, le Monument commémoratif de guerre du Canada et la Cour suprême, le Musée des beaux-arts du Canada et le Musée canadien des civilisations. Le boulevard de la Confédération ouvre une fenêtre non seulement sur la capitale, mais sur toute la nation que nous sommes devenus.

Parliament Hill rises on a promontory overlooking the Ottawa River.

La Colline parlementaire forme un promontoire qui surplombe la rivière des Outaouais.

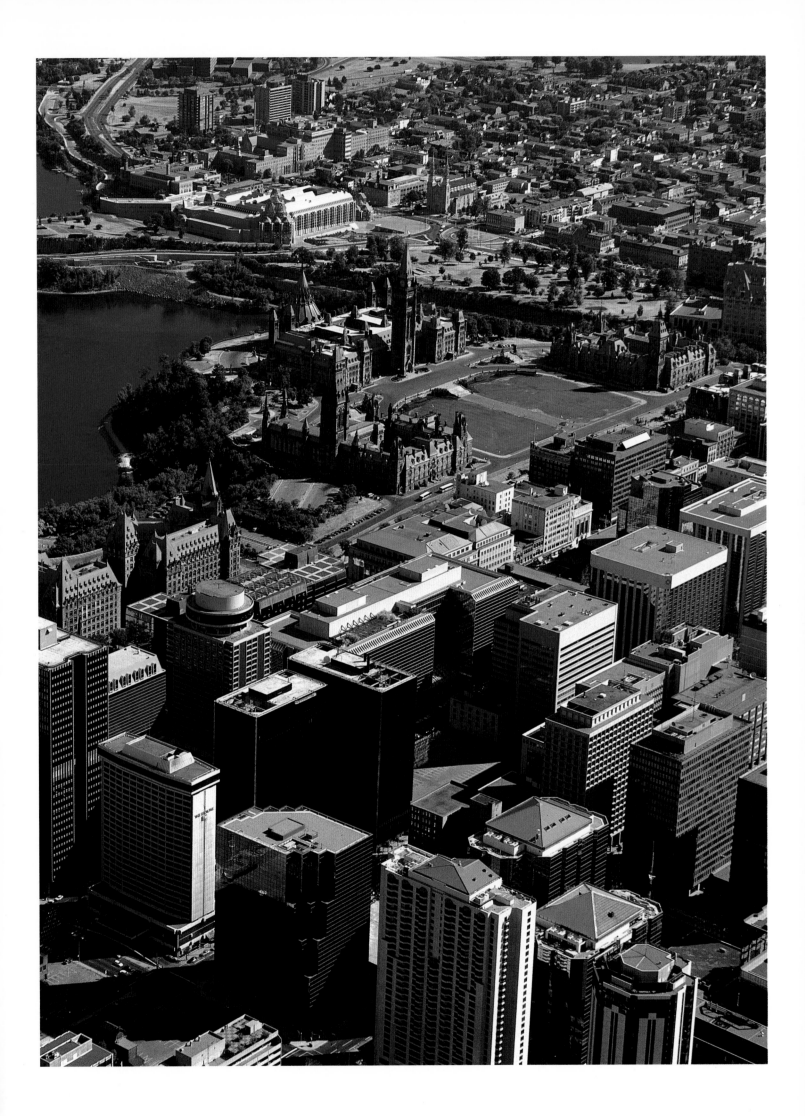

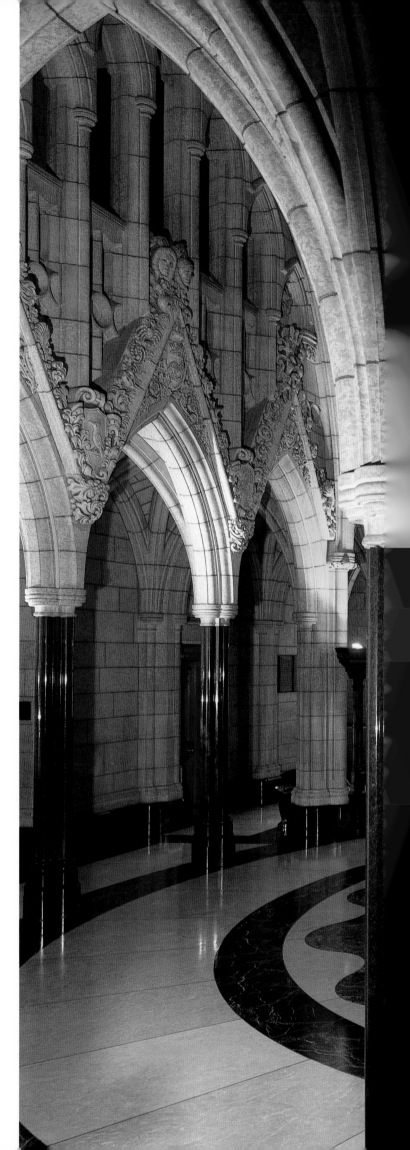

Lighting accentuates the exquisite architectural details within the interior of the Parliament Buildings.

L'éclairage accentue la subtilité des détails architecturaux à l'intérieur des édifices du Parlement.

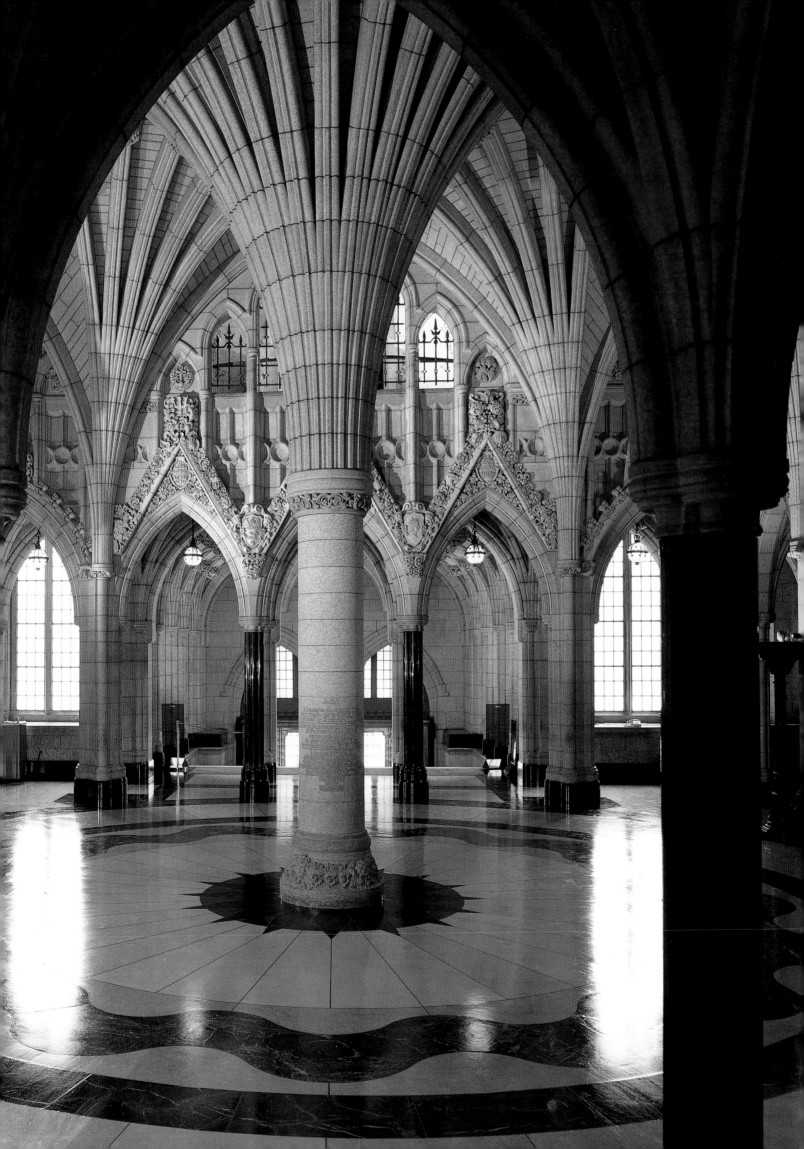

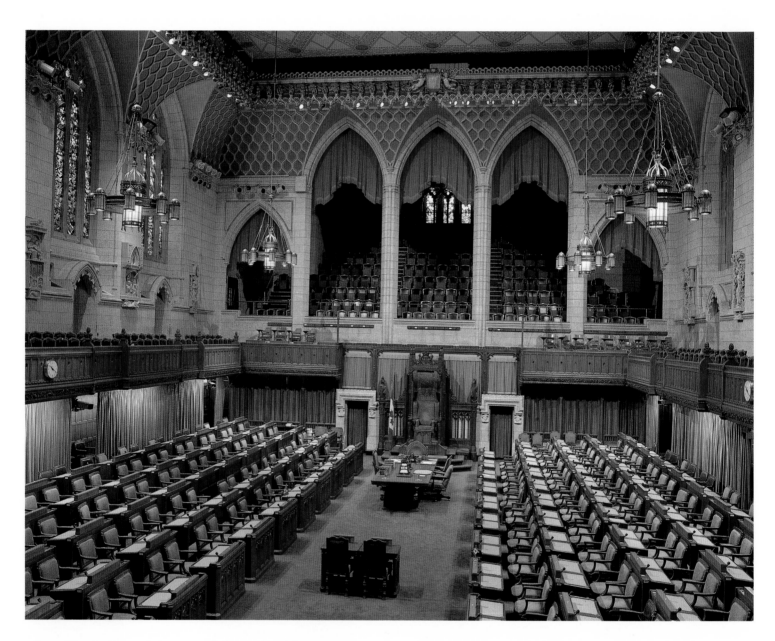

Above: **When Parliament is in session, visitors can watch the proceedings from the public galleries in the House of Commons.**

Ci-dessus : **Les visiteurs peuvent observer les débats parlementaires à partir de la galerie du public de la Chambre des communes.**

Right: **The coffered ceiling and other splendid architectural details accentuate the beauty of the Senate Chamber.**

À droite : **Plafond orné et splendeurs architecturales accentuent la beauté de la Chambre du Sénat.**

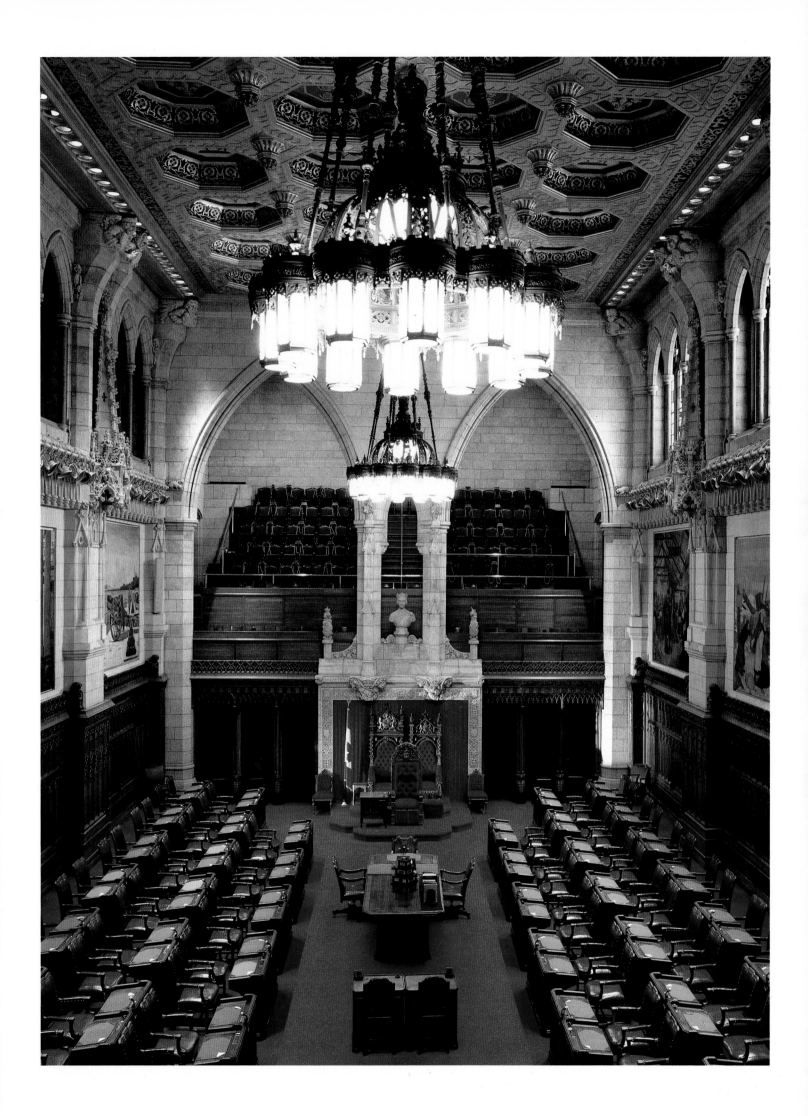

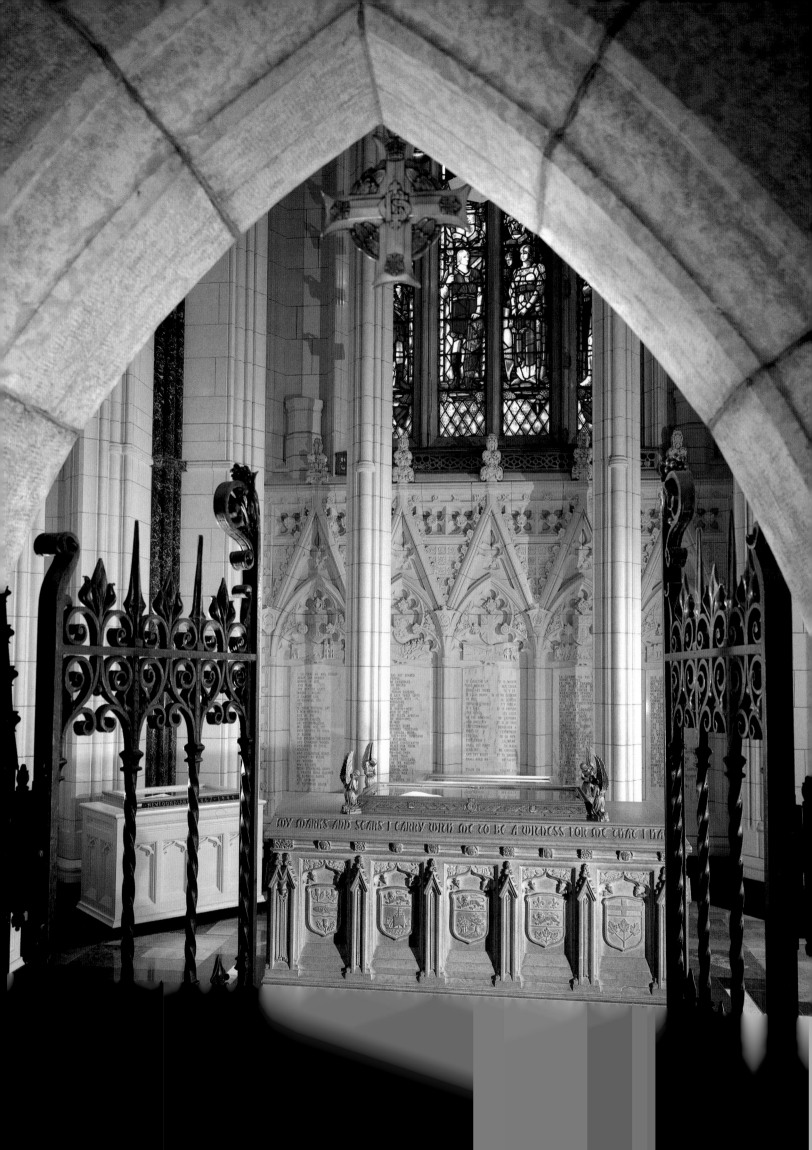

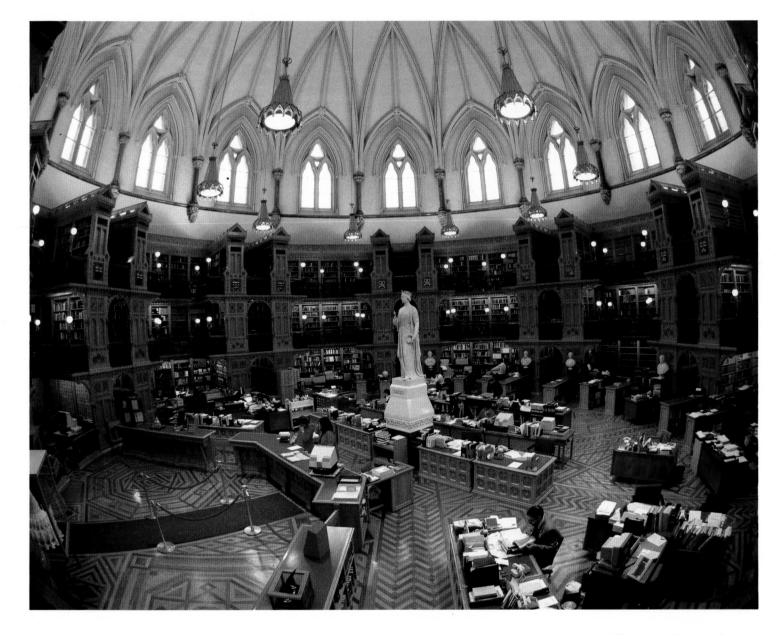

Visitors are welcome to tour the opulent, domed Parliamentary Library.

Le public est invité à visiter la bibliothèque du Parlement, cet opulent édifice surmonté d'un dôme.

Within these wrought-iron gates lies the Book of Remembrance, which commemorates Canada's war dead.

À l'intérieur des portes de fer forgé se trouve le Livre du Souvenir, qui commémore les Canadiens victimes de la guerre.

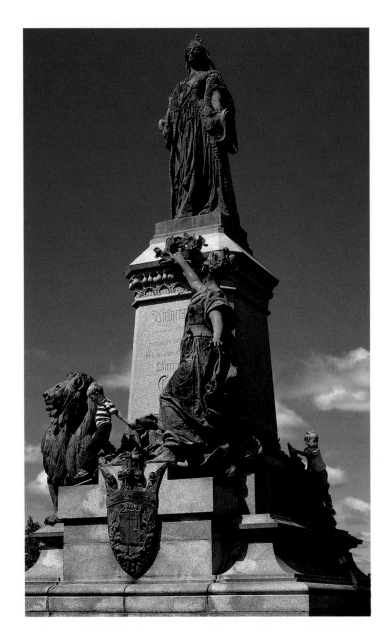

This monument commemorates Queen Victoria, who chose Ottawa as the capital of Canada.

Ce monument est dédié à la reine Victoria, qui a choisi Ottawa pour capitale du Canada.

The solemn statue of former prime minister John Diefenbaker surveys the city.

La statue solonnelle de l'ancien premier ministre John Diefenbaker veille sur la ville.

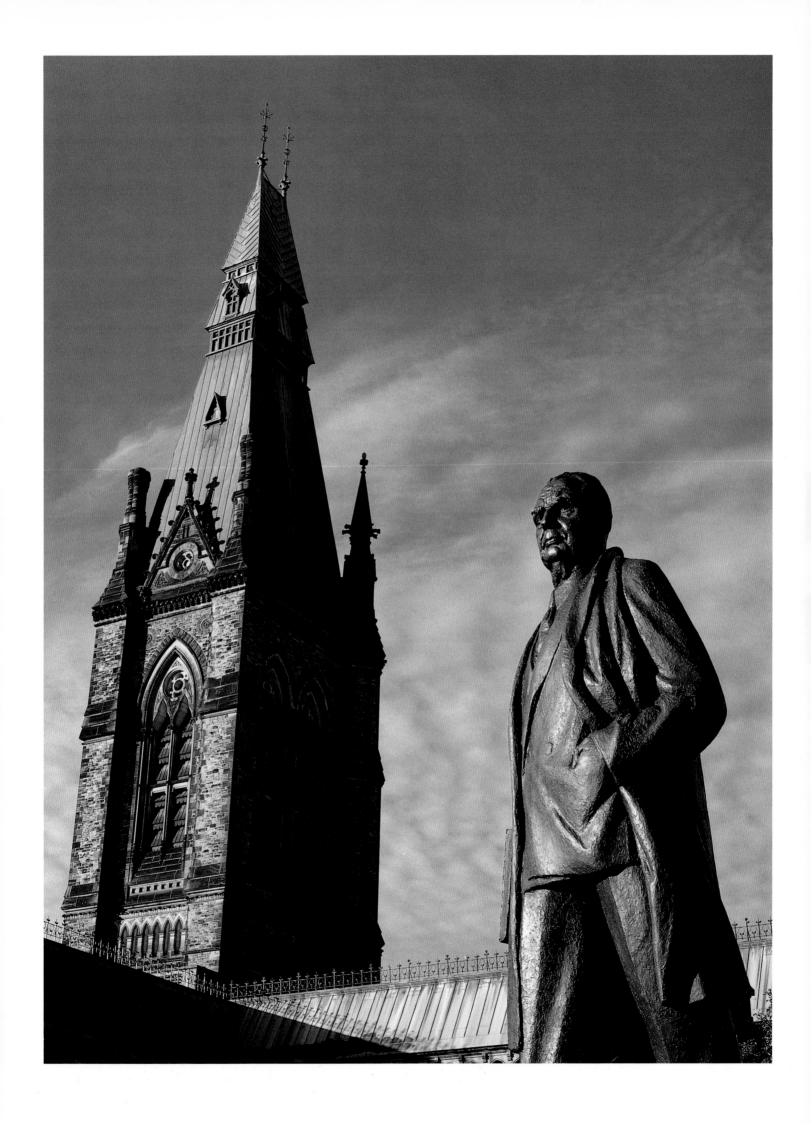

The heart of the business district in downtown Ottawa.

Le secteur des affaires dans le centre-ville d'Ottawa.

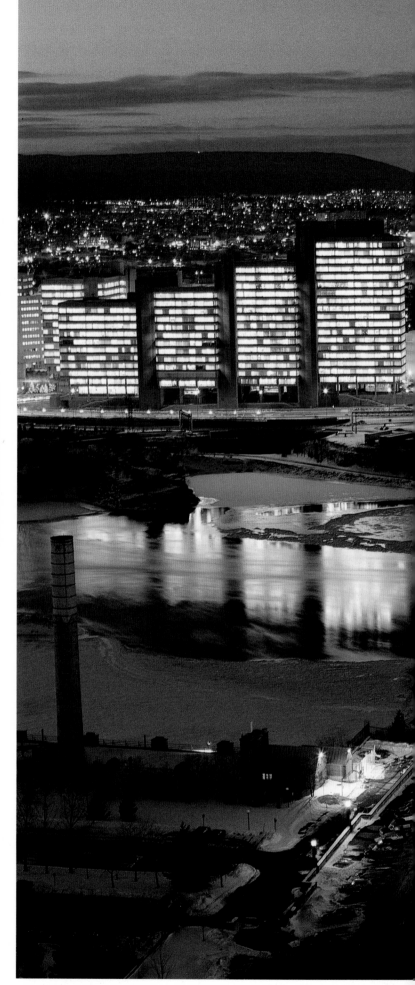

An aerial view at night shows the Supreme Court building and Hull across the Ottawa River in the background.

Vue aérienne de l'édifice de la Cour suprême et de Hull, sur la rive nord de la rivière des Outaouais, la nuit.

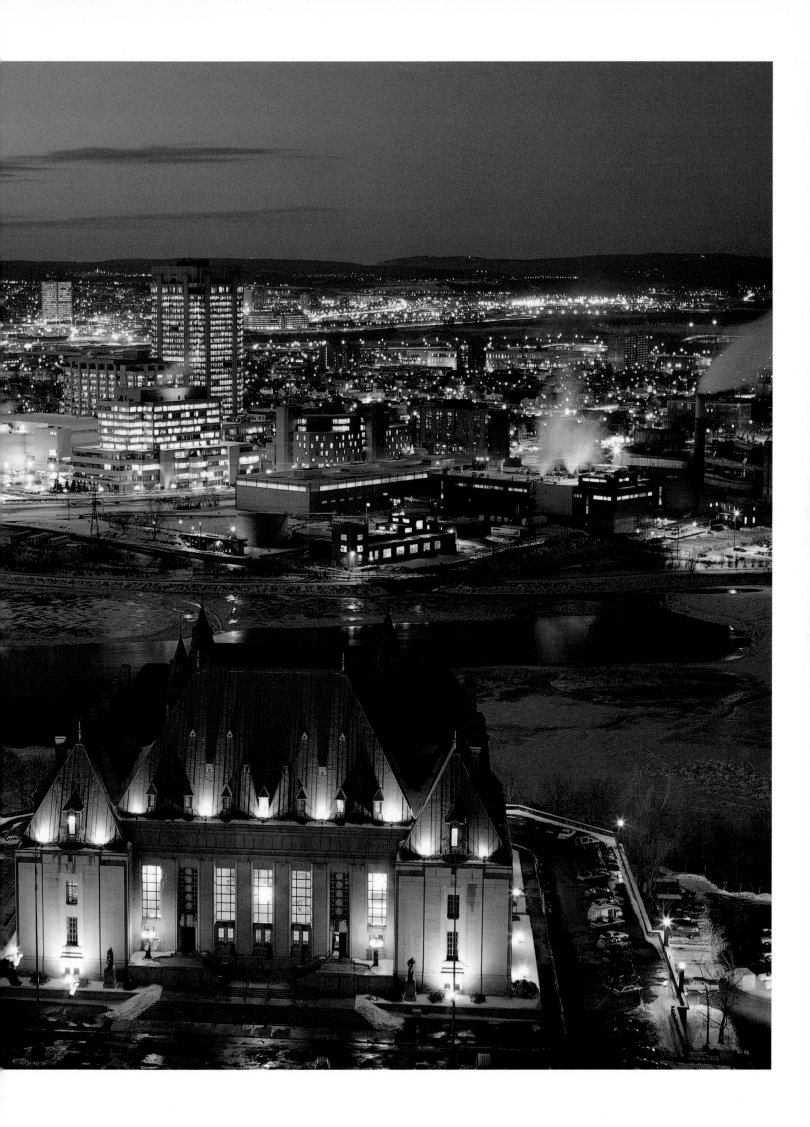

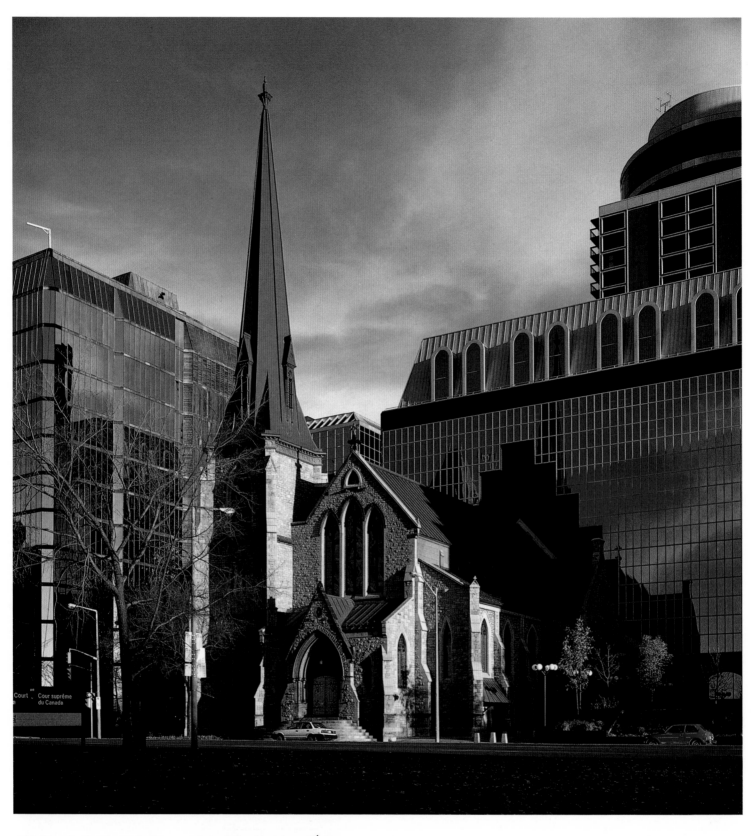

This historic church, St. Andrews Presbyterian, is half-encased by a modern building that was built around it, providing an unusual study in contrasts.

Cette église historique; l'Église presbytérienne St-Andrews, et l'édifice moderne dont elle est entourée, offrent un contraste inhabituel.

This graceful angel statue over-looks Sussex Drive.

Cette gracieuse statue d'un ange surplombe la promenade Sussex.

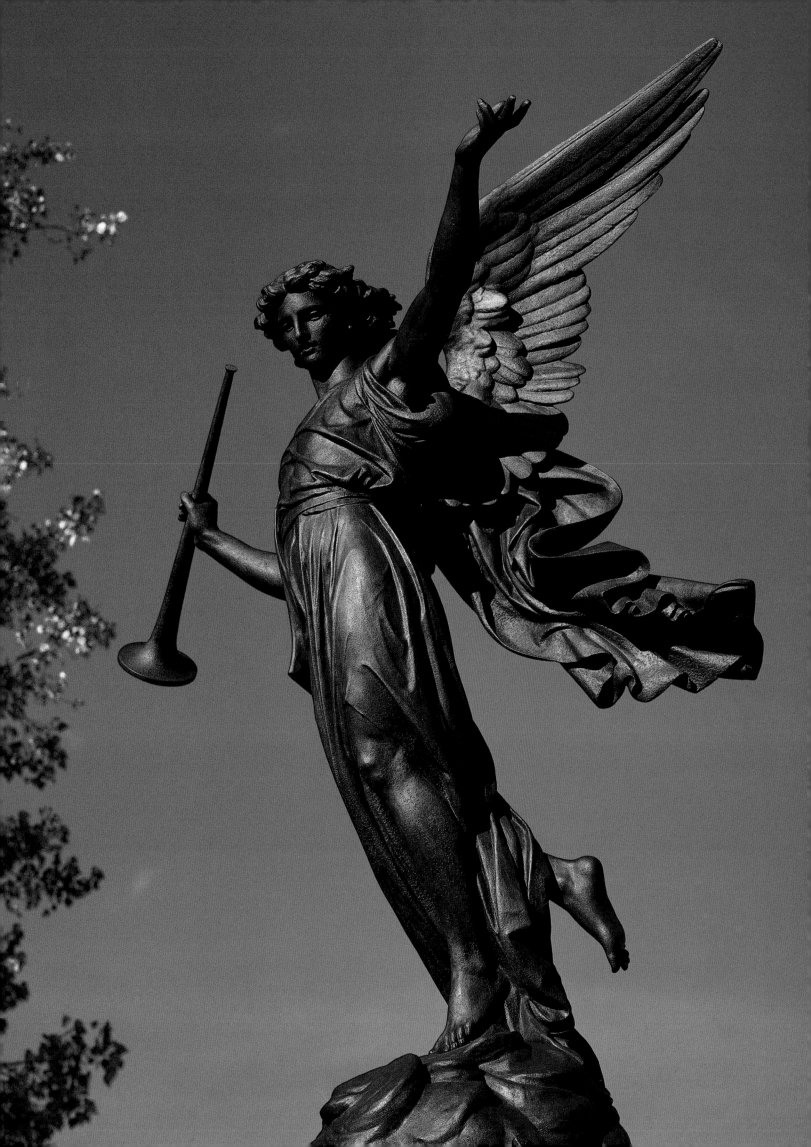

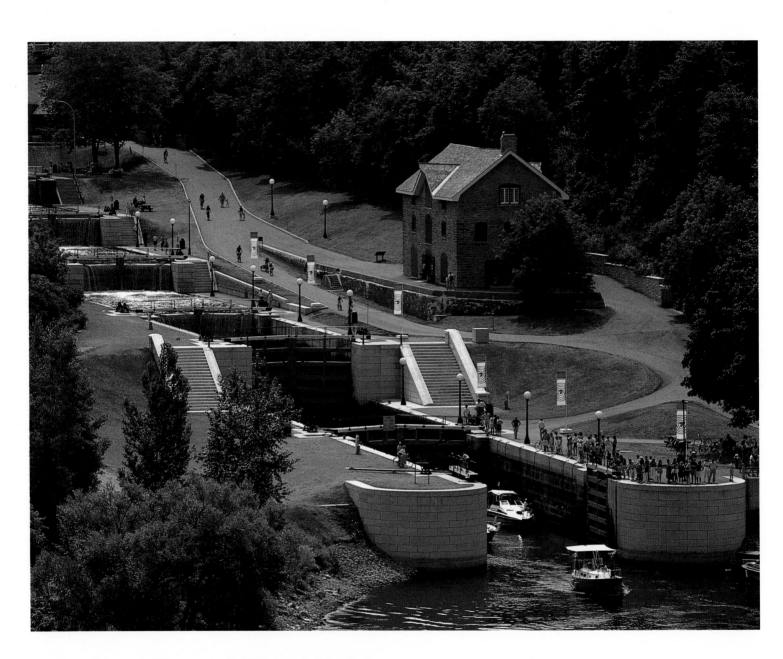

Ottawa's oldest stone building houses the Bytown Museum, which preserves the history of Bytown (the earlier name for Ottawa), the building of the Rideau Canal and Lieutenant Colonel John By, the supervisor of the canal and the founder of Bytown.

Le Musée Bytown, situé dans la plus vieille maison de pierres d'Ottawa, relate l'histoire de Bytown (le premier nom d'Ottawa), de l'édifice du canal Rideau et du lieutenant-colonel John By, qui avait fait creuser le canal et fondé Bytown.

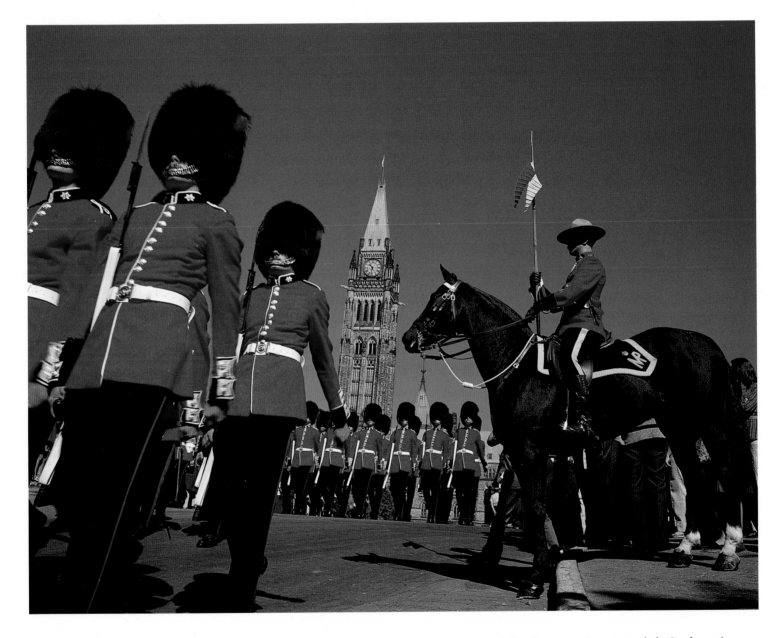

Ceremony and symbolism have always played an important part in the Royal Canadian Mounted Police's scarlet tunics, which were adopted from the British Army because they represented a legacy of good relations between the army and the Indians.

Les agents de la Gendarmerie royale du Canada portent des tuniques écarlates qui, jadis adoptées par l'armée de Grande-Bretagne, symbolisaient les bonnes relations entre l'armée et les Indiens.

41

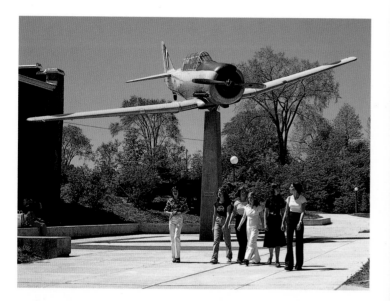

The Canadian War Museum has a wealth of artifacts related to Canada's military history.

Le Musée canadien de la guerre est riche en artefacts reflétant l'histoire militaire du Canada.

This enormous coin is just one of many unusual items at the Currency Museum.

Cette énorme pièce de monnaie est l'un des nombreux éléments insolites du Musée de la monnaie royale canadienne.

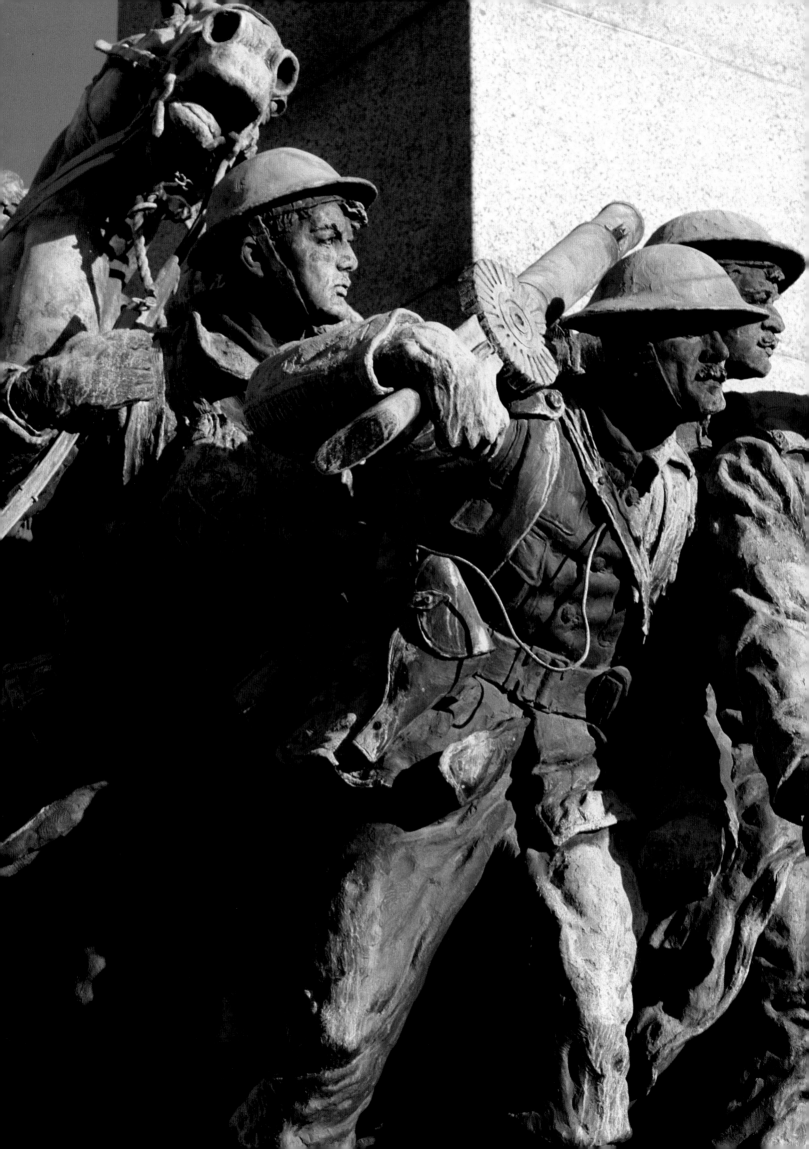

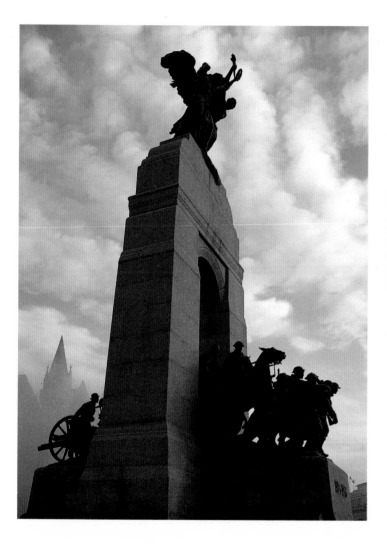

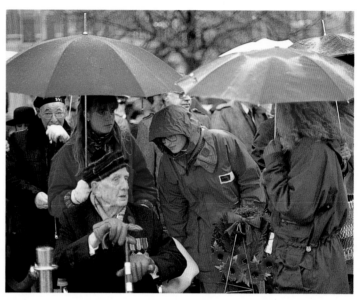

On Remembrance Day, the War Memorial draws veterans and other Canadians who gather to honour the war dead.

Le Jour du Souvenir, d'anciens combattants et d'autres Canadiens se rassemblent au Monument commémoratif de guerre pour rendre hommage aux victimes de la guerre.

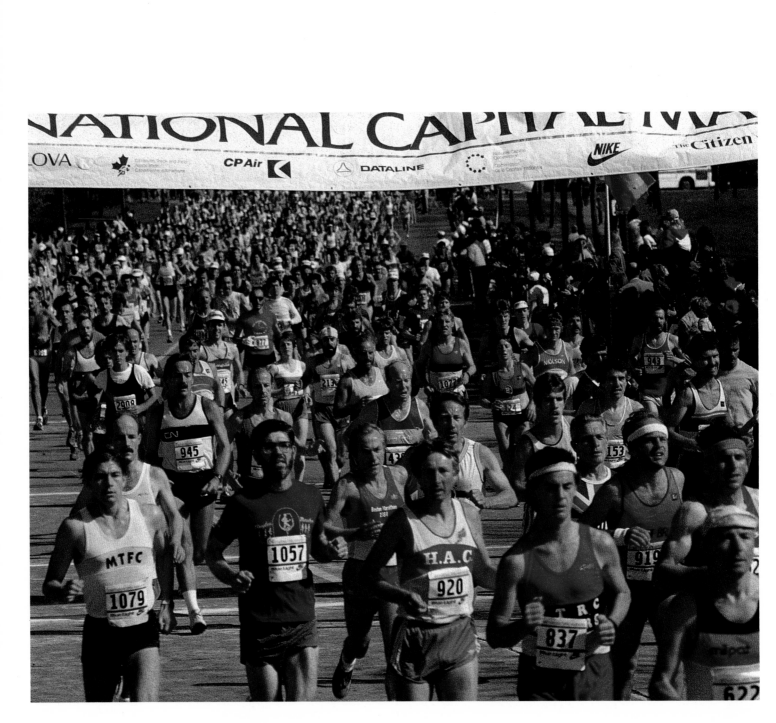

The National Capital Marathon, held each May, draws over 2,000 runners from across North America and Europe.

Le marathon de la capitale nationale en mai attire plus de 2 000 coureurs d'Amérique du Nord et d'Europe.

The Terry Fox statue immortalizes the young runner whose valiant marathon across Canada to raise funds for cancer research made him a hero.

La statue de Terry Fox commémore le souvenir du jeune héros canadien et de son vaillant marathon à travers le Canada qui lui a permis de lever des fonds pour la recherche sur le cancer.

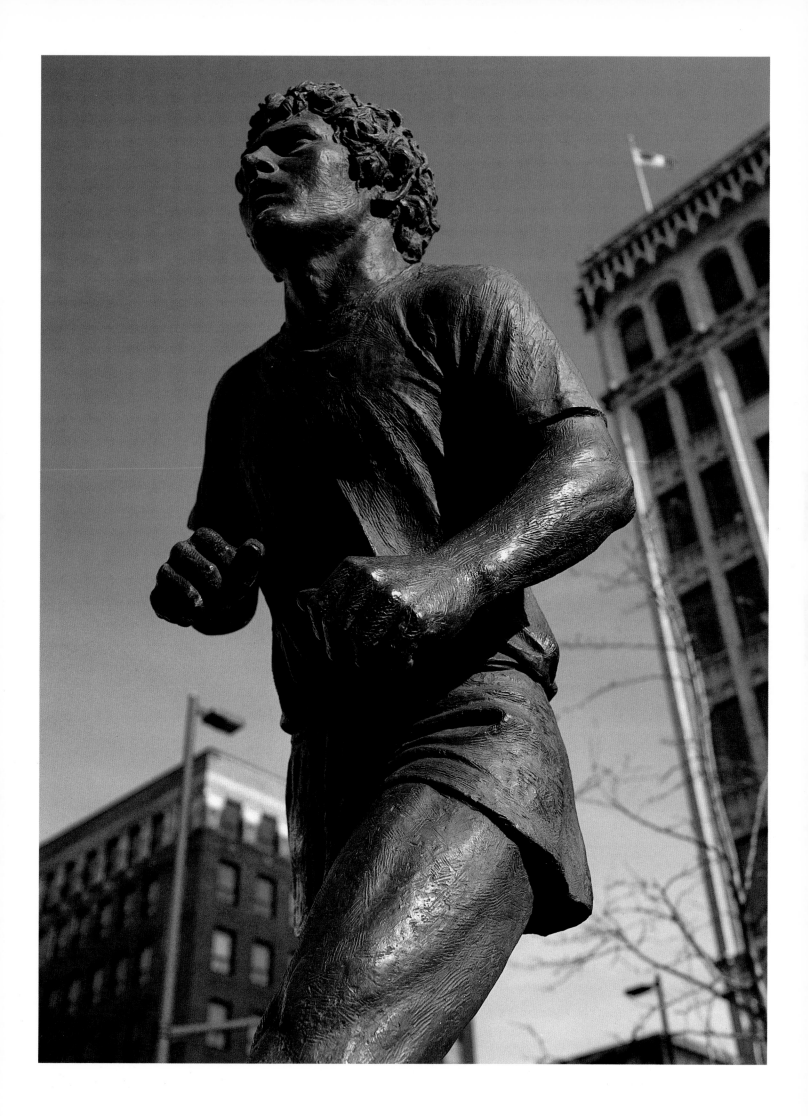

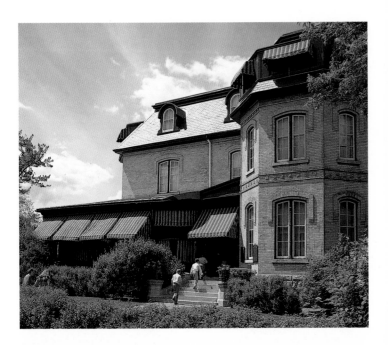

Above and right: **Laurier House was** the home of two former prime ministers, Sir Wilfrid Laurier and Mackenzie King. It has provided hospitality to kings and queens, politicians and statesmen. Administered by the Public Archives of Canada, it now belongs to all Canadians.

Ci-dessus et à droite : **La résidence Laurier** fut la résidence de deux anciens premiers ministres, Sir Wilfrid Laurier et Mackenzie King. Cette résidence a accueilli des rois et des reines, des politiciens et des hommes d'État. Administrée par les Archives nationales du Canada, elle appartient maintenant à tous les Canadiens.

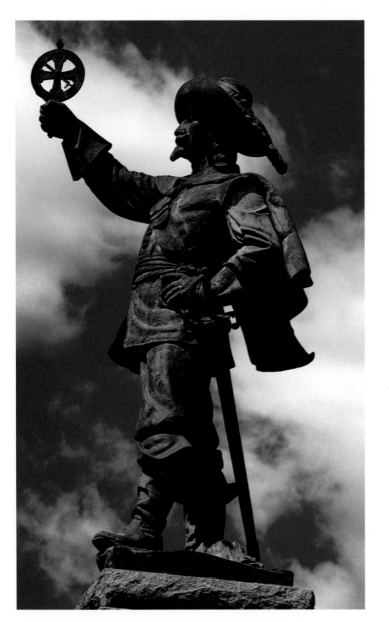

The statue of Samuel de Champlain commemorates the explorer who is remembered as a statesman, scholar and the father of New France.

La statue de Samuel de Champlain est dédiée à la mémoire de l'explorateur, qui fut également homme d'État, érudit et le fondateur de la Nouvelle-France.

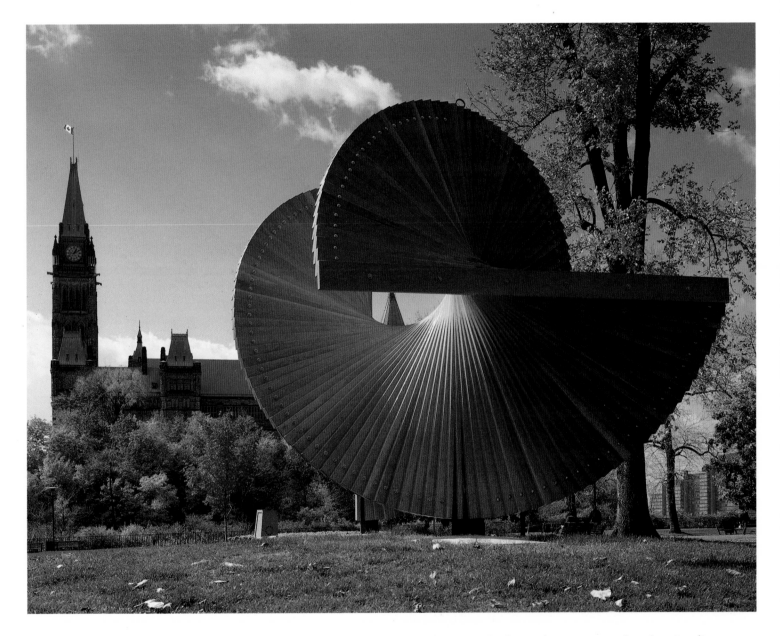

The abstract swirls of a wooden sculpture in Major's Hill Park contrast with the historic lines of the Peace Tower.

Les courbes abstraites d'une sculpture de bois dans le parc Major contrastent avec les lignes rigoureuses de la tour de la Paix.

Following pages: **Flags decorate the quaint buildings that line the Mile of History.**

Pages suivantes : **Des drapeaux ornent les édifices pittoresques qui longent le Mille historique.**

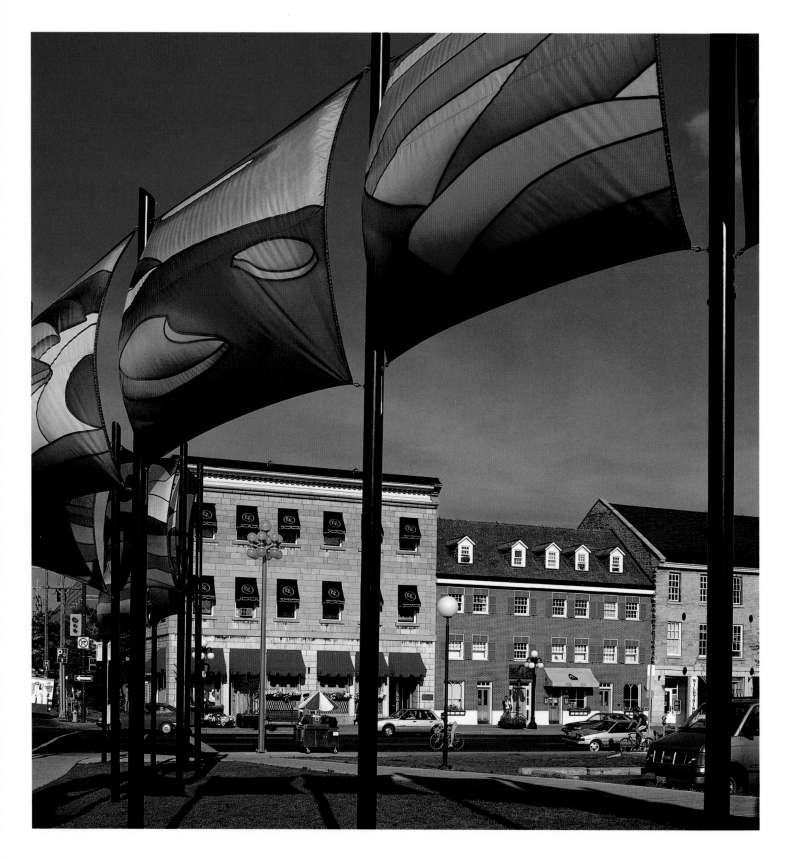

Colourful banners on the grounds of the National Gallery frame a few buildings along the Mile of History.

Ces bannières colorées sur les terrains du Musée des beaux-arts du Canada forment une guirlande le long du Mille historique.

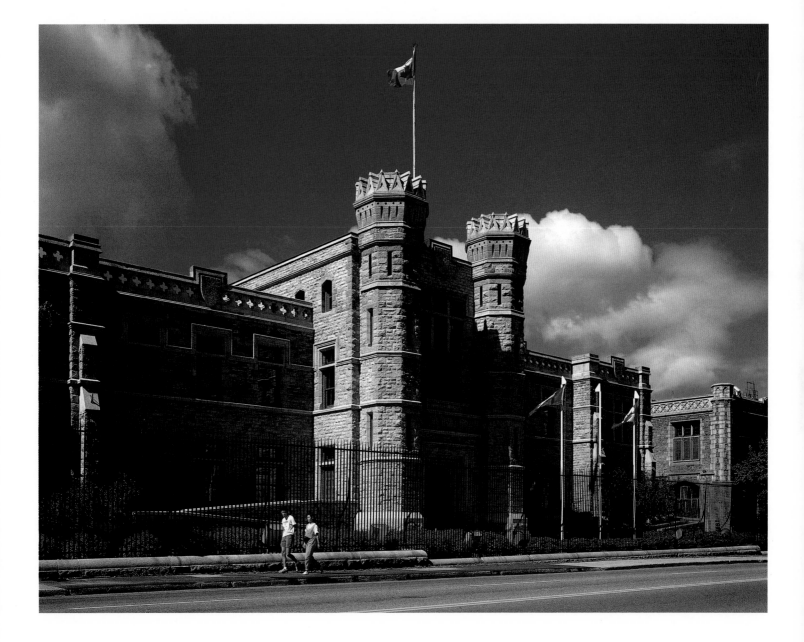

Visitors to the castlelike Royal Canadian Mint can watch the production of gold Maple Leaf coins and other Canadian currency.

Ce petit château est bien l'édifice de la Monnaie royale canadienne, où l'on peut observer la fabrication de monnaies canadiennes et de pièces d'or arborant la feuille d'érable.

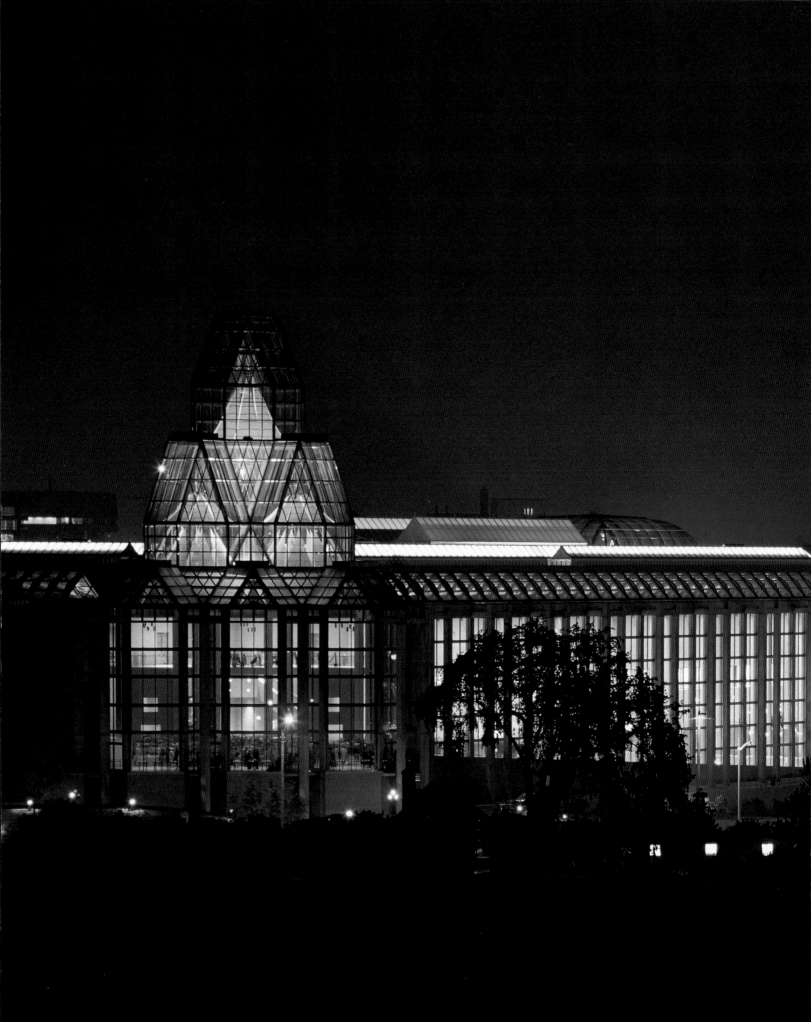

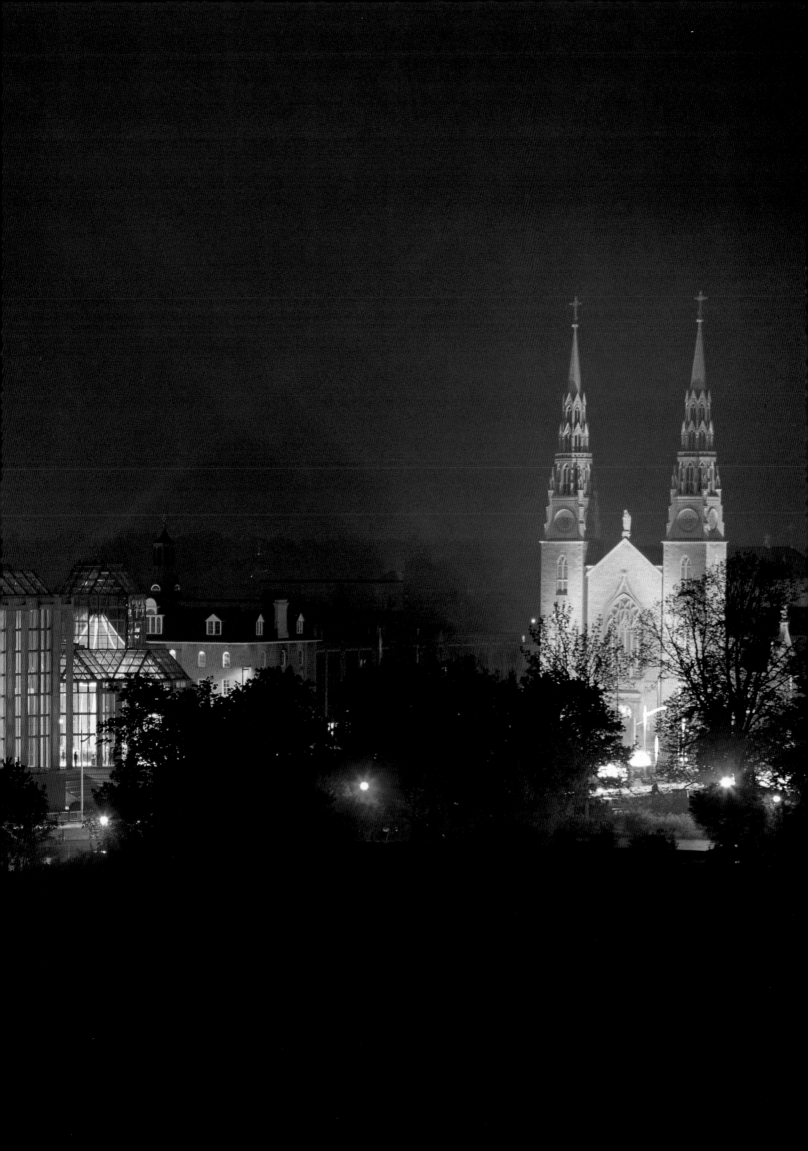

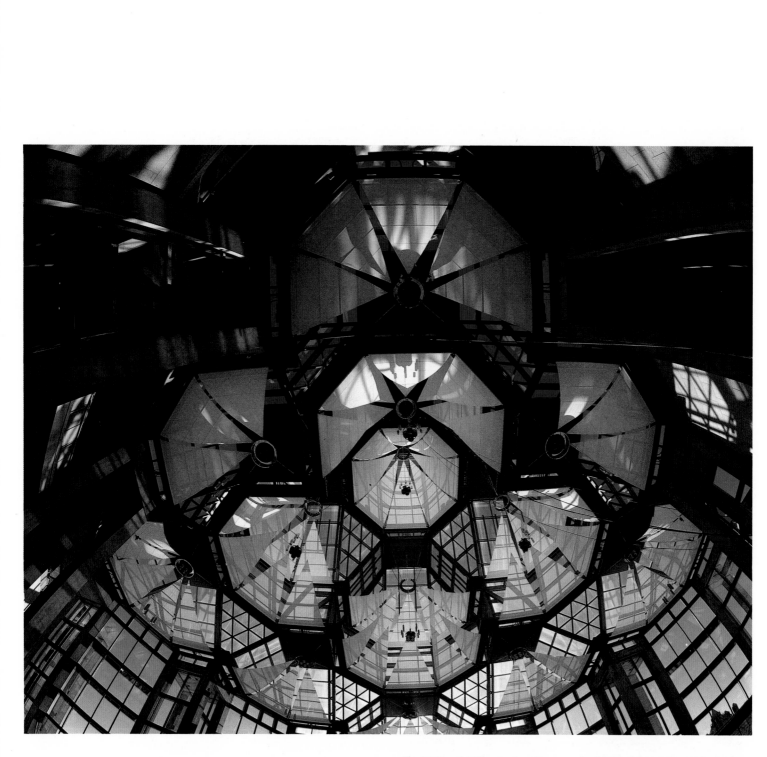

The National Gallery's stunning facade makes it a major attraction in itself.

La façade impressionnante du Musée des beaux-arts du Canada est elle-même un chef-d'œuvre.

Previous pages: **The unusual facetted shape of the National Gallery and the spires of Notre Dame Basilica glow like jewels in the night.**

Pages précédentes : **Le Musée des beaux-arts du Canada aux milles facettes lumineuses, et la basilique Notre-Dame au loin, brillent comme des joyaux la nuit.**

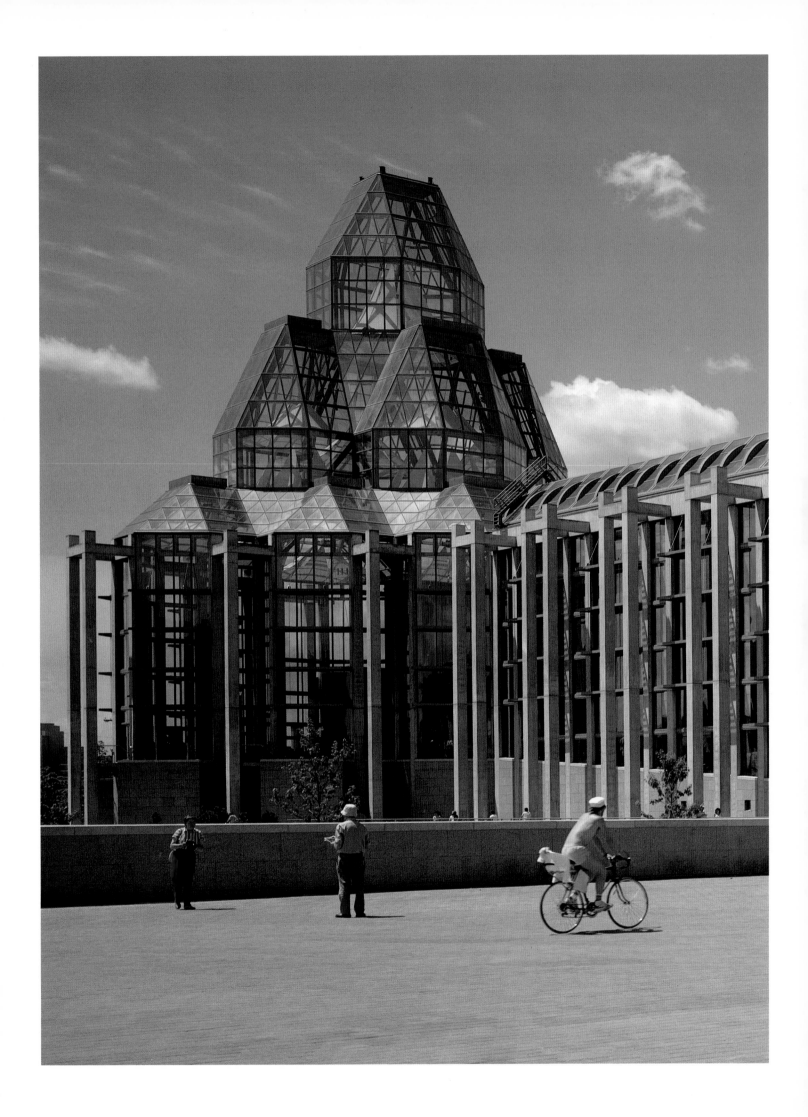

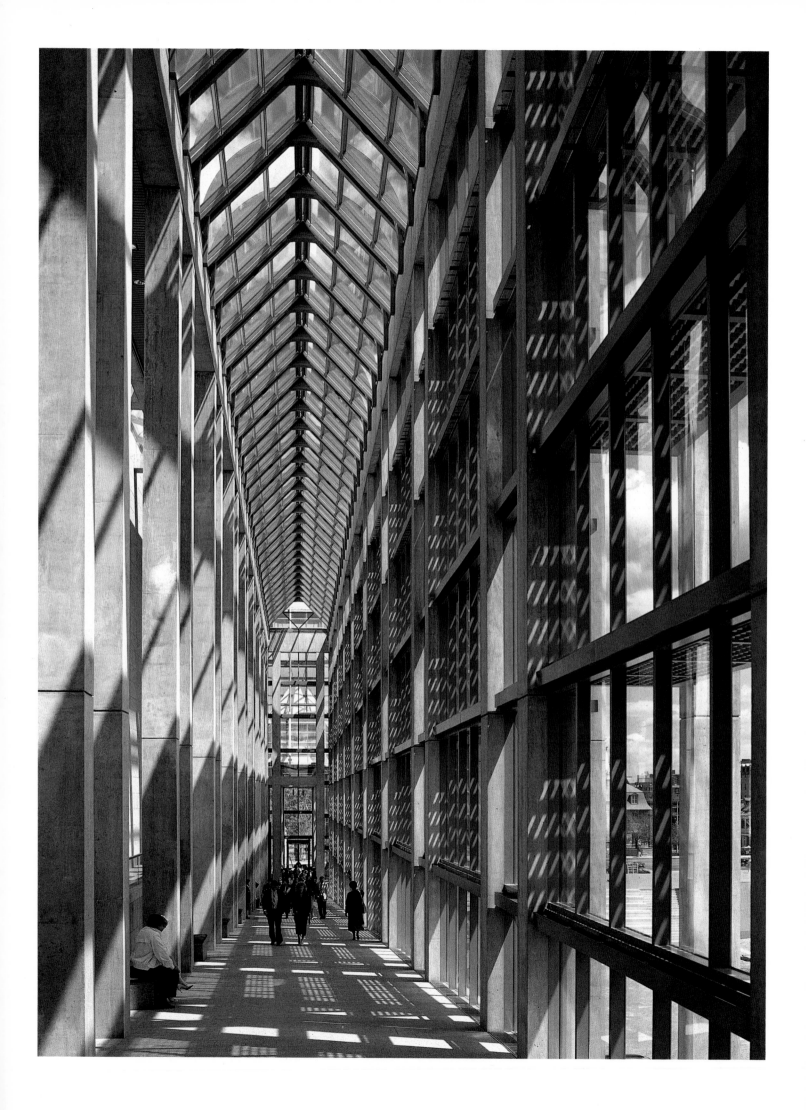

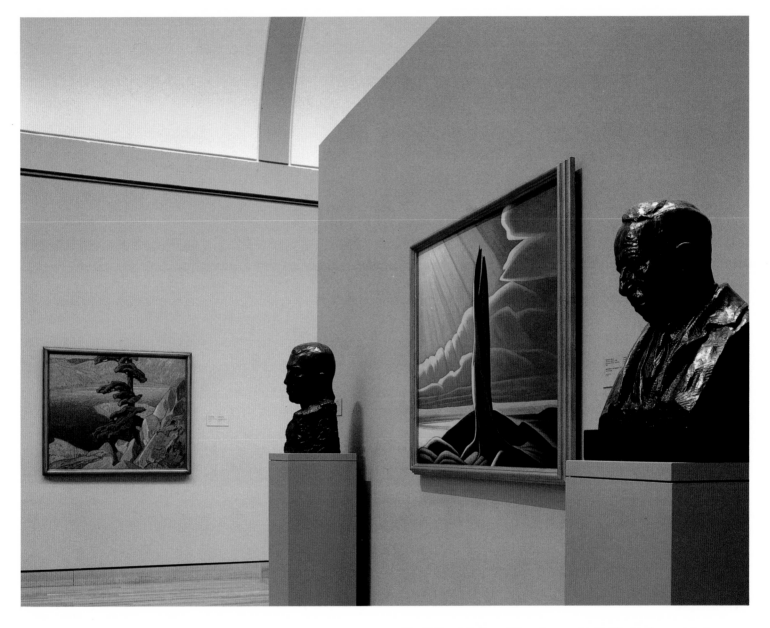

The National Gallery of Canada houses an impressive collection of drawings, sculptures and paintings, including works by the famous Group of Seven.

Le Musée des beaux-arts du Canada abrite une collection impressionnante de dessins, de sculptures et de tableaux, ainsi que des œuvres du fameux groupe des Sept.

By day, the National Gallery is illuminated by natural light flooding through its mountainous glass walls and ceiling.

Le jour, le Musée des beaux-arts du Canada est éclairé par la lumière naturelle provenant des murs et des plafonds de verre.

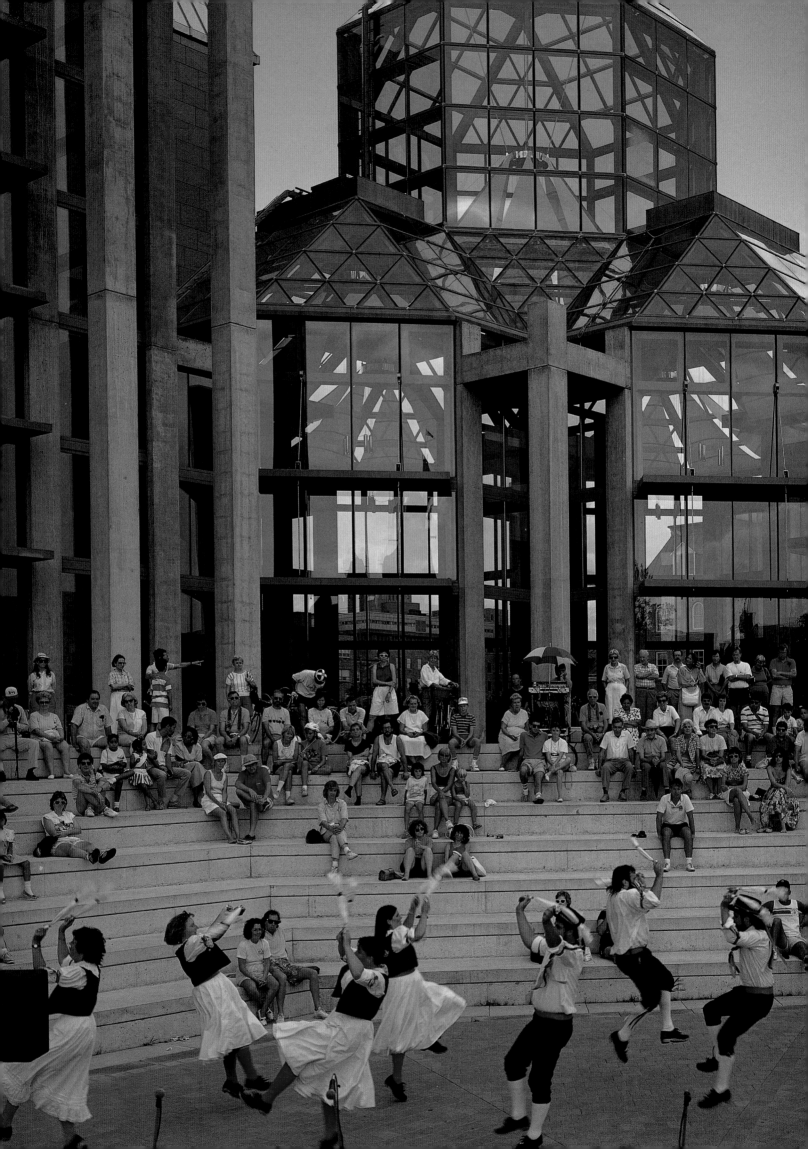

Dancers put on an entertaining performance for visitors to the National Gallery.

Des danseurs donnent un spectacle divertissant aux visiteurs du Musée des beaux-arts du Canada.

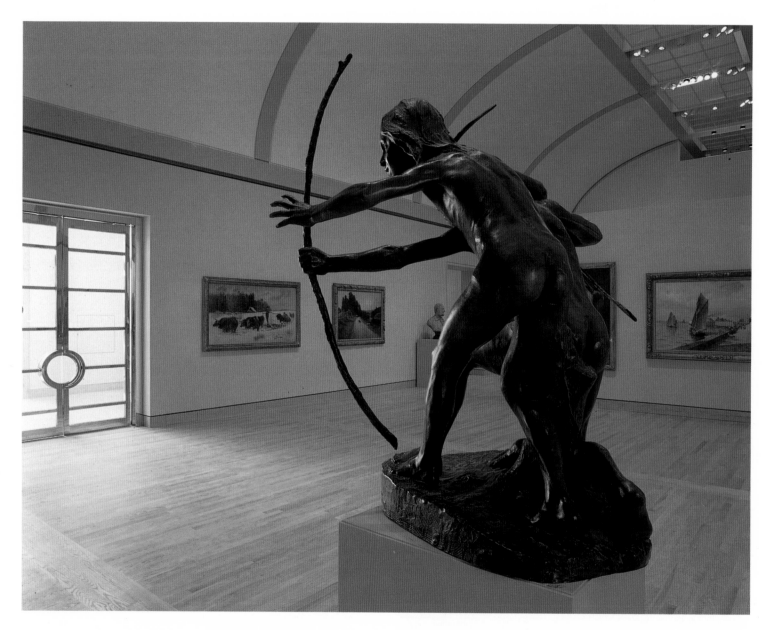

The National Gallery's collections encompass Canadian, European, Inuit, Asian and American art.

Les collections du Musée des beaux-arts du Canada comprennent des œuvres canadiennes, Inuit, européennes, asiatiques et américaines.

The strikingly beautiful interior of the Rideau Street Convent's chapel is showcased within the National Gallery of Canada.

La chapelle du couvent de la rue Rideau, reconstituée au Musée des beaux-arts du Canada, conserve sa splendeur originale.

Following pages: **The National Gallery looks even more splendid at night when it is lit from within, while the Houses of Parliament glow in the distance.**

Pages suivantes : **Le Musée des beaux-arts du Canada, illuminé de l'intérieur, est encore plus magnifique la nuit. La Bibliothèque parlementaire, au loin, ajoute à la beauté du paysage nocturne.**

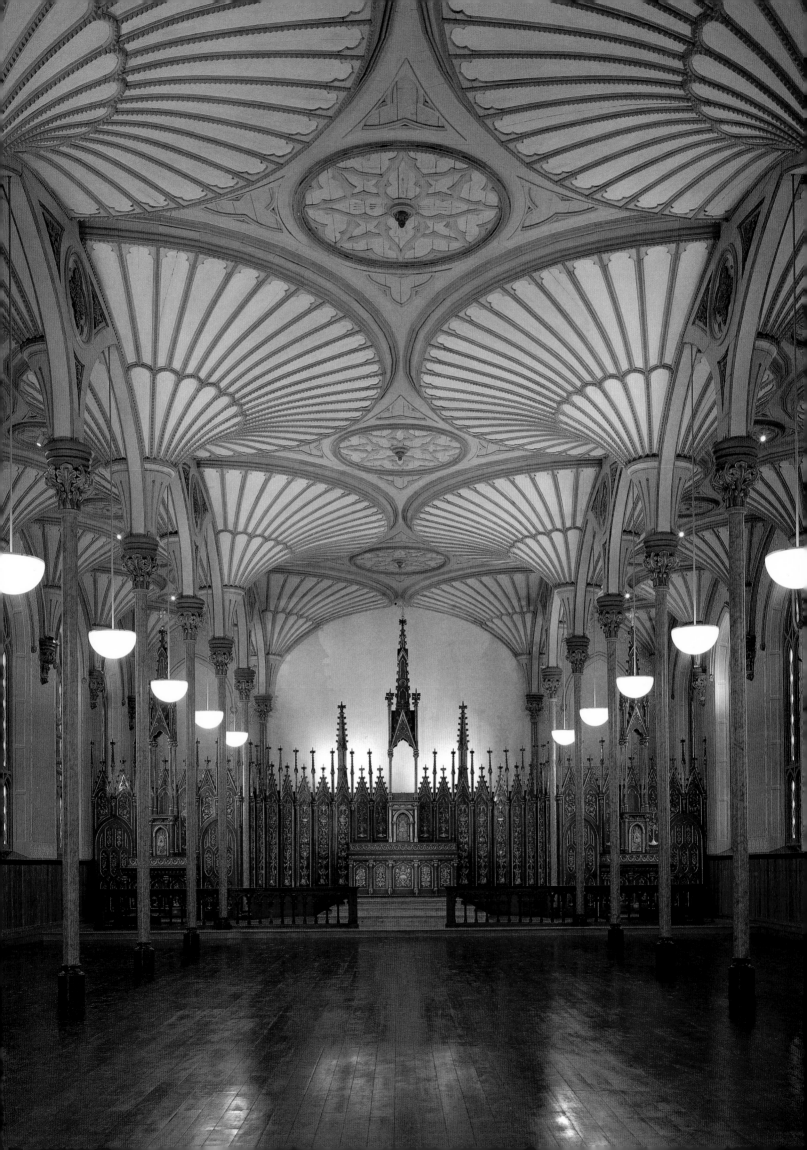

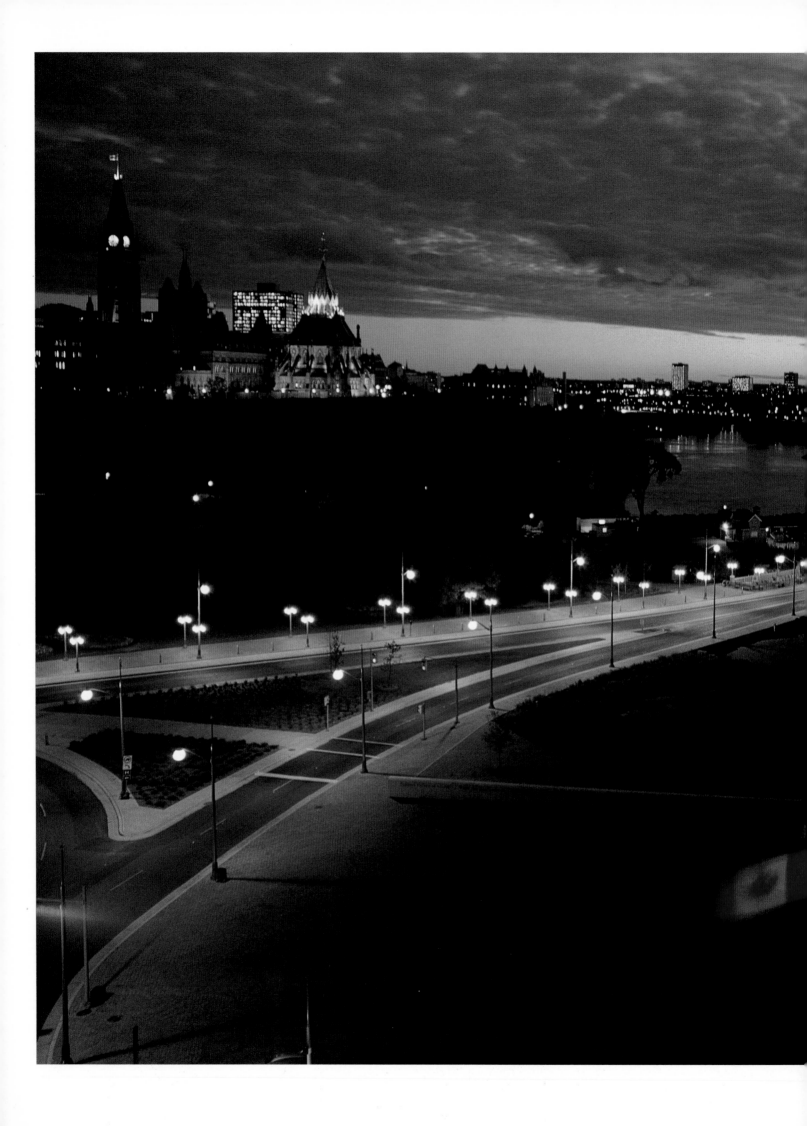

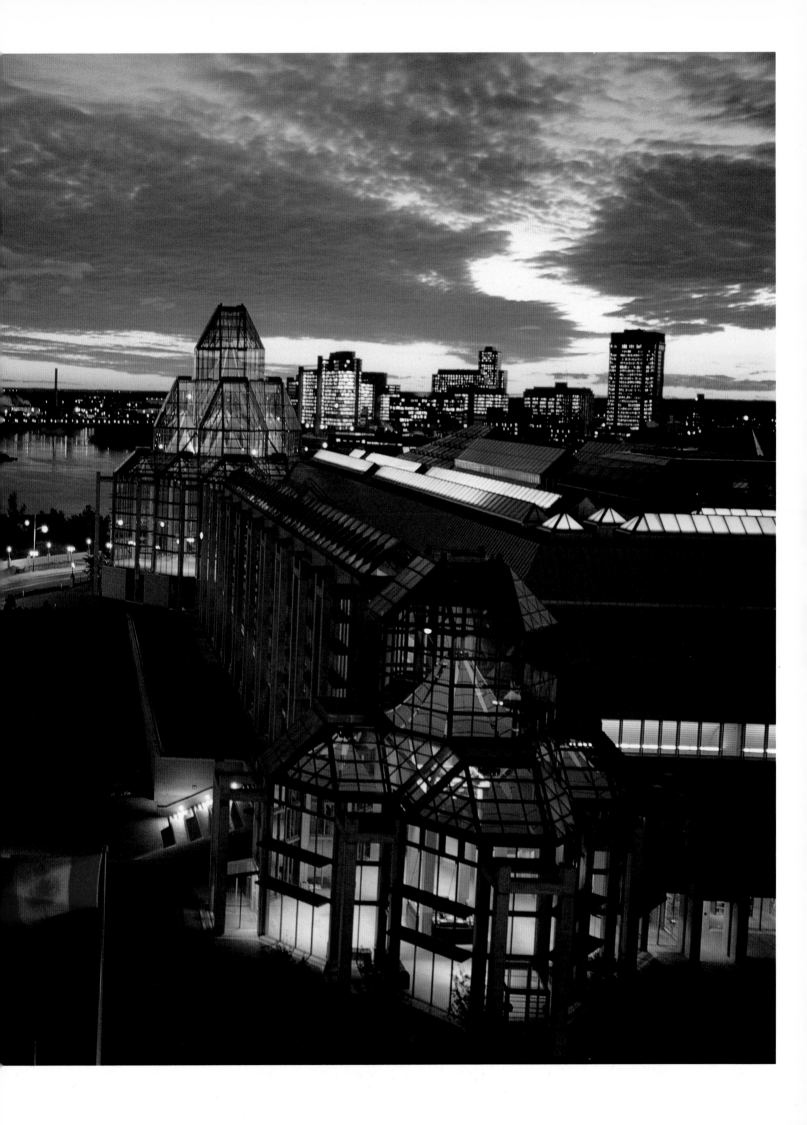

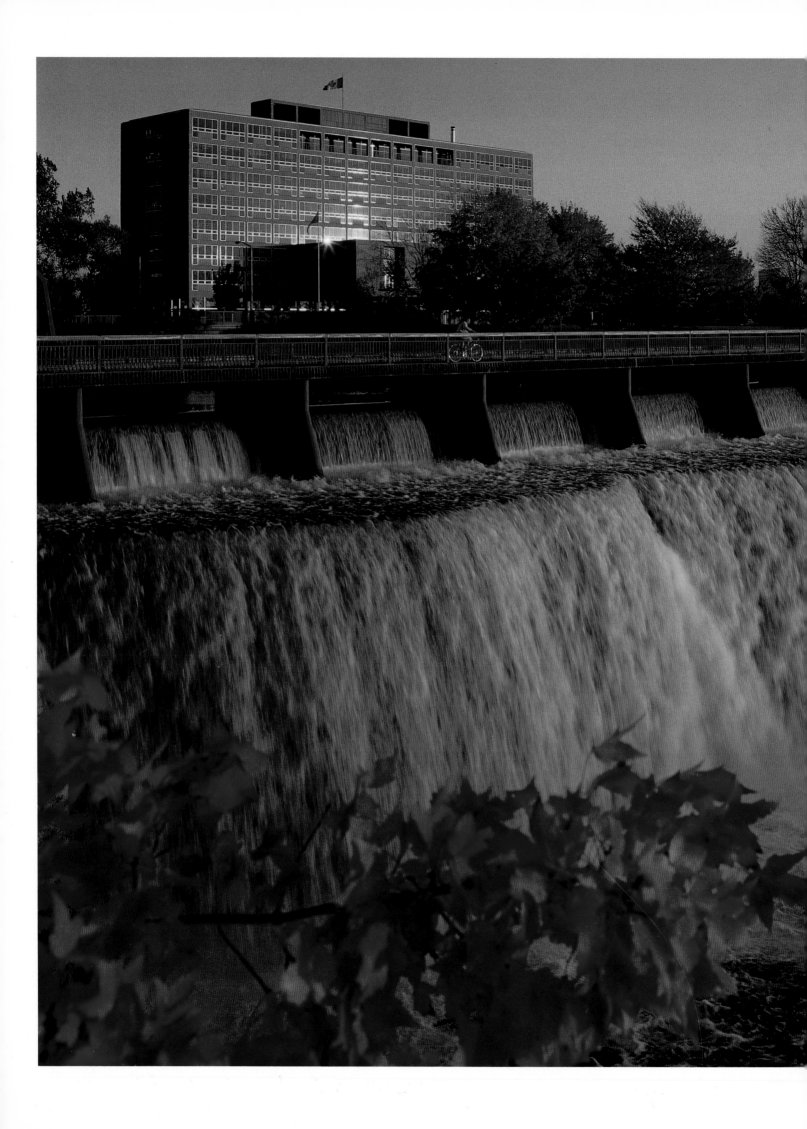

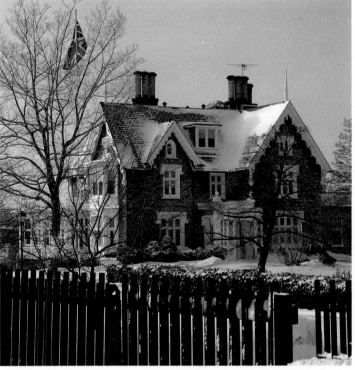

Earnscliffe is the residence of the British High Commissioner in Ottawa.

Earnscliffe est la résidence du haut-commissaire de Grande-Bretagne à Ottawa.

Rideau Falls in the autumn, with City Hall in the background.

Les chutes Rideau en automne et l'Hôtel de ville d'Ottawa au loin.

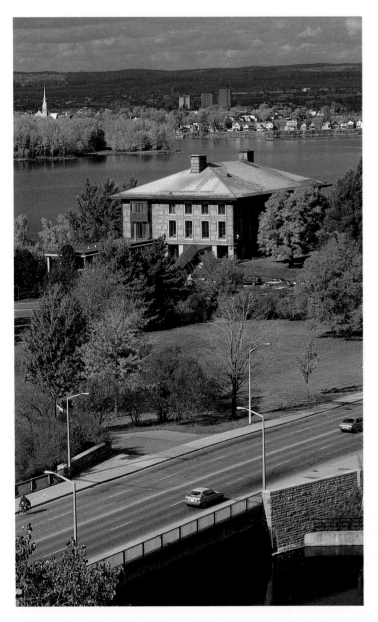

Ottawa is host to many foreign embassies, including the French Embassy along Sussex Drive.

Parmi les nombreuses ambassades à Ottawa, celle de France est située le long de la promenade Sussex.

A dusting of snow on the shrubs lining the Ottawa River turns them into a wintry filigree.

La neige sur les buissons, le long de la rivière des Outaouais, ressemble à une magnifique dentelle.

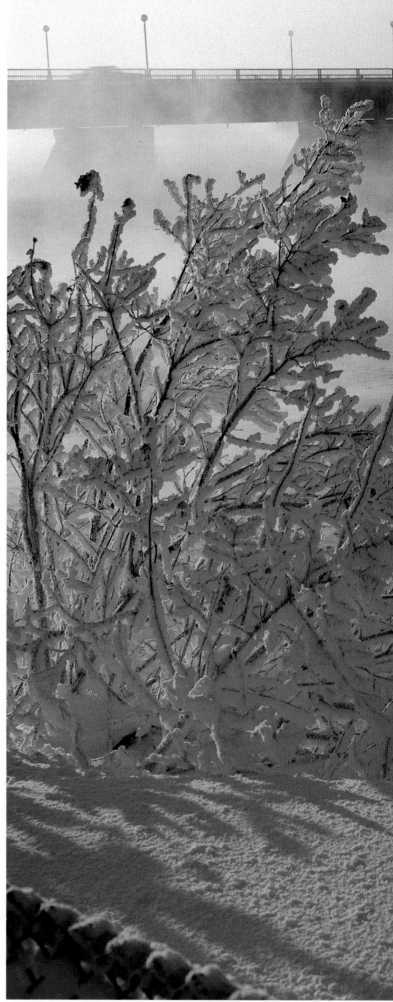

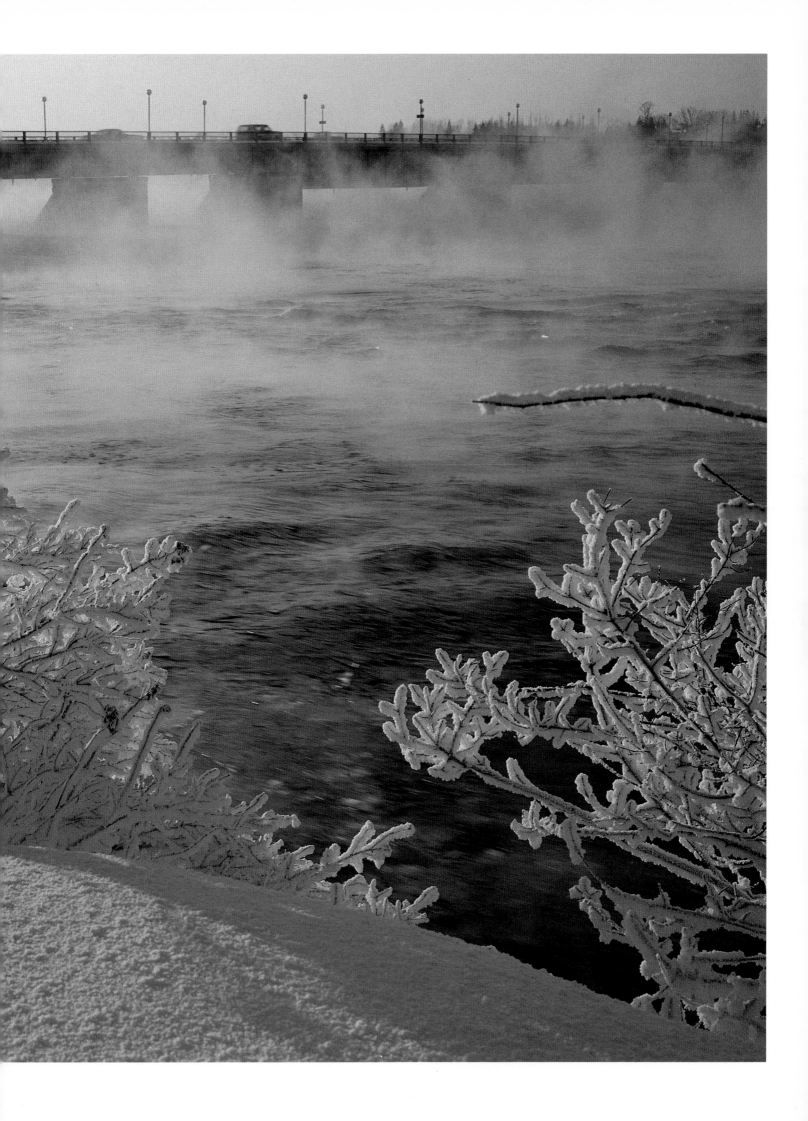

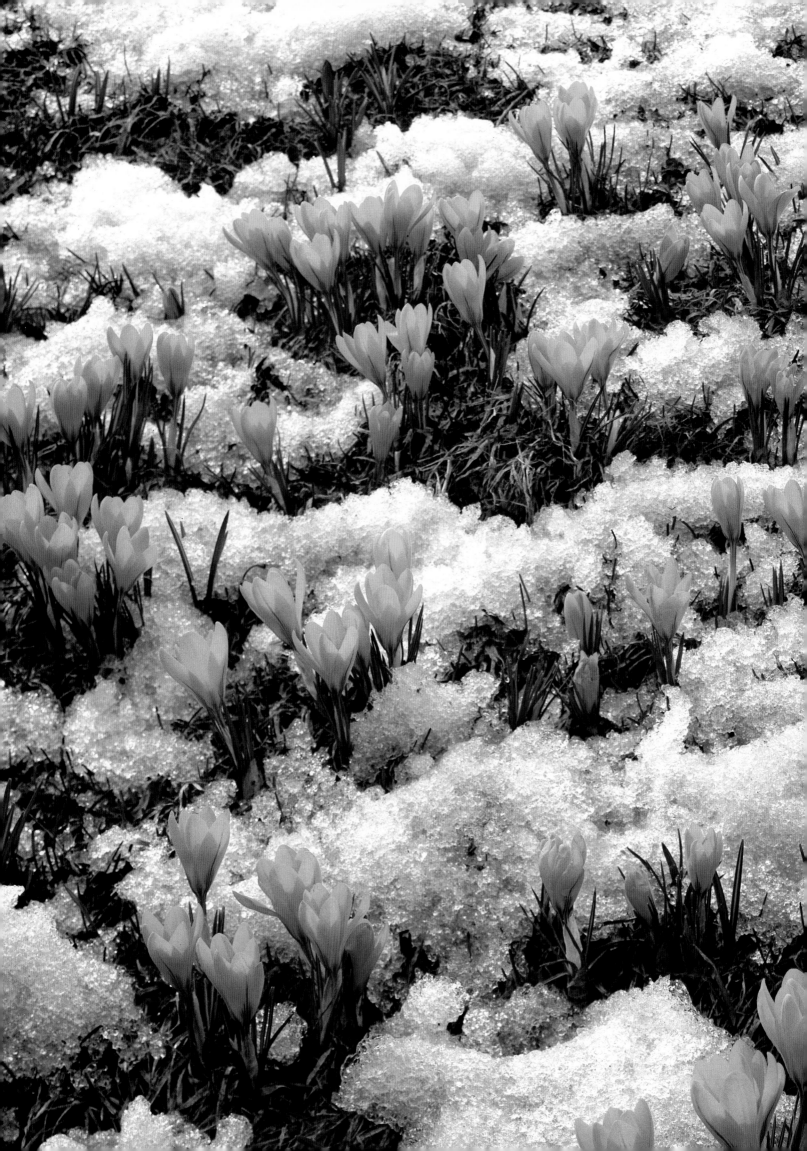

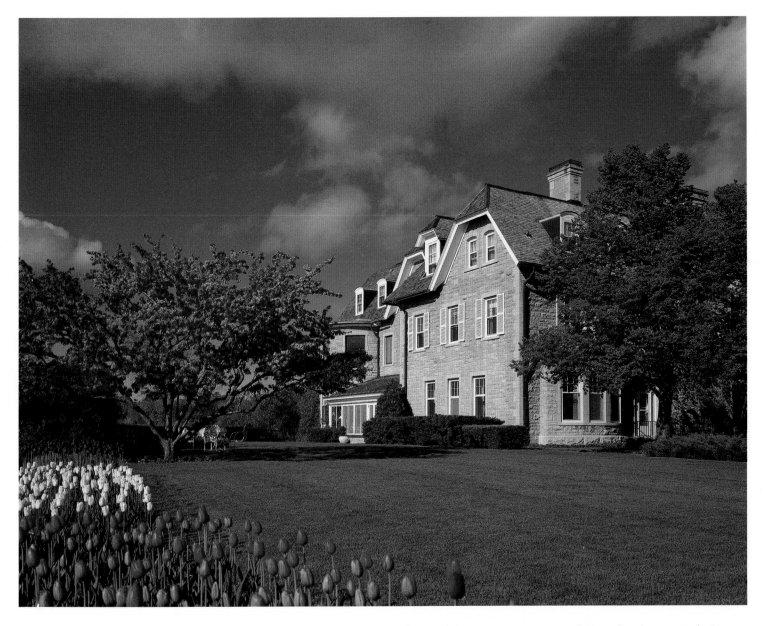

This stately house at 24 Sussex Drive is the home of the Prime Minister.

Cette maison imposante du 24, promenade Sussex, est la résidence du premier ministre du Canada.

Cheerful crocuses break through a crust of snow as an early harbinger of spring.

Les crocus transpercent la neige, annonçant ainsi un printemps hâtif.

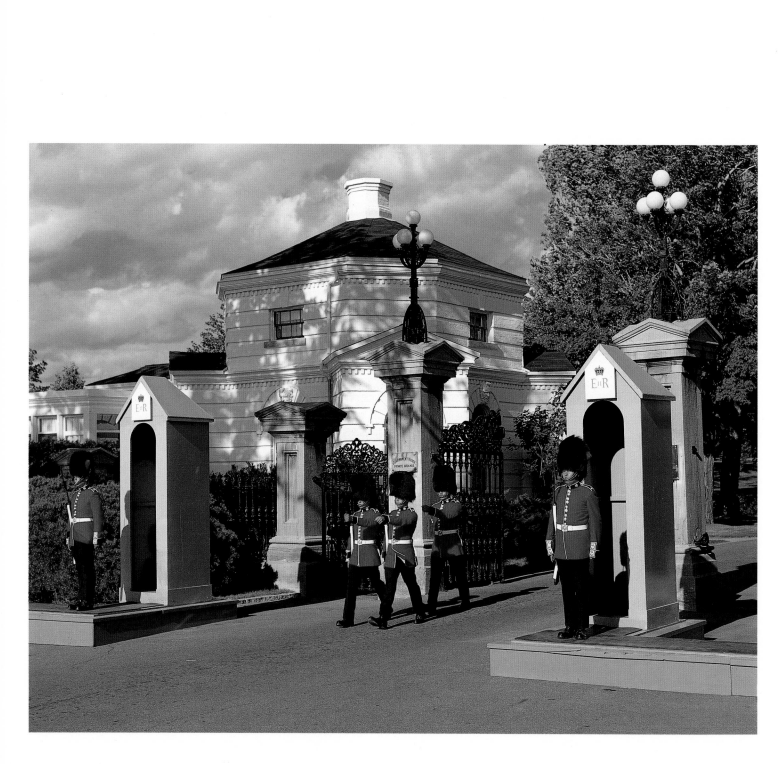

The Changing the Guard at Government House is carried out with much ceremony.

La relève de la Garde devant la résidence du gouverneur général s'exécute avec la solemnité qui convient.

Rideau Hall is the home of the Governor General, the Queen's official Canadian representative.

Rideau Hall est la résidence du gouverneur général, le représentant officiel de la reine au Canada.

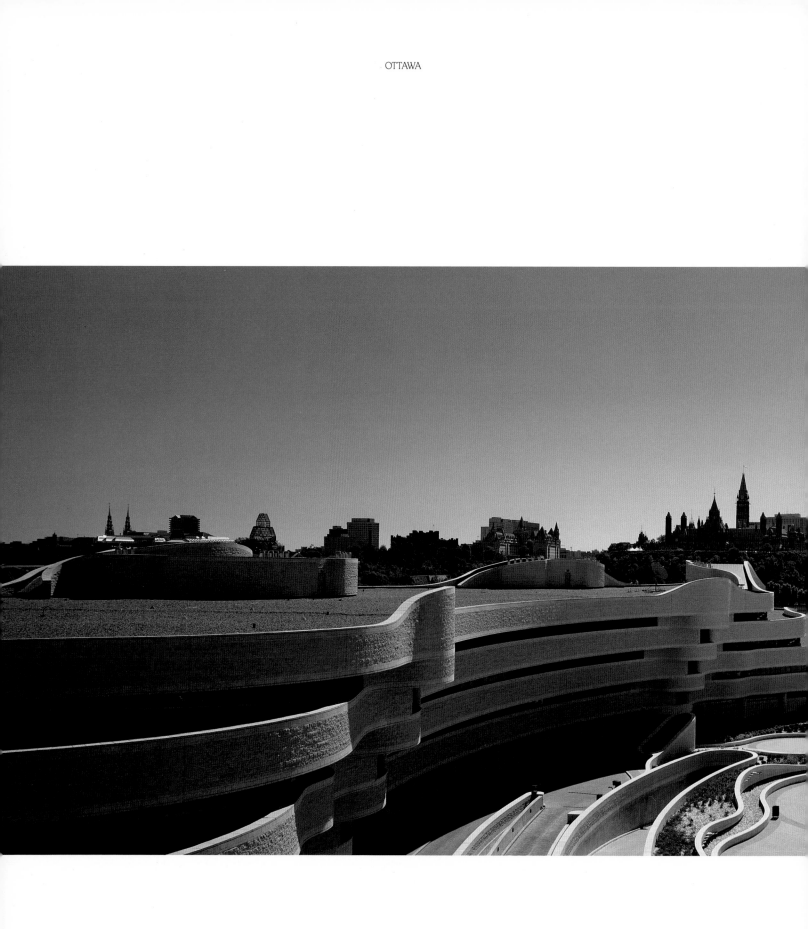

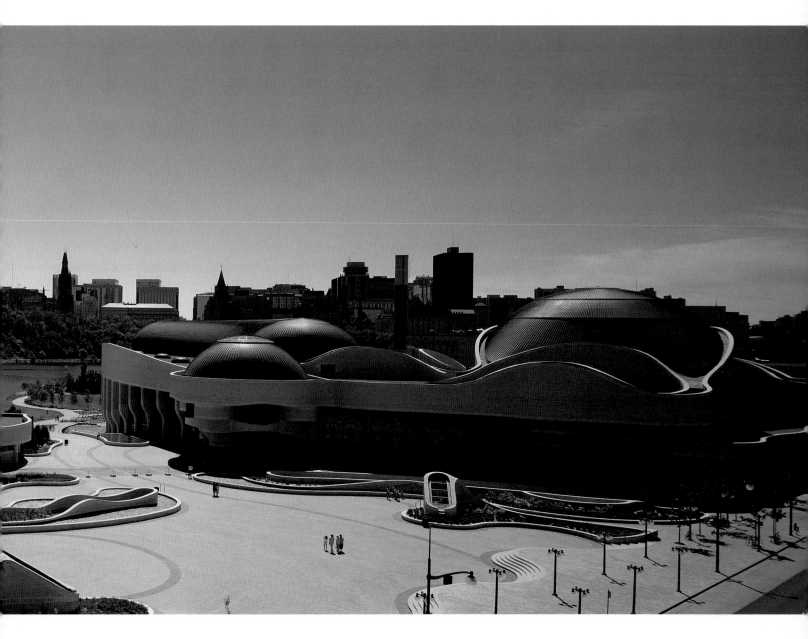

The unusual undulating lines of architect Douglas Cardinal's design for the Canadian Museum of Civilization in Hull make it a stunning addition to the Capital Region's range of architecture.

Les lignes ondulées inusitées que Douglas Cardinal a conçues pour le Musée canadien des civilisations ajoutent une note impressionnante à l'architecture dans la région de la capitale.

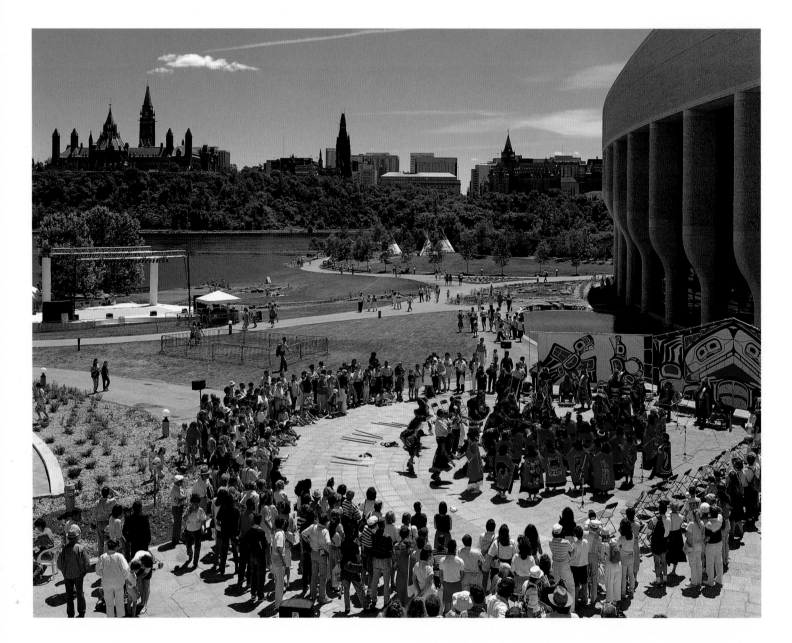

The Canadian Museum of Civilization, with costumed dancers performing in the courtyard during the day, and lit up to accentuate its elegant lines at night.

Au Musée canadien des civilisations, le jour, des danseurs costumés donnent un spectacle dans la cour; le soir, le Musée s'illumine pour accentuer ses lignes élégantes.

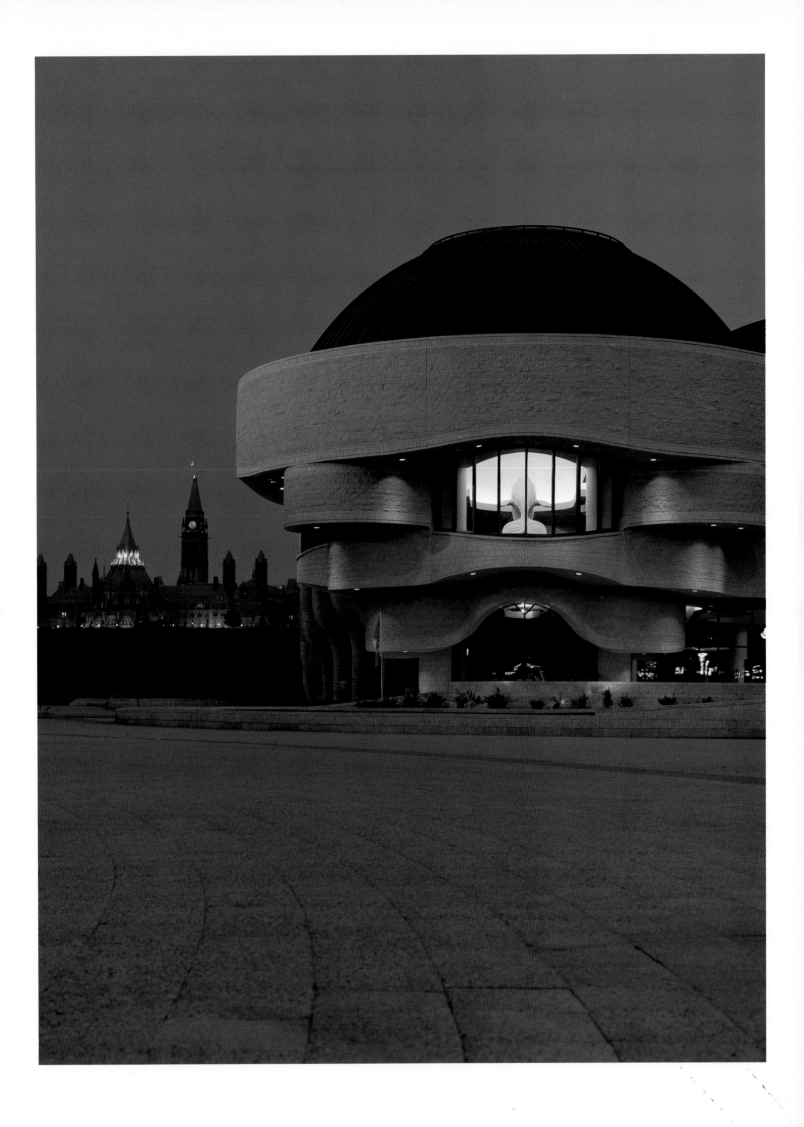

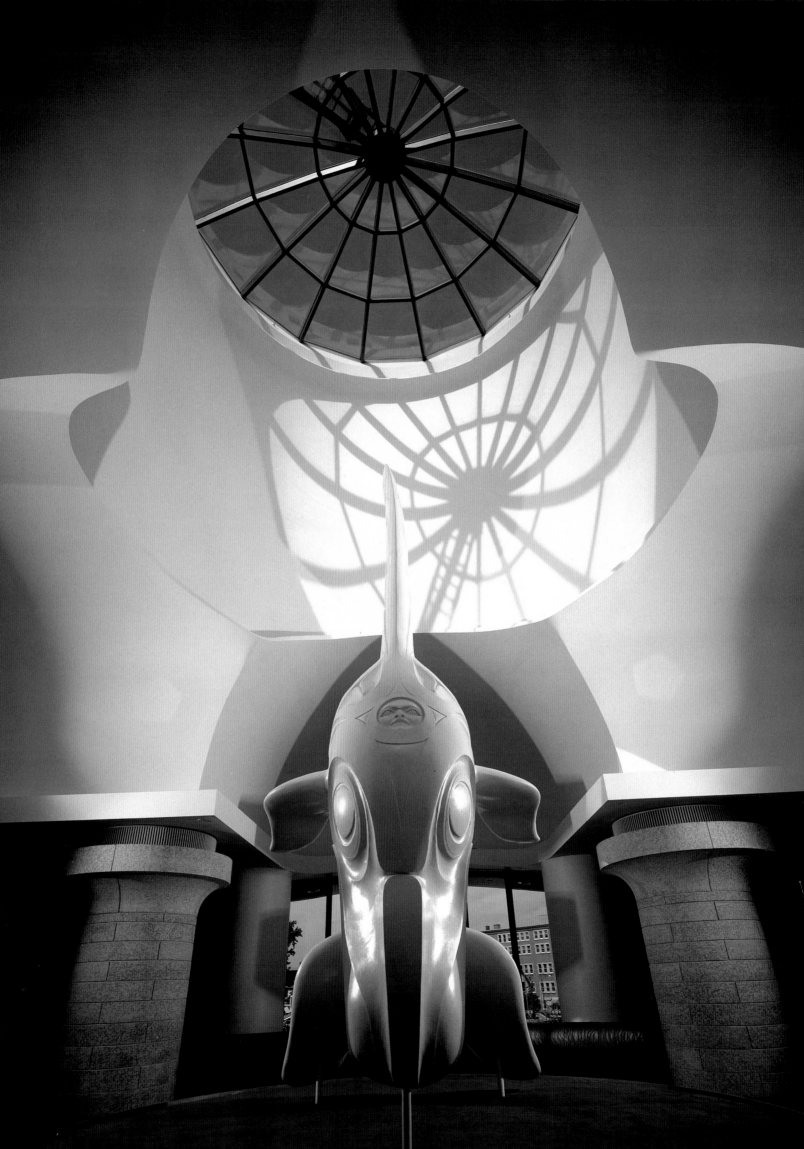

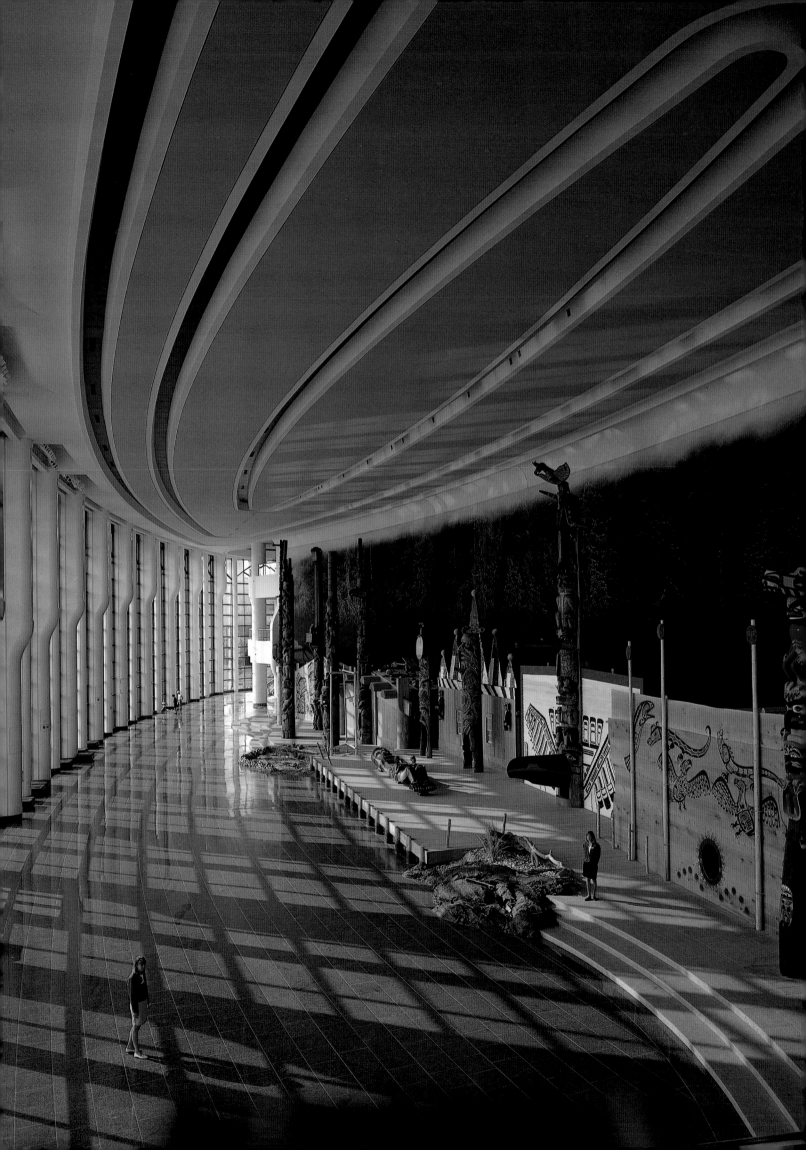

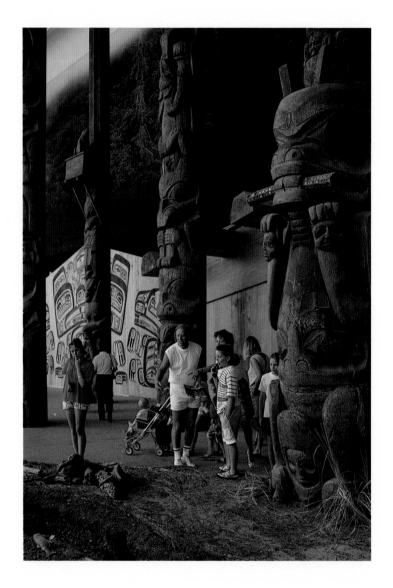

Visitors are dwarfed by these magnificent examples of Northwest Coast Indian art in the Museum of Civilization.

Au Musée canadien des civilisations, les visiteurs se sentent tout petits devant ces magnifiques exemples de l'art des Indiens du Nord de la côte ouest.

The sinuous exterior of the Canadian Museum of Civilization is a unique blend of form and materials, including fossil-embedded limestone.

L'extérieur des façades aux lignes ondulées du Musée canadien des civilisations sont une combinaison harmonieuse de formes, de matériaux et de pierres calcaires fossilifères.

Previous pages: **The Canadian Museum of Civilization's Grand Hall is a showcase for priceless Northwest Coast Indian dwellings and totem poles. A skylight highlights the sleek lines of the Chief of the Undersea World, an original plaster of Bill Reid's bronze sculpture.**

Pages précédentes : **La grande galerie du Musée canadien des civilisations présente des habitations d'Indiens du Nord de la côte ouest ainsi que des totems d'une valeur inestimable. Un puits de lumière met en valeur le Chef du royaume sous-marin, un moule original de la sculpture de bronze de Bill Reid.**

Following pages: **Visitors gather to watch the brilliant spray of fireworks above the Canadian Museum of Civilization in Hull.**

Pages suivantes : **Un groupe de visiteurs observe de splendides feux d'artifice au-dessus du Musée canadien des civilisations.**

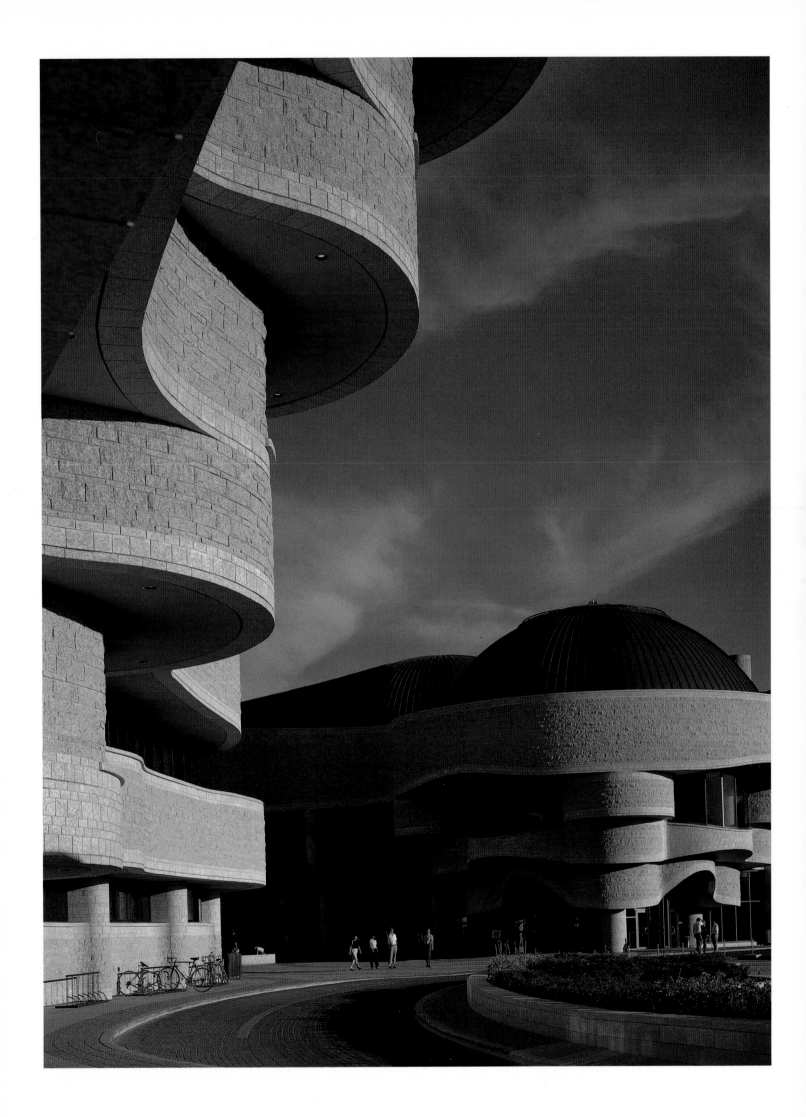

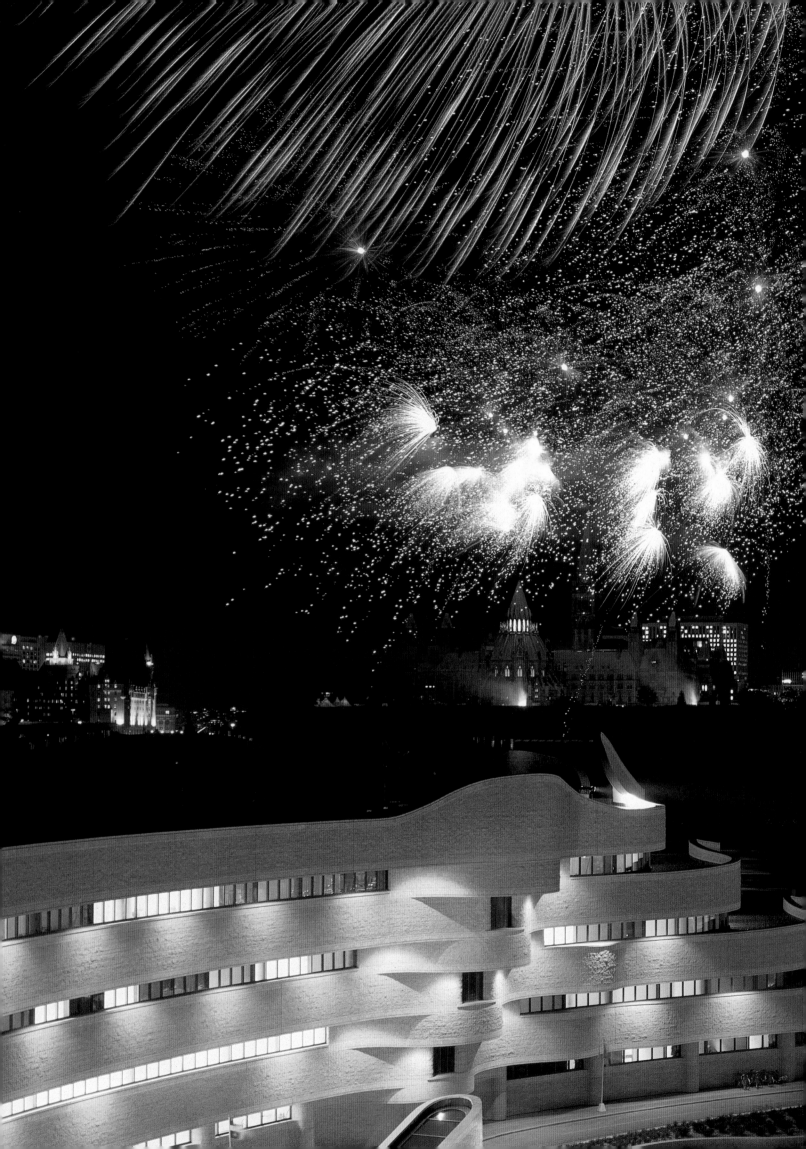

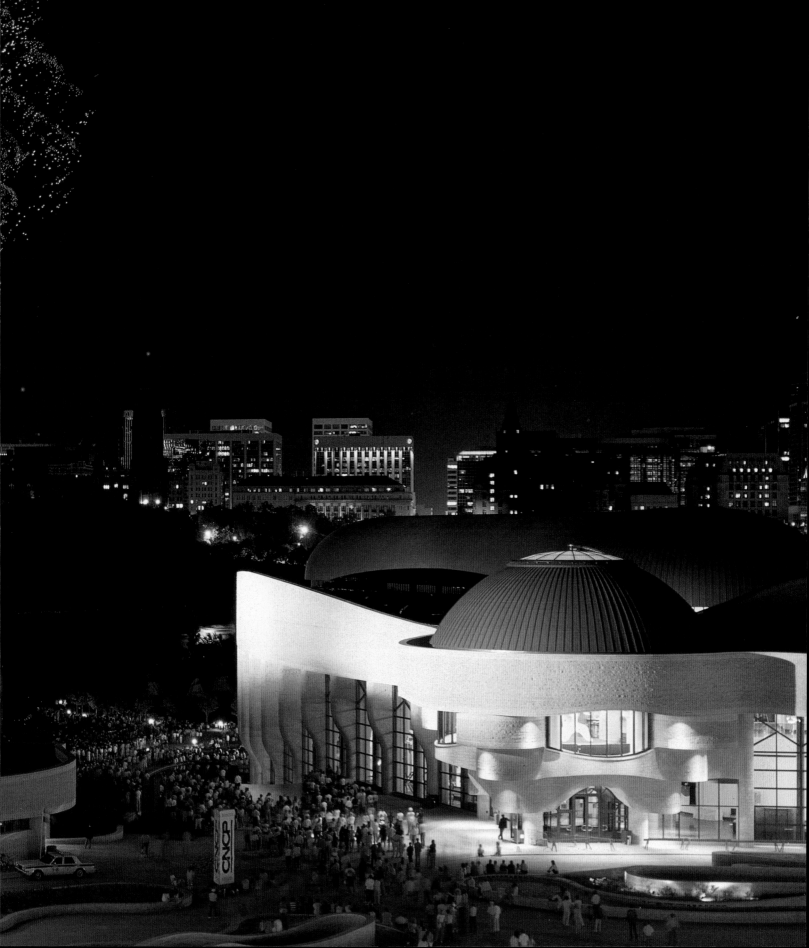

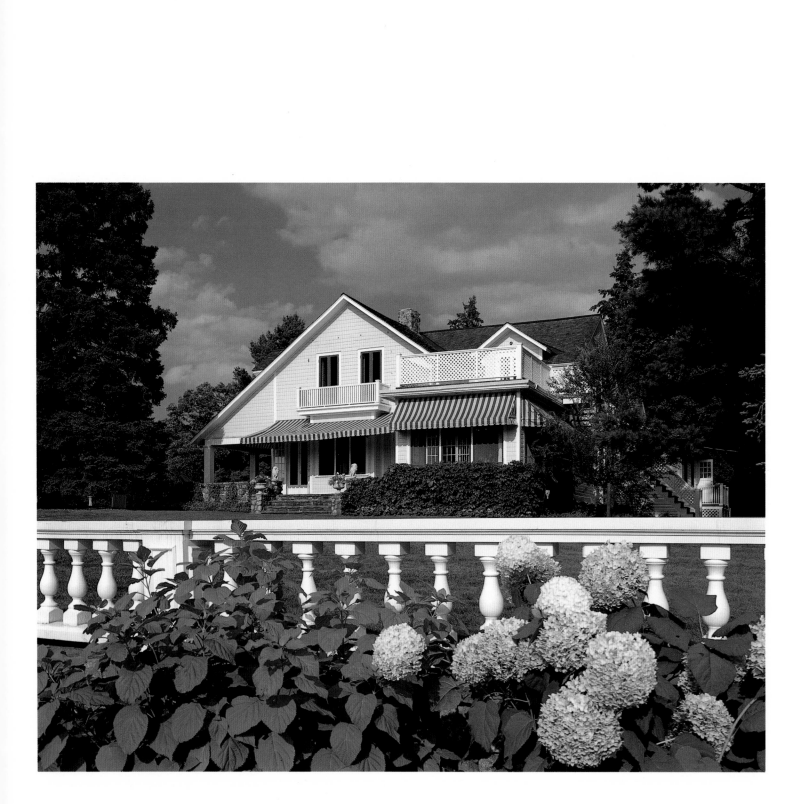

Kingsmere was the summer residence of William Lyon Mackenzie King, who was Canada's prime minister from 1921 to 1930 and from 1935 to 1948. Visitors can explore Kingsmere's unusual arches and other architectural "ruins."

Kingsmere était la résidence d'été de William Lyon Mackenzie King, le premier ministre du Canada de 1921 à 1930 et de 1935 à 1948. Les visiteurs peuvent explorer les arches inhabituelles et les autres «ruines» de Kingsmere.

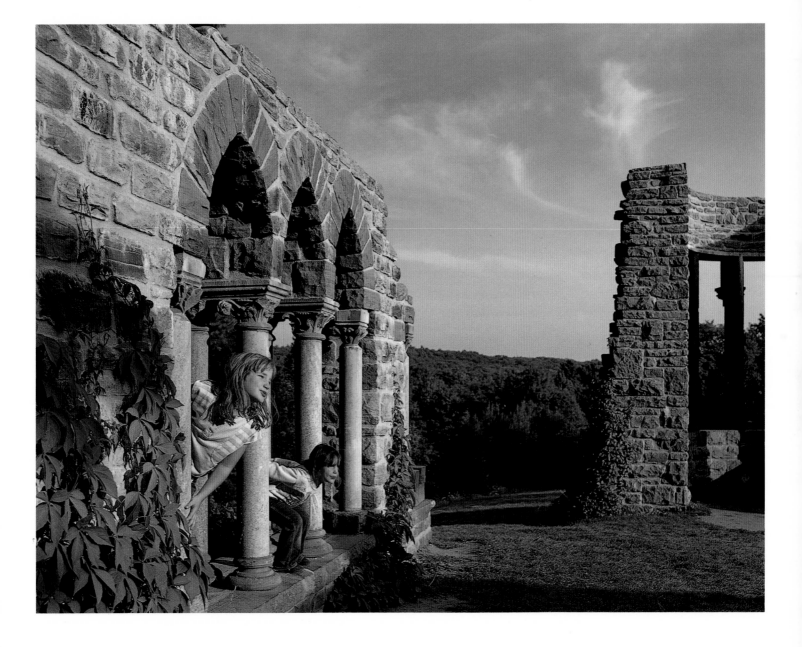

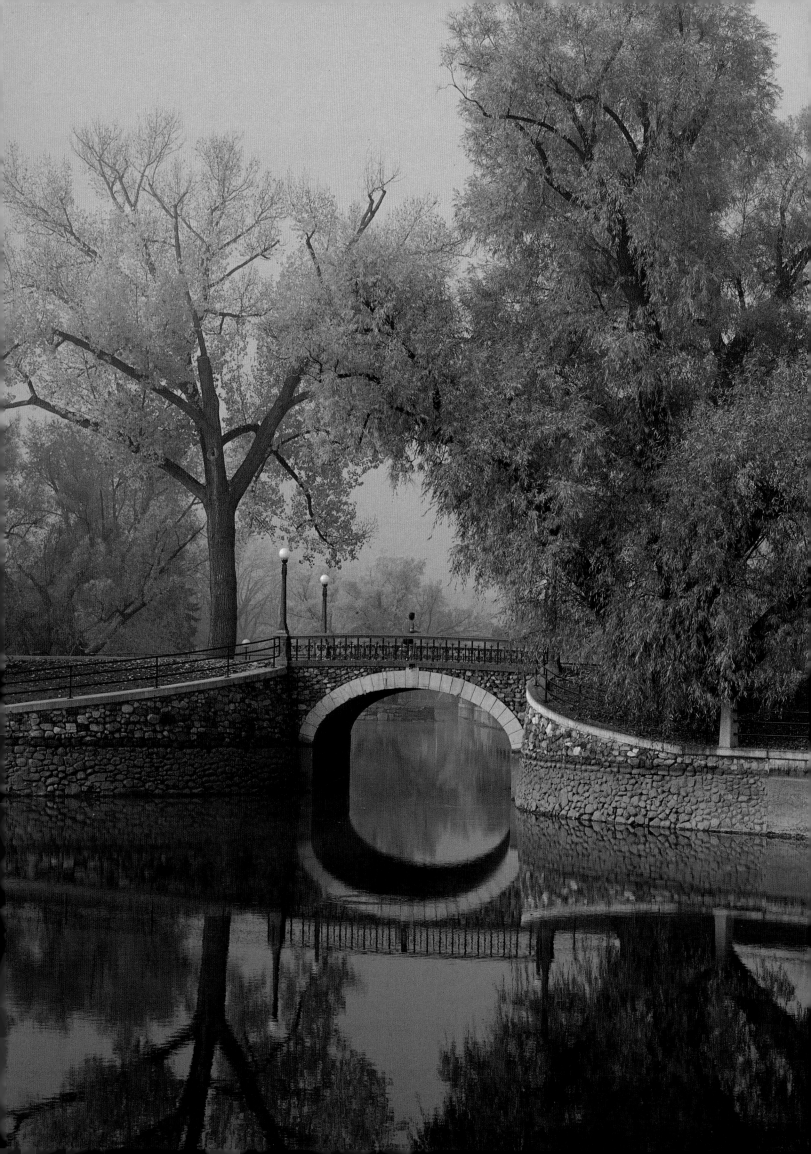

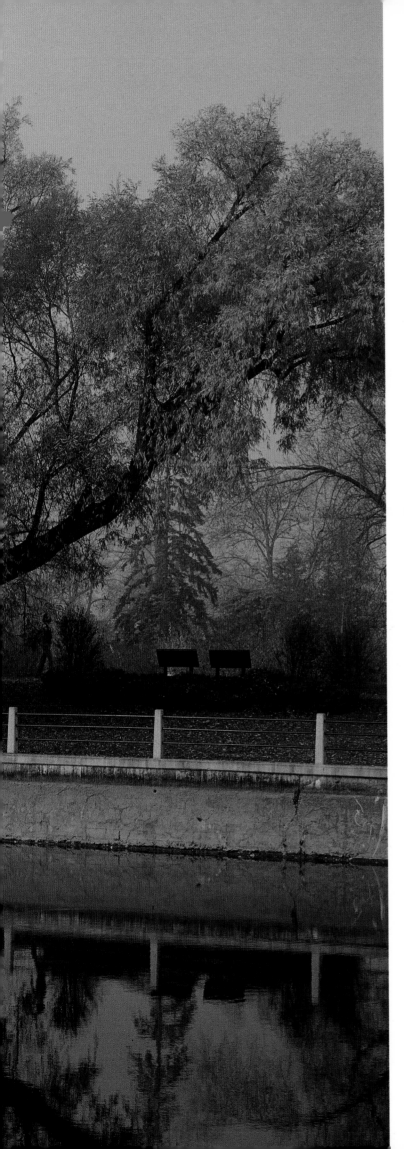

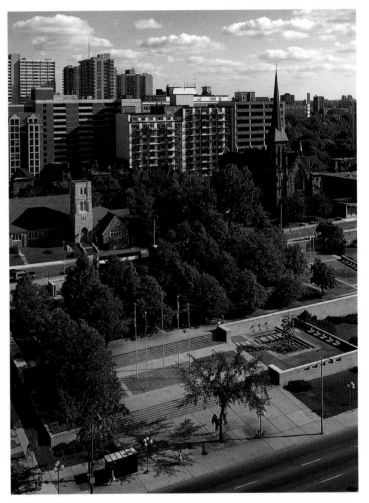

Above: **The Garden of the Provinces, opposite the National Library and Public Archives on Wellington Street, provides a green oasis in the middle of the city.**

Ci-dessus : **Le Jardin des provinces, face à la Bibliothèque et aux Archives nationales sur la rue Wellington, offre un oasis verdoyant au cœur de la ville.**

A solitary walker pauses to enjoy the serene beauty of trees dressed in their autumn foliage, reflected in the water below.

Un promeneur solitaire fait une pause pour profiter de la beauté des arbres dont les couleurs automnales se reflètent dans l'eau.

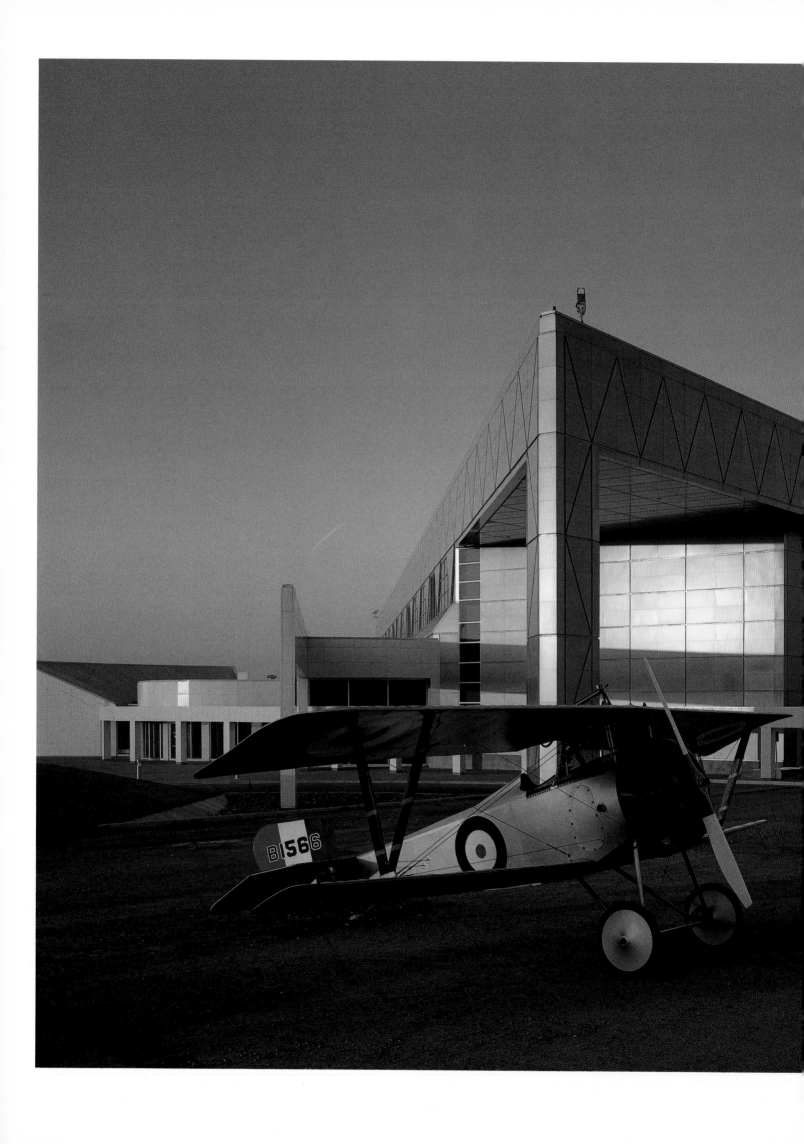

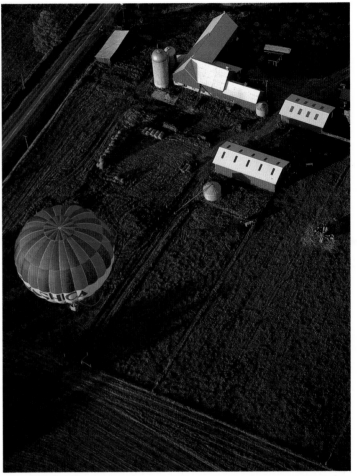

More than fifty aircraft are exhibited at the National Aviation Museum, while a hot-air balloon offers an alternative and seemingly carefree form of flight.

Plus de cinquante avions sont exposés au Musée national de l'aviation. La montgolfière est une solution de rechange qui semble proposer une forme de vol sans problème.

During the winter, the frozen
Rideau Canal is transformed into
an enormous outdoor skating rink.

En hiver, le canal se transforme en
gigantesque patinoire extérieure.

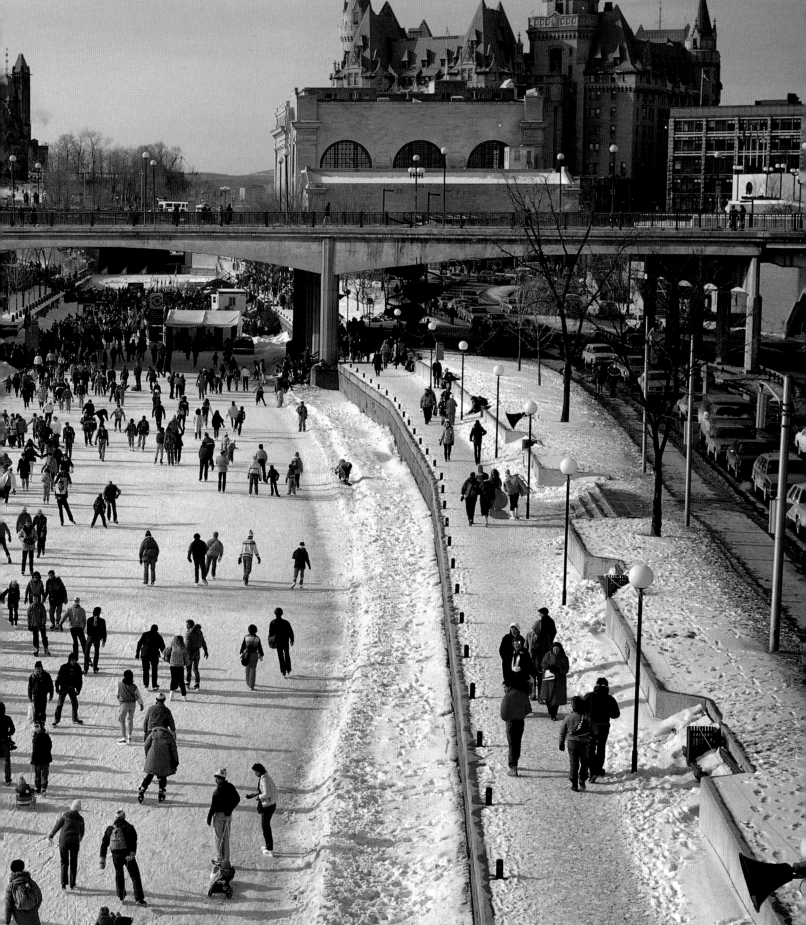

THE LIVABLE CITY / LA VILLE OÙ IL FAIT BON VIVRE

CANADIANS HAVE BUILT A CAPITAL city that is like no other on earth. Lively, varied, multicultural and intensely green, the Capital reflects the vibrancy, diverse capabilities, good will and environmental values that help to define who we are.

Visitors and residents alike find Ottawa to be a wonderfully livable city — a city for early-morning jogs along a mist-covered Rideau Canal, cappuccino sipped on the outdoor veranda of an ethnic café, a midday stroll through the bustle of Byward Market, or an evening of superb dining and exciting entertainment.

A spectacular natural setting — carefully preserved even in the heart of the urban environment — forms the backdrop against which all other aspects of life in the Capital take place.

Through the years, agencies of the federal government — working closely with the cities of Ottawa and Hull and with the many smaller municipalities in the region — have developed an extensive system of urban parks, scenic driveways and wilderness retreats.

The Capital's "green" resources include a rare northern peat bog, a limestone swamp, a unique floodplain forest, a shoreline richly endowed with aquatic plant species, an outcropping of the Canadian Shield and a large number of forest stands and wildlife habitats. Two of the most significant elements of the Capital's natural environment are the Greenbelt and Gatineau Park.

The Greenbelt — a wide band of undeveloped lands encircling much of the Capital — was conceived by urban planner Jacques Gréber as a method of limit-

LES CANADIENS ONT ÉDIFIÉ UNE capitale à nulle autre pareille. Animée, variée, multiculturelle et intensément verte, la capitale reflète la sensibilité, les aptitudes diverses, la bienveillance et les valeurs environnementales qui contribuent à nous définir.

Les visiteurs tout comme les résidants pensent qu'Ottawa est une ville merveilleuse où il fait bon vivre — une ville qui se prête bien à la petite randonnée, à l'aube, le long du canal Rideau encore enveloppé de brouillard, au cappucino que l'on sirote sur la terrasse extérieure d'un café, à la balade du midi sur les artères du marché By où les gens s'affairent, ou encore à une soirée — prélude à un succulent dîner et un divertissement de choix.

Un cadre naturel spectaculaire, soigneusement préservé même au cœur du milieu urbain, forme la toile de fond sur laquelle se détachent tous les autres aspects de la vie de la capitale.

Au cours des années, les organismes du gouvernement fédéral — travaillant étroitement avec les villes d'Ottawa, de Hull et les nombreuses autres petites municipalités de la région — ont élaboré un vaste réseau de parcs urbains, de promenades au décor scénique et d'habitats sauvages. Les richesses «vertes» de la capitale comprennent une rare tourbière nordique, un marais calcaire, une forêt naturelle sur une plaine inondable, un rivage riche de plusieurs espèces de plantes aquatiques, un affleurement du Bouclier canadien et un grand nombre de boisés et d'habitats fauniques.

Les éléments les plus importants de l'environnement naturel de la capitale sont la Ceinture de verdure

Above:
Sparks Street Mall offers a wide variety of shopping, dining and outdoor entertainment.

Ci-dessus :
Le mail de la rue Sparks offre une grande variété de boutiques, de restaurants et de divertissements en plein air.

Dows Lake, a part of the Rideau Canal system, offers summer recreational opportunities which residents and visitors enjoy.

Le lac Dow, qui fait partie du système du canal Rideau, offre en été maintes possibilités de loisirs aux résidants et aux visiteurs.

ing uncontrolled urban sprawl. It has since become much more: an accessible retreat for thousands of urban dwellers, a reserve for parks and outdoor recreation, and a haven for wildlife.

Similarly, the forests, lakes, rivers and rugged terrain of the Gatineau Hills have provided a welcome get-away for generations of Capital residents and visitors. In recent years, Gatineau Park's 35 000 hectares of nature preserve have become a major Capital attraction, drawing more than a million people each year.

Beyond the green capital is a modern urban environment offering a complete range of cultural and recreational attractions.

Of particular note are three popular museums in spectacular buildings — the National Gallery of Canada, the Canadian Museum of Civilization, and the National Aviation Museum — each an architectural masterpiece on a beautiful site. These and other first-rate museums, such as the National Museum of Science and Technology, the Agriculture Museum, the Canadian Museum of Nature and the National War Museum, are among the Capital's most important resources.

Above all, the scale is right. Canada's Capital is intimate — a place where buildings don't overpower, where the automobile isn't king. That means most attractions are within easy walking distance of downtown hotels, and major landmarks such as Parliament Hill are visible from most vantage points throughout the downtown.

Add to that the Capital's many small delights: an intimate park nestled on a hidden ledge overlooking the Ottawa River; an amphitheatre set against the

et le parc de la Gatineau.

La Ceinture de verdure, une large bande de terres entourant la majeure partie de la capitale — avait été conçue par l'urbaniste Jacques Gréber pour contrôler l'expansion urbaine. Elle est devenue avec le temps bien plus importante encore : elle est un lieu accessible à des milliers de citadins, une réserve servant à la fois de parc et de villégiature en plein air. . . C'est aussi un vrai paradis pour la faune.

De même, les forêts, les lacs, les rivières et le terrain accidenté des collines de la Gatineau offrent un domaine d'évasion à d'innombrables résidants et visiteurs. Au cours des dernières années, les 35 000 hectares de la réserve naturelle du parc de la Gatineau sont devenus une des grandes attractions de la capitale, accueillant chaque année plus d'un million de visiteurs.

Au-delà de la verte capitale, l'environnement urbain offre une myriade d'activités culturelles et récréatives.

Trois musées populaires ont fait peau neuve il y a quelques années. Le Musée des beaux-arts du Canada, le Musée canadien des civilisations et le Musée national de l'aviation constituent chacun un chef-d'œuvre d'architecture sur un site extraordinaire. D'autres musées de première classe, comme le Musée national des sciences et de la technologie, la Musée de l'agriculture, le Musée canadien de la nature et le Musée canadien de la guerre, figurent au nombre des plus beaux joyaux de la capitale.

Malgré tout ce faste, l'être humain ne s'y sent pas écrasé. La capitale du Canada conserve un caractère d'intimité — elle demeure un lieu où les immeubles ne sont pas disproportionnés, où l'auto n'est pas toute

Winter in the Capital region is an outdoor enthusiast's heaven. Skiers can take advantage of the many hills and trails for downhill or cross-country skiing.

L'hiver, dans la région de la capitale nationale, est un paradis pour les fanatiques du plein air. Les skieurs peuvent profiter des nombreuses pistes de ski alpin et de ski de fond.

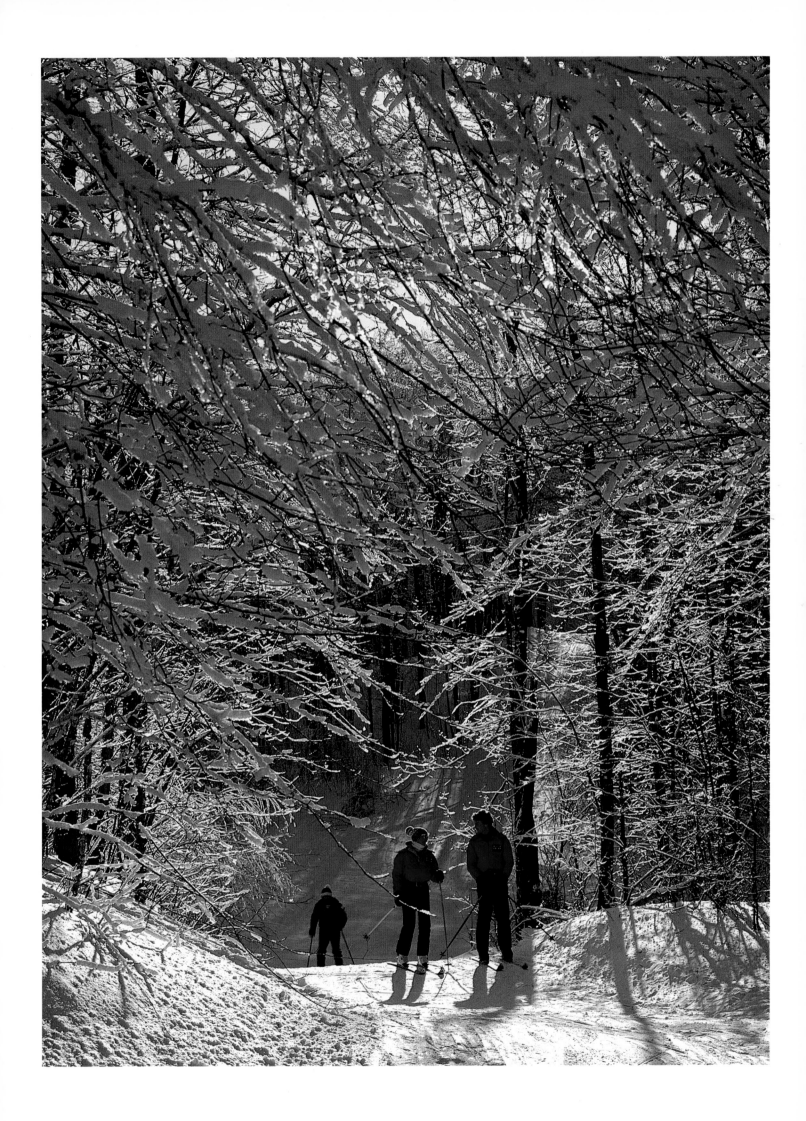

spectacular backdrop of the Parliamentary Library; a cascading waterfall at the confluence of two historic rivers; a paddlewheeler moored within hailing distance of the National Arts Centre; children squealing with delight as they explore Winterlude sculptures.

These are some of the many dimensions of Canada's livable Capital.

puissante. Cela signifie que l'on peut se rendre à pied aux principales attractions depuis les hôtels du centre-ville et que l'on peut apercevoir d'à peu près tous les points dominants maints sites attrayants comme celui de la Colline parlementaire.

Ajoutez à cela tous les petits délices de la capitale : un parc niché sur une saillie qui surplombe la rivière des Outaouais, un amphithéâtre avec, pour toile de fond, la bibliothèque du Parlement, une chute au confluent de deux cours d'eau historiques, un bateau à aubes ancré à deux pas du Centre national des Arts, des enfants qui crient de joie en admirant les sculptures de glace à Bal de Neige.

Ce ne sont là que quelques-unes des dimensions humaines de la capitale du Canada, où il fait bon vivre.

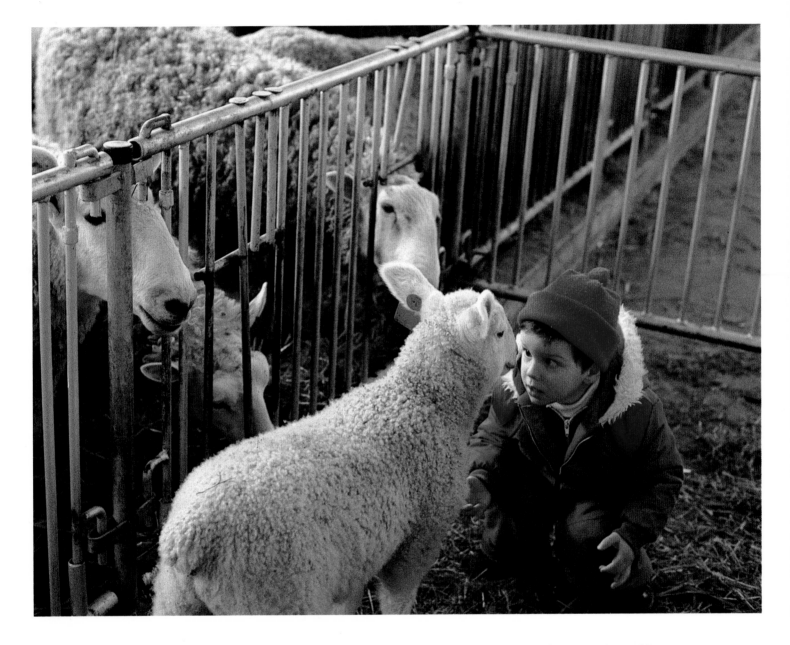

A young visitor and a lamb show mutual curiosity at the central Experimental Farm, a facility of the federal Department of Agriculture.

Un jeune visiteur et un agneau se témoignent une curiosité mutuelle à la Ferme expérimentale centrale du ministère de l'Agriculture.

A solitary artist draws inspiration from autumn's palette.

Un artiste solitaire tire son inspiration de la palette de couleurs automnales.

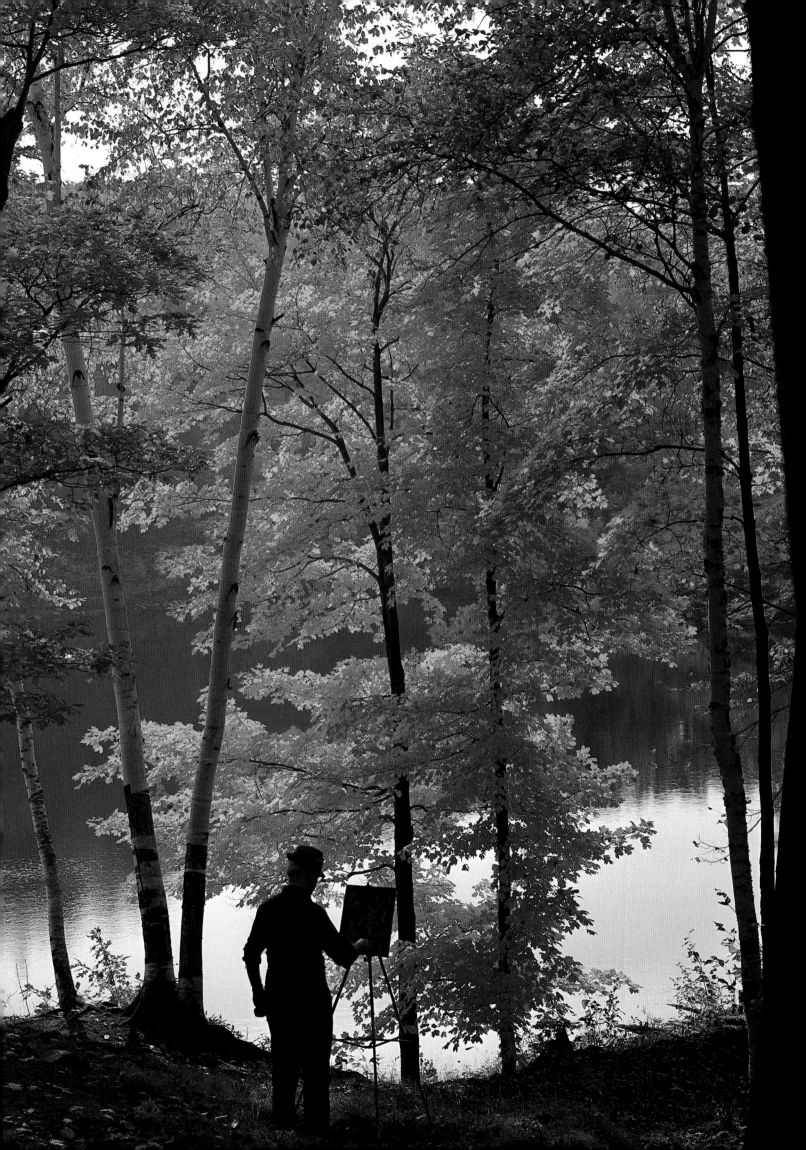

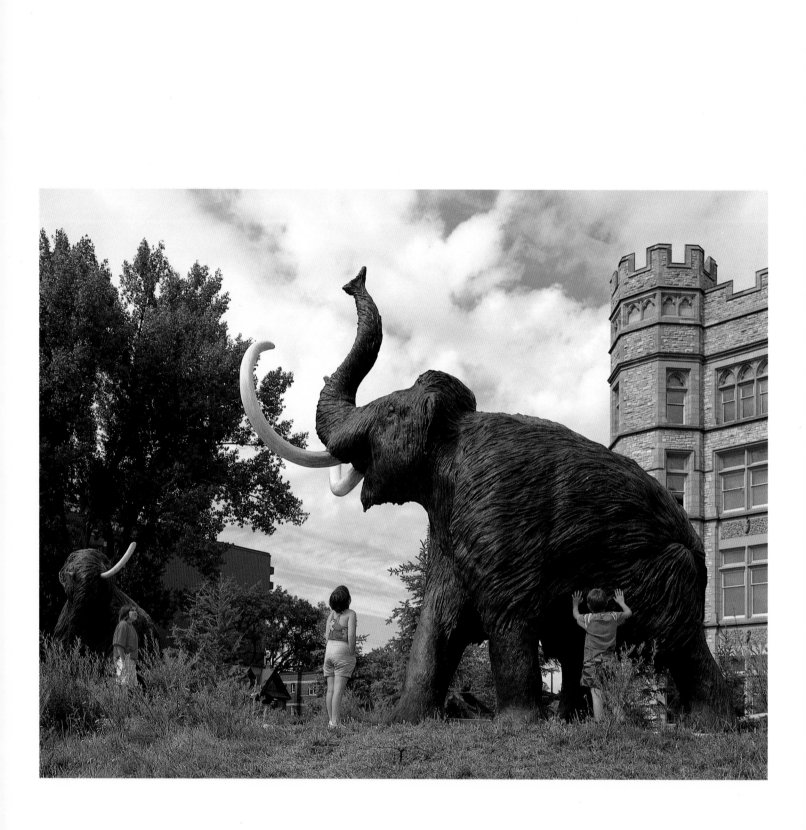

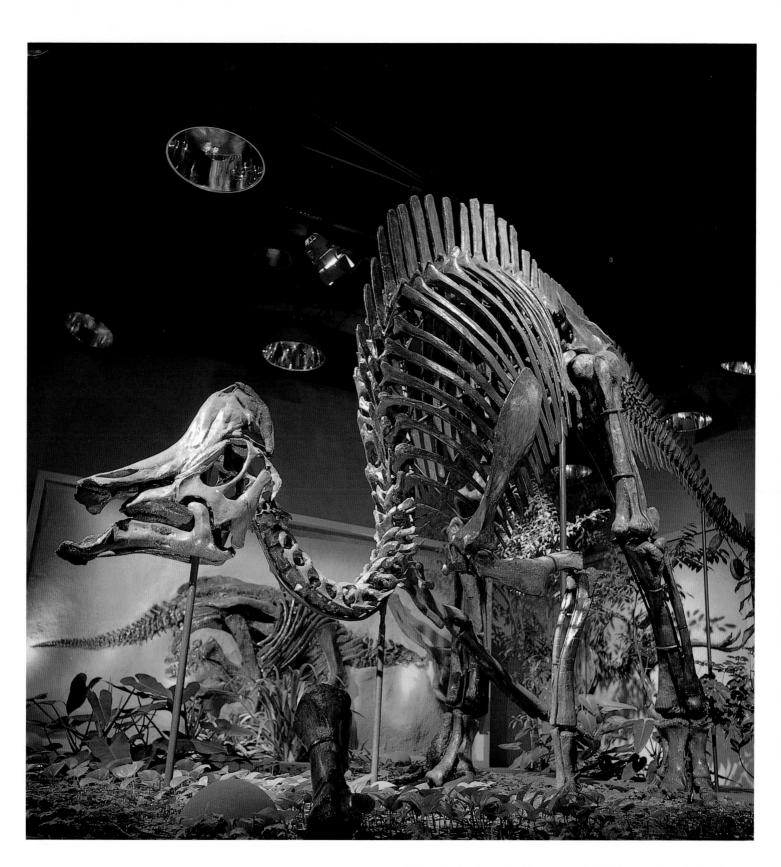

Visitors to the Canadian Museum of Nature can travel back to the primeval world of dinosaurs and mastodons, and also learn about today's birds, mammals and plants through fascinating exhibits.

Au Musée canadien de la nature, les visiteurs explorent l'univers primitif des dinosaures et des mastodontes et apprennent à mieux connaître les oiseaux, les mammifères et les plantes d'aujourd'hui.

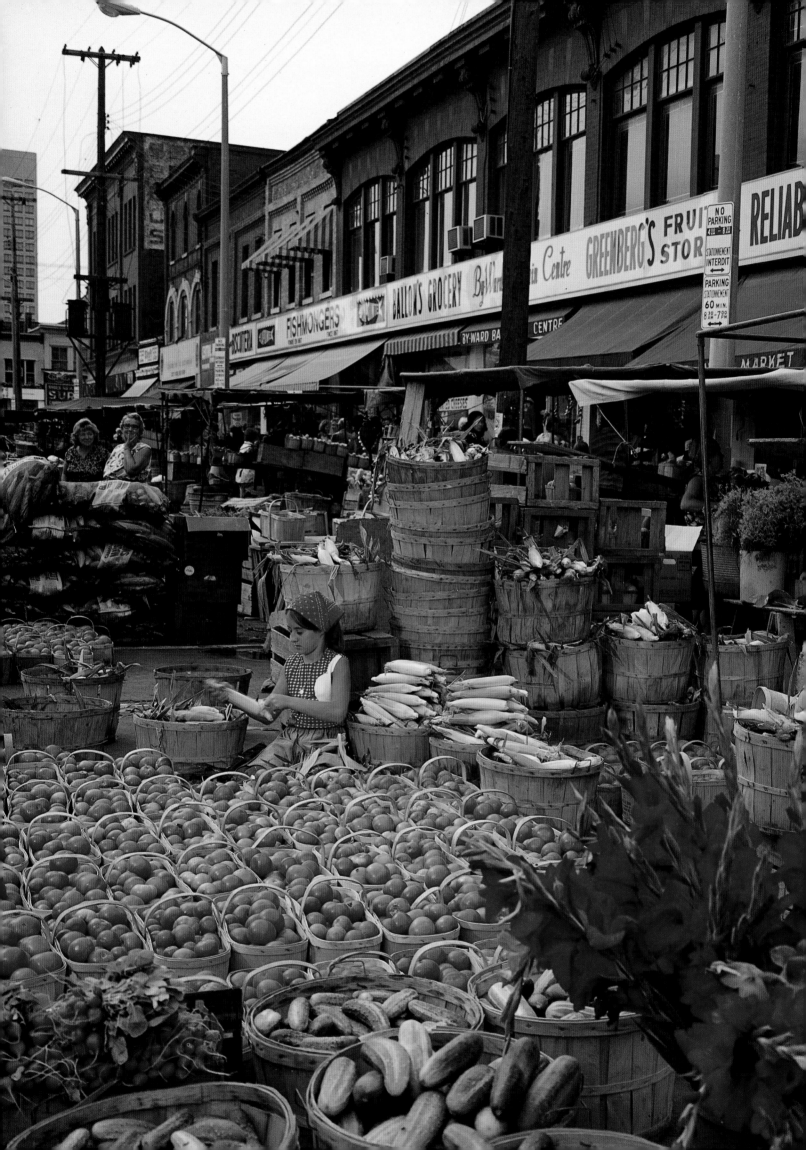

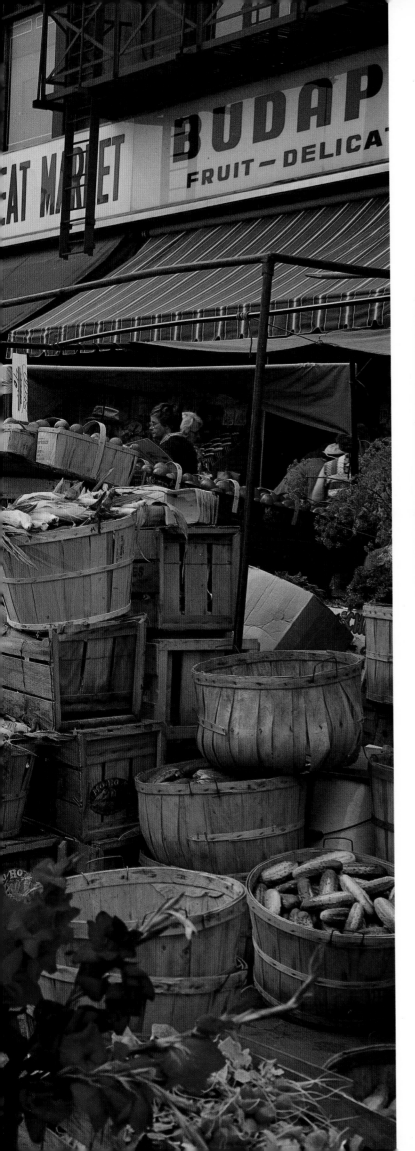

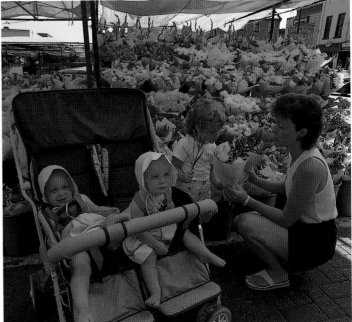

The Byward Market offers shoppers a dazzling array of fresh produce and specialty foods and crafts, in addition to a selection of fish markets, cheese shops and restaurants.

Outre l'artisanat, le marché By offre un ensemble impressionnant de denrées fraîches ou de mets préparés, ainsi qu'un grand choix de poissonneries, fromageries et restaurants.

Following pages: **The SuperEx's midway is just one of many attractions at this annual ten-day summer fair which also features equestrian and livestock shows, performing artists, craft shows and a children's petting zoo.**

Pages suivantes : **L'aire des jeux de la Super Ex est l'une des nombreuses attractions de cette foire annuelle de dix jours où se produisent maints artistes et artisans. Des animaux de ferme font la joie des enfants et des expositions hippiques et bovines sont également à l'affiche.**

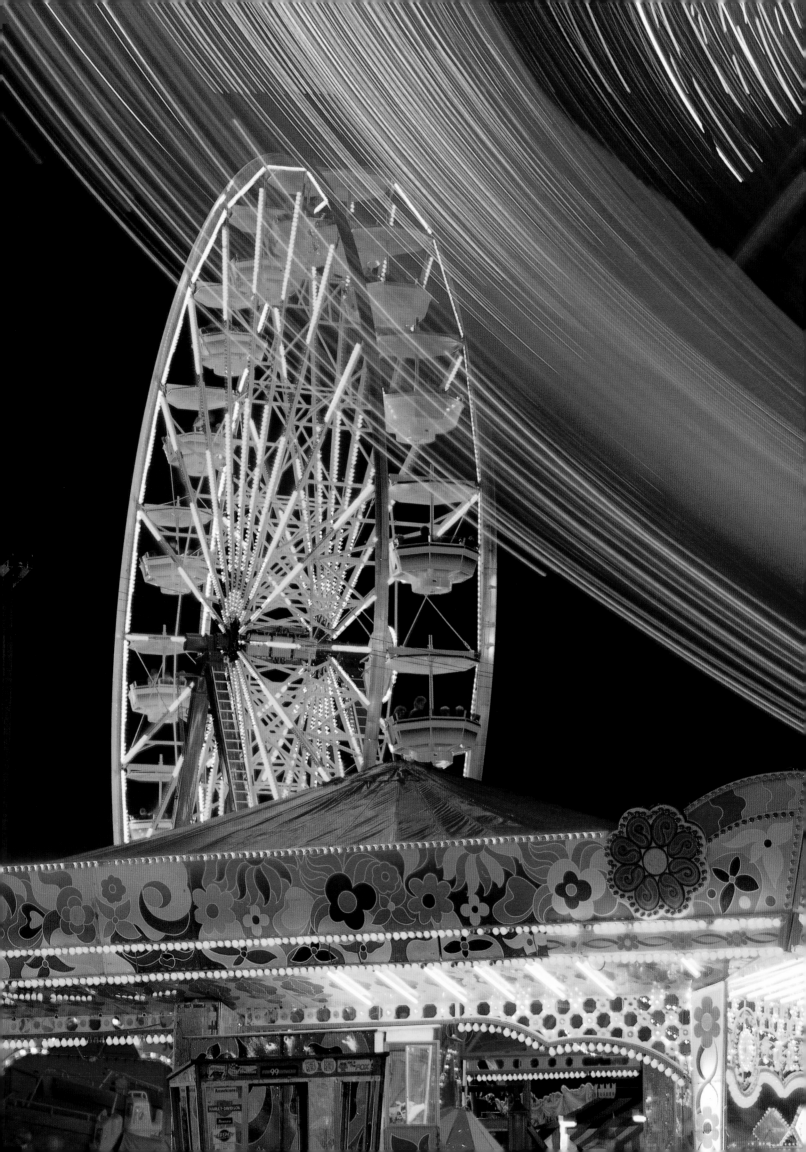

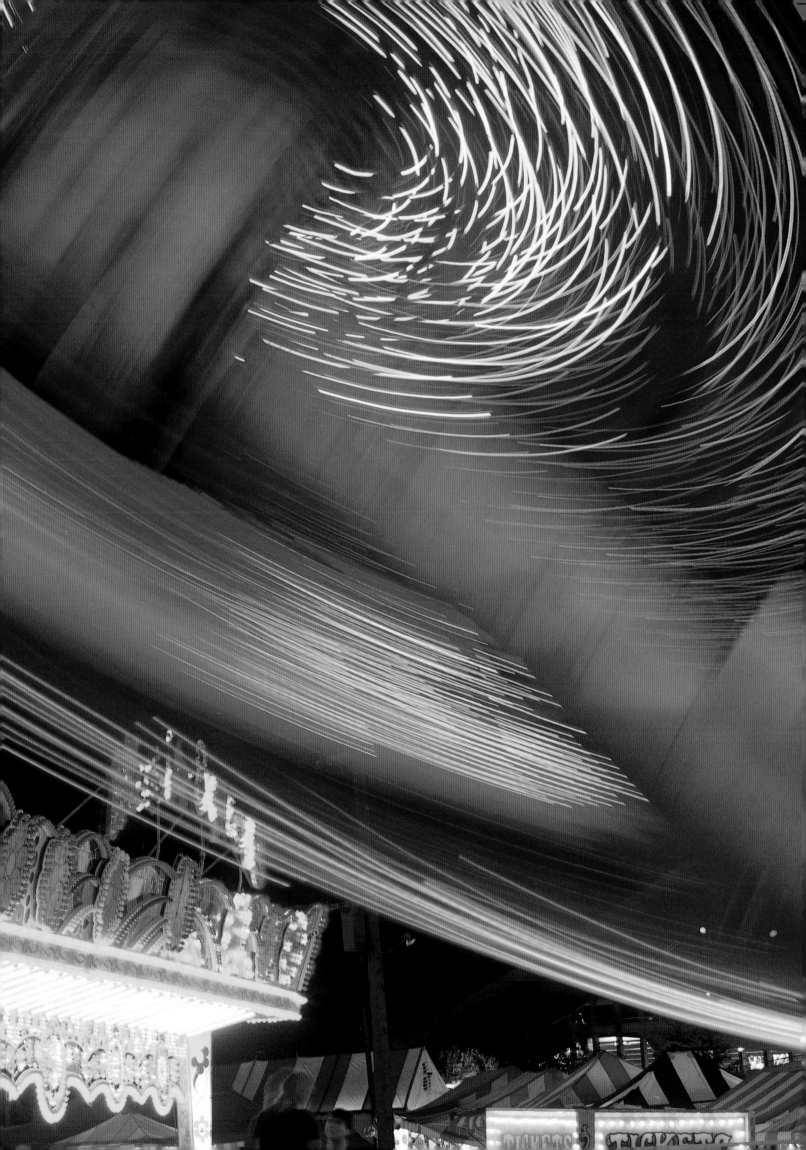

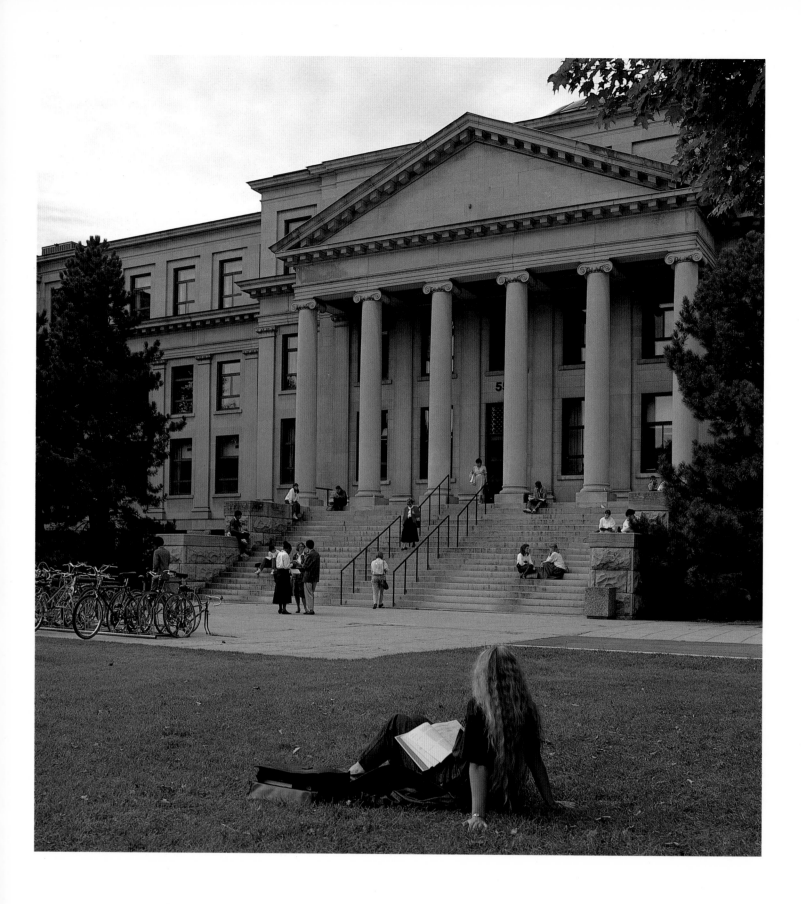

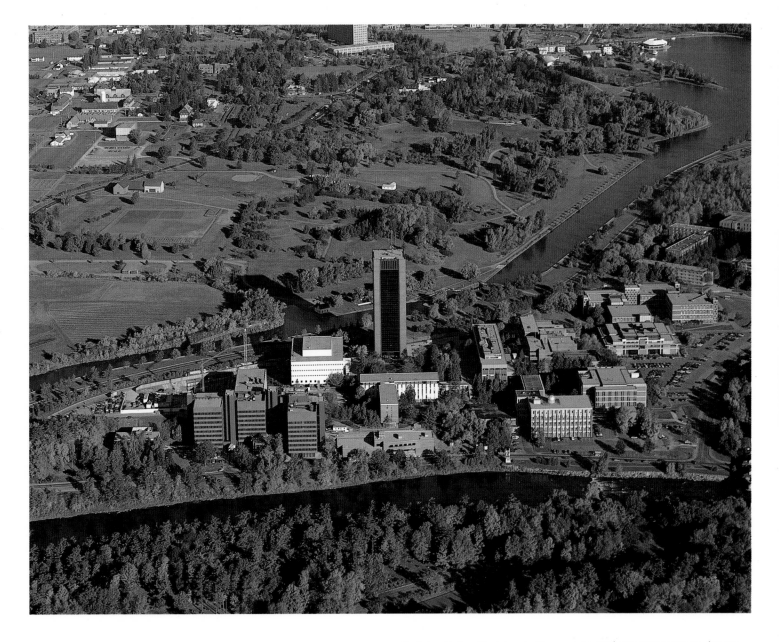

Carleton University *(above)*, situated between the Rideau River and the Rideau Canal, and the University of Ottawa *(left)*, whose campus is in the Sandy Hill area, are among Canada's most renowned centres of learning.

La Carleton University *(ci-dessus)*, entre la rivière Rideau et le canal Rideau, et l'Université d'Ottawa *(à gauche)*, dans le quartier de la Côte-de-Sable, figurent parmi les institutions d'enseignement supérieur les plus renommées du Canada.

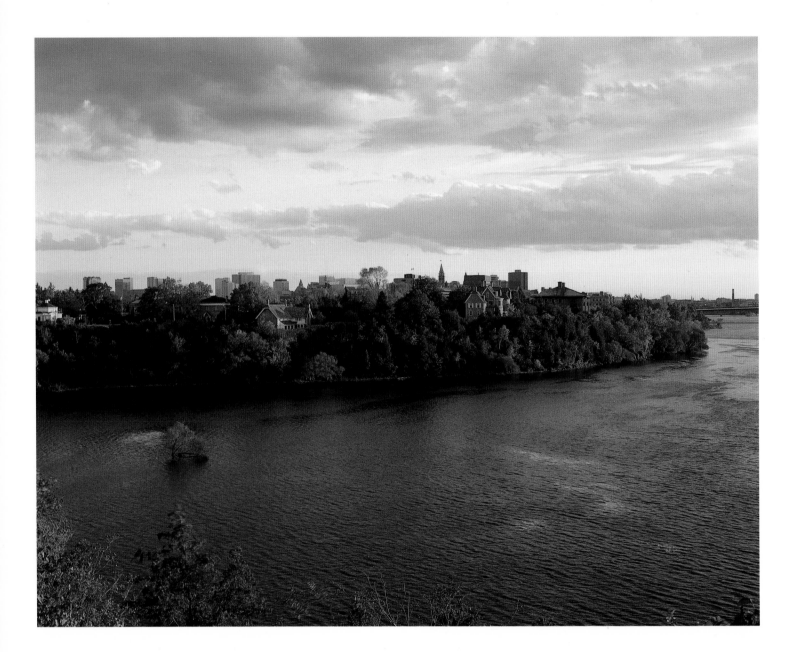

The view across the river encompasses the prime minister's residence, the British High Commissioner's residence and the French Embassy.

L'autre côté de la rivière offre une vue sur la résidence du premier ministre, celle du haut-commissaire de Grande-Bretagne et l'ambassade de France.

Rollerskiers skate down the long stretch of Gatineau Parkway. Gatineau Park, which is particularly beautiful in the autumn, also offers excellent cross-country skiing in winter.

Le parc de la Gatineau, particulièrement beau en automne, offre également d'excellentes pistes de ski de fond en hiver.

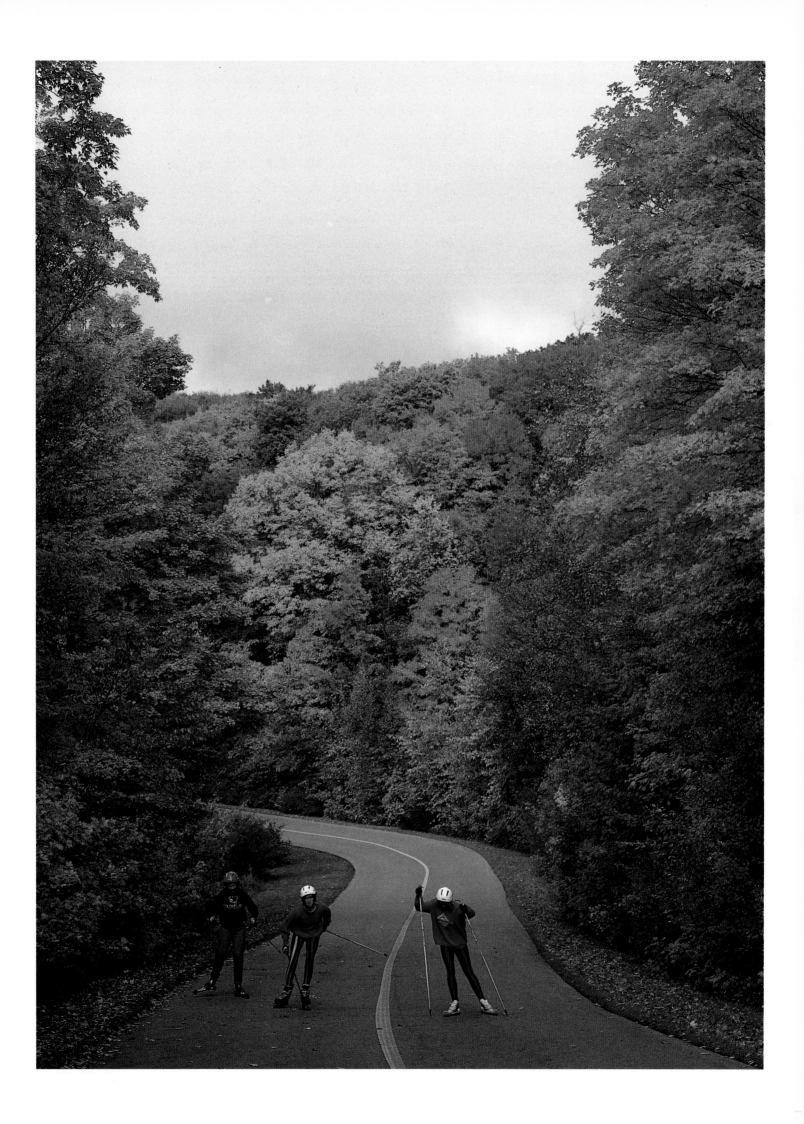

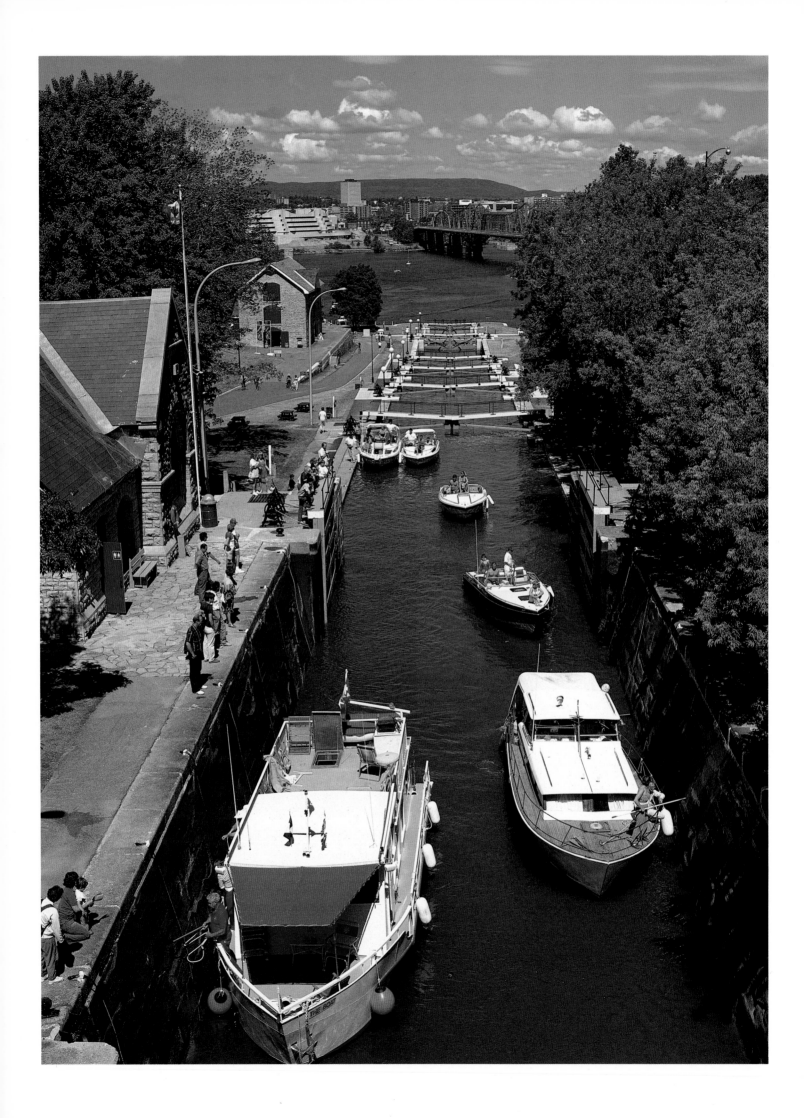

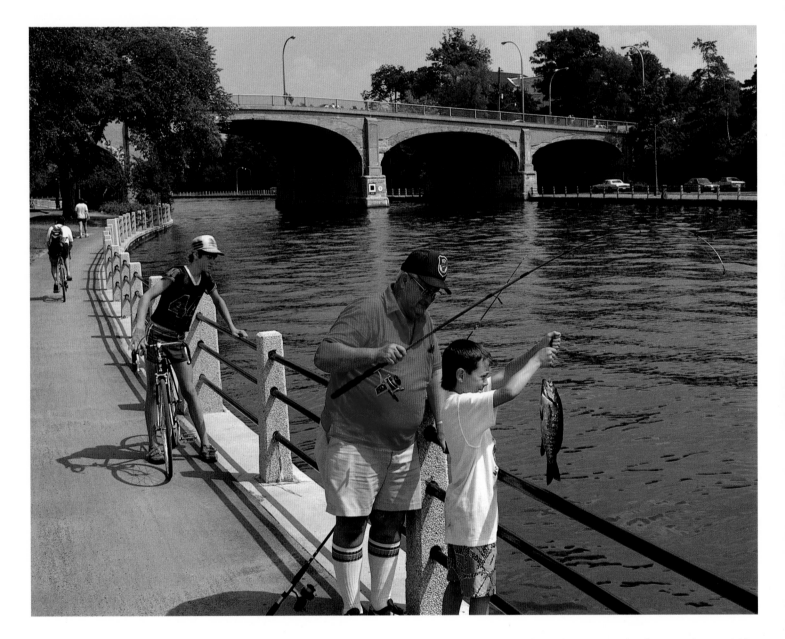

The Rideau Canal is popular with joggers, bicyclists and the occasional fisherman.

Le canal Rideau est très apprécié des coureurs, des cyclistes et des pêcheurs occasionnels.

The historic 200-kilometre Rideau Canal between Kingston and Ottawa has 42 operating locks.

Le canal Rideau, un cours d'eau historique de 200 kilomètres entre Kingston et Ottawa, comporte 42 écluses.

Fall's rich foliage and winter's snow colour the landscape of Ottawa's residential neighborhoods.

Le riche feuillage d'automne et la neige colorant le paysage des quartiers résidentiels d'Ottawa.

The Christmas Lights Across Canada project lends a seasonal sparkle to the city.

Tous les hivers, «Les lumières de Noël au Canada» illuminent la ville.

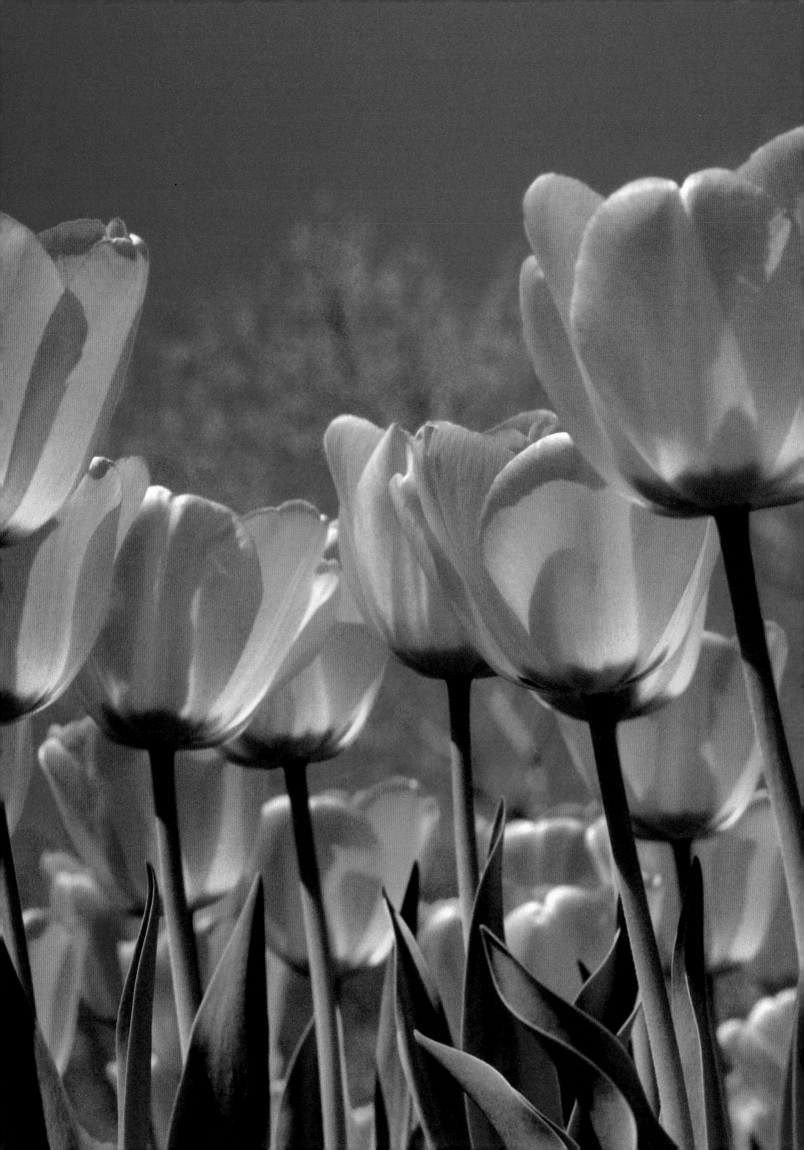

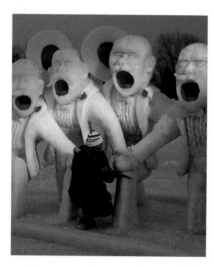

INTERPRETING CANADA AND THE Capital for visitors presents almost endless possibilities.

Events and activities that already play an important role in the life of the Capital include interpretive exhibits on political, historical and natural themes, opportunities to explore Canadian institutions such as Parliament, and special national or international spectacles culminating in the Capital.

Perhaps most distinctive are the recurring festivals such as Canada Day, Winterlude, the Canadian Tulip Festival, Franco (the festival of the world's francophones) and New Year's Eve on Parliament Hill. Celebrations such as these bring hundreds of thousands of Canadians together for shared experiences of national themes.

Winterlude — the Capital's mid-February celebration of winter — has become one of North America's most successful annual events. The three-weekend family festival celebrating life as a northern people attracts more than a million visitors from around the world each year. With 90 per cent of Winterlude activities taking place out-of-doors, the festival centres on the Rideau Canal, transformed for the winter into a seven-kilometre-long promenade — an avenue of ice equally suitable for walking, sliding, skiing or skating. There, a continuous program of events includes ice-carving, outdoor concerts, figure-skating shows and the "Ice Dream" snow sculpture contest which attracts local, national and international competitors.

IL EXISTE MAINTES POSSIBILITÉS d'interpréter les thèmes chers au Canada et à sa capitale.

Des expositions sur des thèmes politiques, historiques et naturels, la visite d'institutions canadiennes de prestige comme le Parlement, les spectacles nationaux et internationaux sont autant d'événements et d'occasions qui jouent un rôle important dans la vie de la capitale.

les festivals annuels comme celui de la fête du Canada, le festival Canadien des Tulipes, le Franco et la Veille du Jour de l'An sur la Colline parlementaire. Ces célébrations rassemblent des centaines de milliers de Canadiens qui viennent partager leur joie de vivre nationale.

BAL DE NEIGE

Bal de Neige, la fête de la mi-février, est devenu l'un des événements annuels les plus courus de l'Amérique du Nord. Ce festival familial de trois fins de semaine, hommage aux coutumes nordiques du Canada, attire chaque année plus d'un million de visiteurs venus des quatre coins du monde. Quatre-vingt-dix pour cent des activités du Bal de Neige ayant lieu à l'extérieur, le canal Rideau devient un lieu de prédilection. Il se transforme en une patinoire de sept kilomètres de long qui se prête aussi à la marche, aux glissades et au ski. Un programme continu présente des compétitions de sculptures sur glace, des concerts en plein air, des spectacles de patinage artistique et le célèbre Jardin de givre, où des concurrents locaux, nationaux et internationaux tentent de remporter le championnat de la plus belle sculpture de glace.

Above:
A quartet of snow-sculpted singers appear to be in the middle of a rendition, while the sculptor puts on the finishing touches.

Ci-dessus :
Le sculpteur met la dernière touche, et ce quatuor sculpté dans la neige semble déjà dans le feu de l'action.

Thousands of tulips bloom on Parliament Hill each spring, grown from bulbs sent as a gift by Queen Juliana of The Netherlands to commemorate the sacrifices made by Canadians in the liberation of Holland and to thank Canada for protecting the Royal Family during World War II.

Des milliers de tulipes ornent la colline du Parlement à chaque printemps. Les bulbes sont offerts en cadeau par la reine Juliana des Pays-Bas pour rendre hommage aux Canadiens qui ont participé à la libération de la Hollande et pour remercier le Canada d'avoir protégé la famille royale au cours de la Deuxième Guerre mondiale.

CANADIAN TULIP FESTIVAL

Among the Capital's most-awaited events each year is the emergence of tens of thousands of tulips in spectacular display gardens throughout the region. In best Capital tradition, a month-long festival has been dedicated to their arrival. With the tulips themselves as the central attraction, the Canadian Tulip Festival celebrates the beginning of a new season through a coordinated, city-wide program of music and cultural performances, craft fairs and special demonstrations.

CANADA DAY

As the Capital's largest festival, Canada Day uses the entire Capital Region as the stage for parades, concerts, theme parks, historical re-enactments and sports events. On Parliament Hill itself, festivities begin early in the day with the arrival of the Governor General, the Prime Minister and other dignitaries on Parliament Hill, followed by a day-long stage show featuring top Canadian talent. For many, the highlight of the festival is the dazzling Canada Day fireworks display.

entire Capital region as the stage for parades, concerts, theme parks, historical re-enactments and sports events. On Parliament Hill itself, festivities begin early in the day with the arrival of the Governor General, the Prime Minister and other dignitaries on Parliament Hill, followed by a day-long stage show featuring top Canadian talent. For many, the highlight of the festival is the dazzling Canada Day fireworks display.

LE FESTIVAL CANADIEN DES TULIPES

L'apparition de dizaines de milliers de tulipes dans les nombreux jardins et parcs de la région constitue l'un des événements les plus attendus dans la capitale chaque année. Dans le respect de la plus pure tradition, un festival d'un mois leur a été consacré. Avec les tulipes pour point de mire, le Festival canadien des tulipes célèbre le début d'une saison nouvelle par un programme musical coordonné ainsi que des spectacles culturels, des foires artisanales et des démonstrations spéciales.

LA FÊTE DU CANADA

Le jour de la fête du Canada, c'est l'entière région de la capitale qui sert de siège aux défilés, aux concerts, aux expositions thématiques, aux reconstitutions historiques et aux activités sportives organisés à l'occasion du plus grand festival de la capitale. Sur la Colline parlementaire elle-même, les festivités débutent en matinée avec l'arrivée du gouverneur général, du premier ministre et d'autres dignitaires, suivie d'un spectacle qui dure toute la journée et met en vedette les meilleurs talents canadiens. Le feu d'artifice éblouissant de fin de soirée est, pour beaucoup, le clou des réjouissances.

quatre jours a été lancée en prévision du 125e anniversaire du pays en 1992. C'est l'entière région de la capitale qui sert de siège aux défilés, aux concerts, aux expositions thématiques, aux reconstitutions historiques et aux activités sportives organisés à l'occasion du plus grand festival de la capitale. Sur la Colline parlementaire elle-même, les festivités débutent en matinée avec l'arrivée du Gouverneur général, du Premier ministre et d'autres dignitaires, suivie d'un spectacle qui dure toute la journée et met en vedette les meilleurs talents canadiens. Le feu d'artifice éblouissant de fin de soirée est, pour beaucoup, le clou des réjouissances.

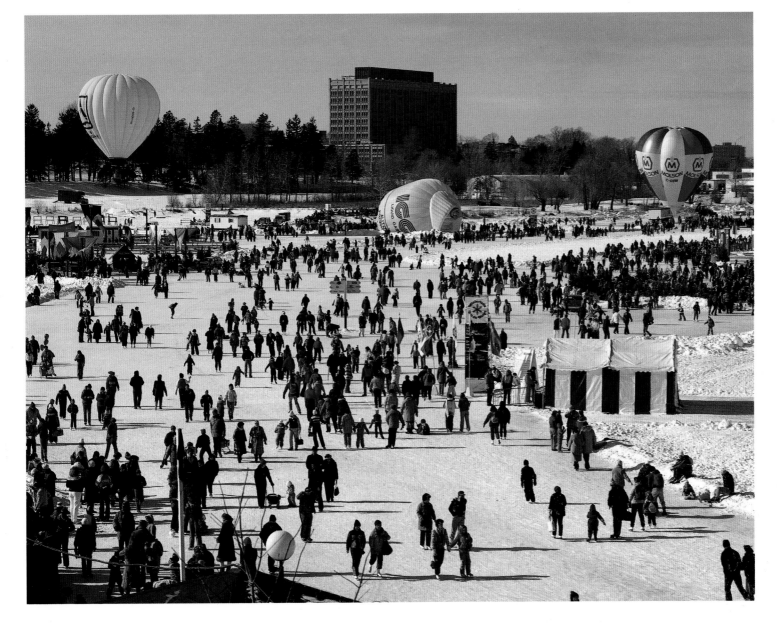

Hundreds of skaters enjoy Winterlude festivities staged at Dows Lake.

Des centaines de patineurs profitent des festivités de Bal de Neige.

CHRISTMAS LIGHTS ACROSS CANADA
In early December, provincial and territorial capitals join with our national Capital in staging *Christmas Lights across Canada* — an emerging tradition that has proven to be tremendously popular with Canadians coast-to-coast. At a public ceremony on the appointed day, the Prime Minister switches on a dazzling display of Christmas lights adorning Parliament Hill and Confederation Boulevard. On the same day, similar lighting ceremonies are conducted on the grounds of legislature buildings across the country — a colourful cross-country linking of hands for the duration of the festive season.

In these celebrations — and many others — the emphasis is on participation, enabling Canadians from all walks of life and visitors from abroad to discover and celebrate this wonderful country through personal involvement.

LES LUMIÈRES DE NOËL AU CANADA
Au début de décembre, les capitales provinciales et territoriales s'unissent à la capitale nationale pour offrir *Les lumières de Noël au Canada* : une tradition qui s'impose et remporte un immense succès auprès de tous les Canadiens d'un océan à l'autre. Lors d'une cérémonie publique, au jour fixé, le premier ministre allume les ampoules de Noël qui brillent sur la Colline parlementaire et le long du boulevard de la Confédération. Le même jour, des cérémonies semblables se déroulent sur les terrains des autres parlements du pays, comme une gigantesque poignée de mains symbolique au cours de la période des fêtes.

Toutes ces célébrations mettent l'accent sur la participation, ce qui permet aux Canadiens de tous les milieux et aux visiteurs venus du monde entier de découvrir et de célébrer ce merveilleux pays qui est le nôtre par un geste personnel.

The Parliament Buildings' gothic interiors are resplendent with holiday garlands and Christmas trees.

L'intérieur gothique des édifices du Parlement resplendit sous les éclats des guirlandes et des arbres de Noël.

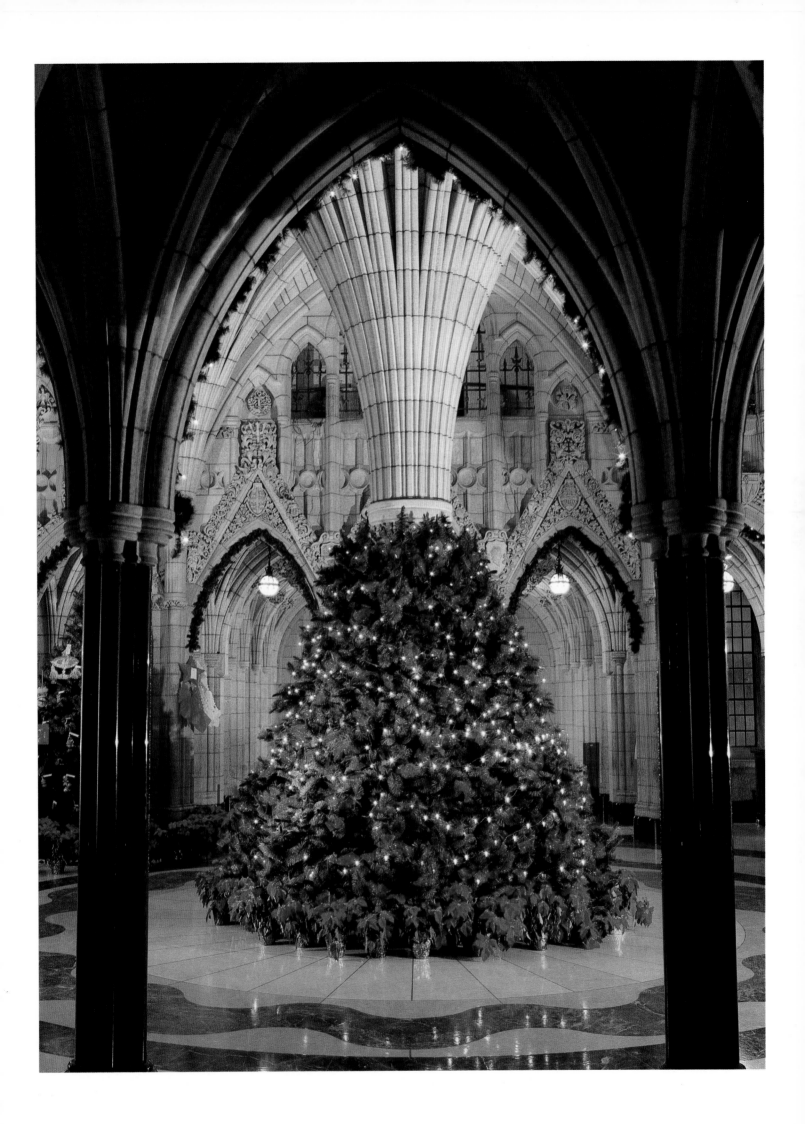

Holiday ornaments, some representing Canada's cultural mosaic, decorate the halls of the Parliament Buildings every Christmas.

À Noël, l'entrée des édifices du Parlement est parée d'ornements qui rappellent la mosaïque culturelle du Canada.

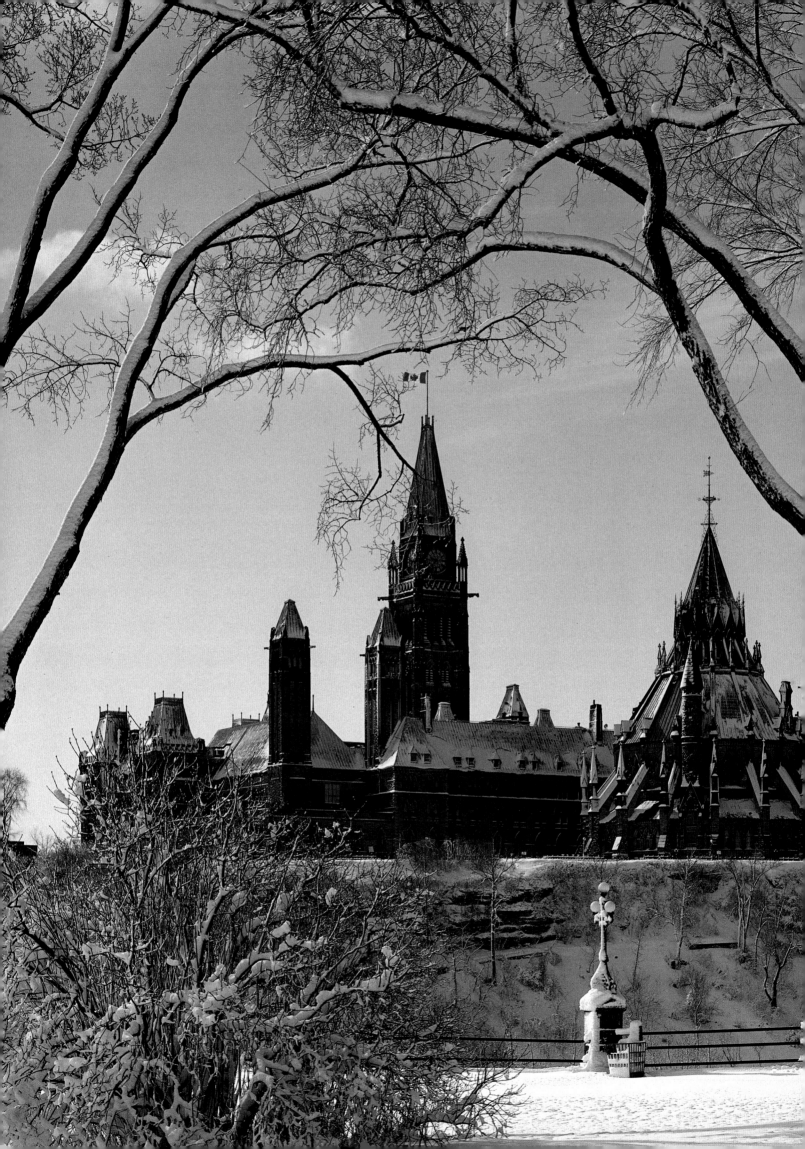

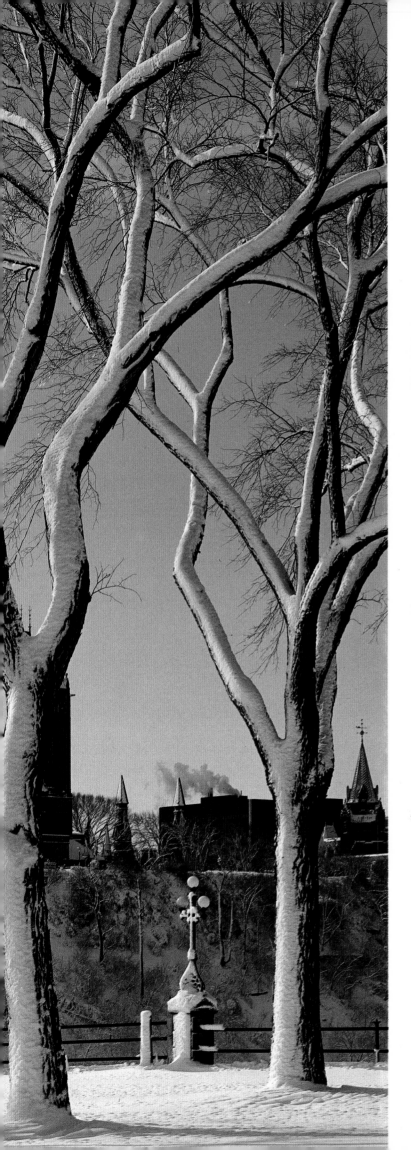

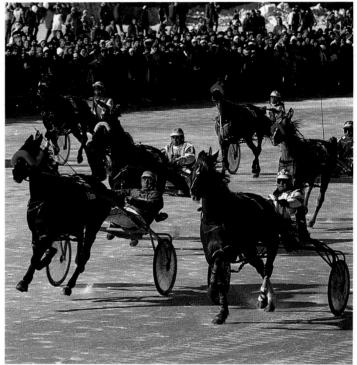

Winterlude spectators line up to watch competitors in the harness racing contest.

Les spectateurs de Bal de Neige se rassemblent pour observer les concurrents de la course sous harnais.

Snow enhances the beauty of the Parliament Buildings.

La neige fait ressortir la beauté des édifices du Parlement.

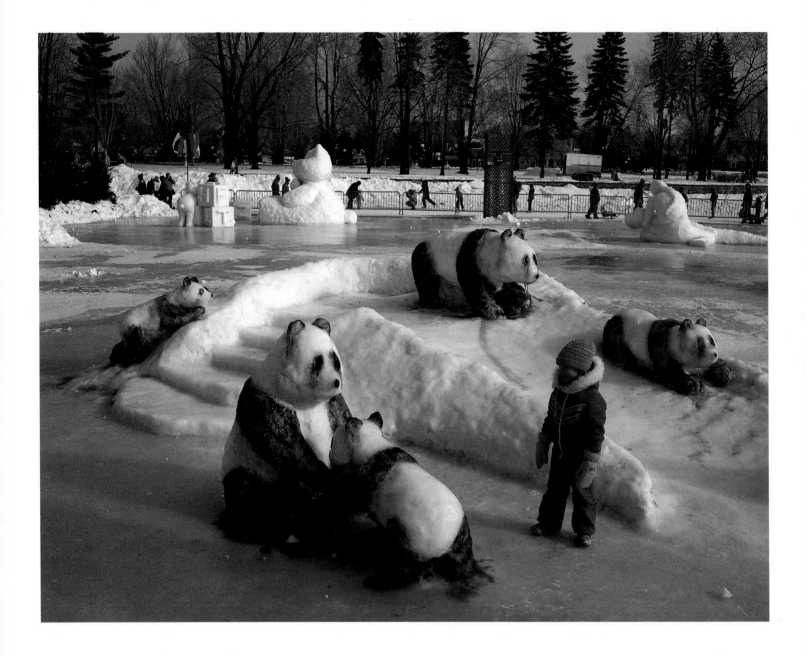

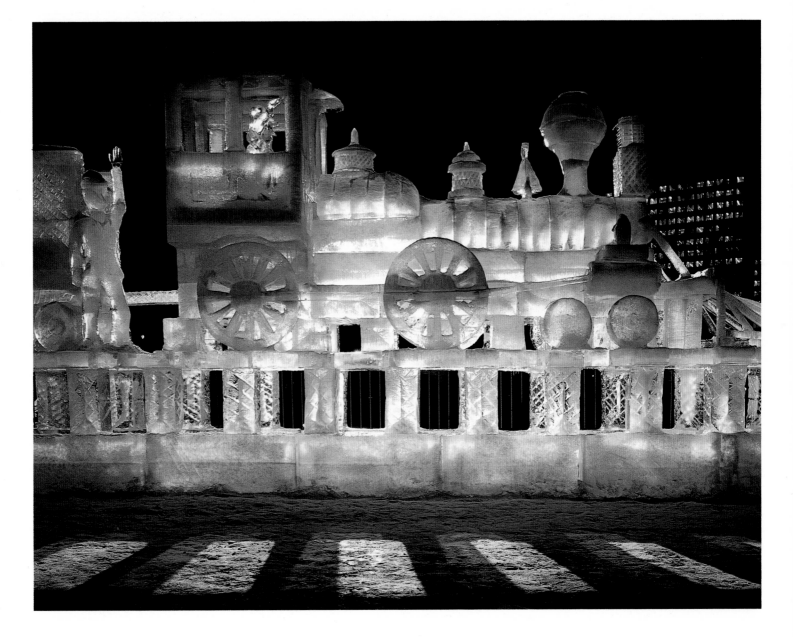

Winterlude ice and snow sculptures display considerable imagination, creativity and skill, as shown by this intricate ice train and family of snow pandas.

Les sculptures de glace et de neige de Bal de Neige illustrent l'imagination, la créativité et l'habileté de leurs créateurs. Ainsi en témoignent ces sculptures compliquées d'un train et d'une famille de pandas.

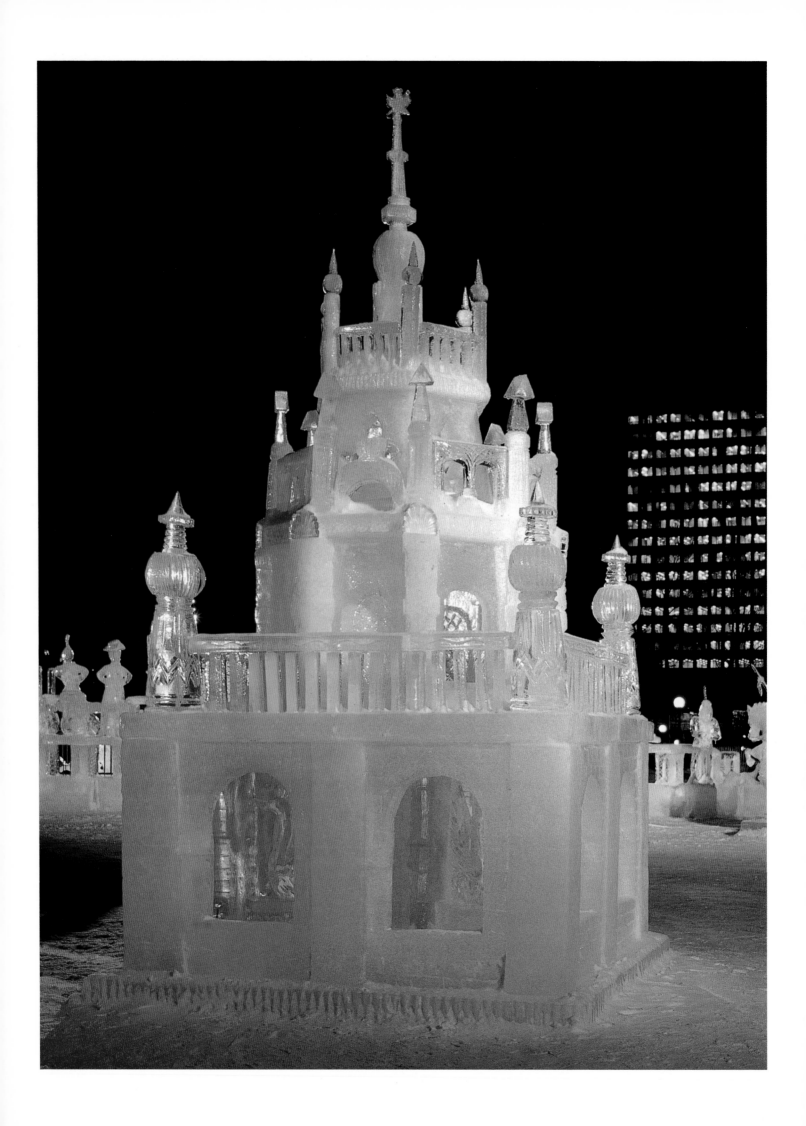

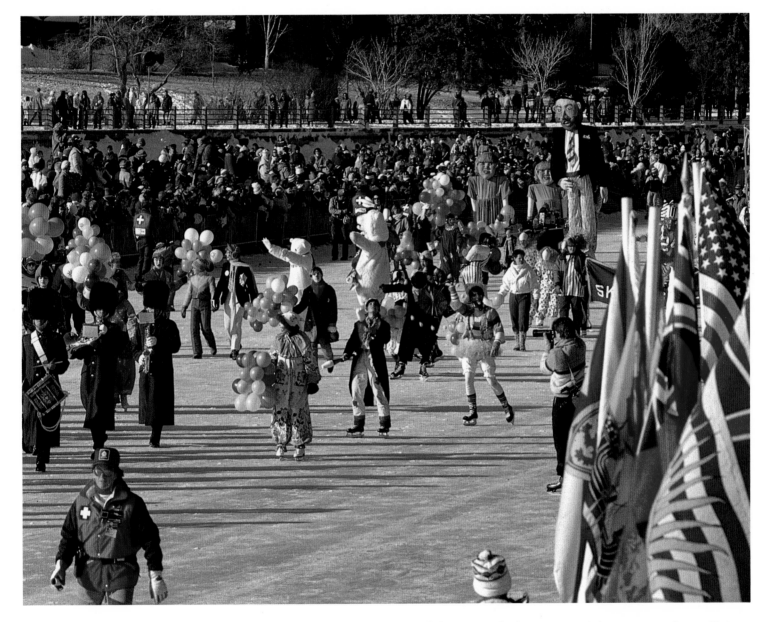

Winterlude, an annual February celebration of winter, has a multitude of events, including snow and ice sculptures, bonfires and races.

Bal de Neige, qui a lieu en février, est une fête dédiée à l'hiver et à la beauté des sculptures de glace et de neige, des feux de camp et des courses.

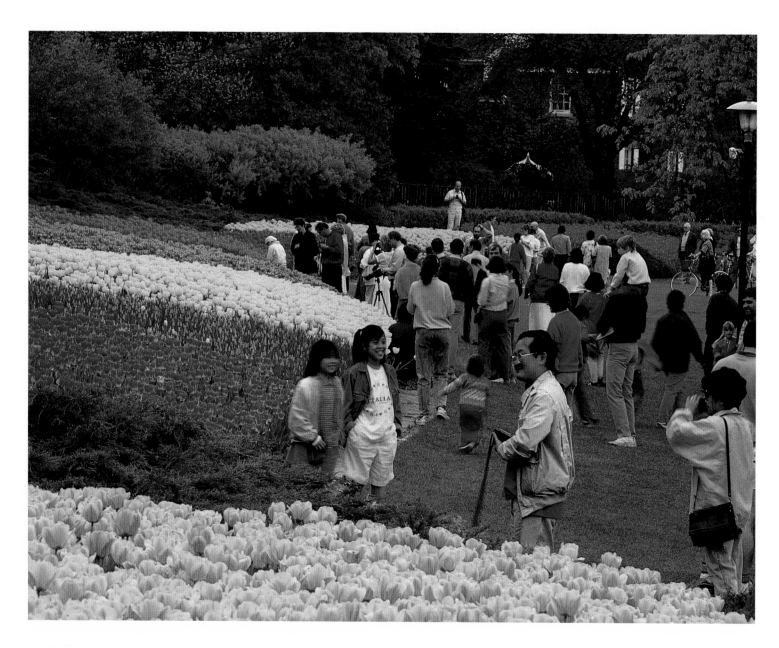

Tourists stop to admire and photograph the spectacular displays of spring tulips.

Touristes faisant une pause pour admirer et photographier les présentations spectaculaires de tulipes du printemps.

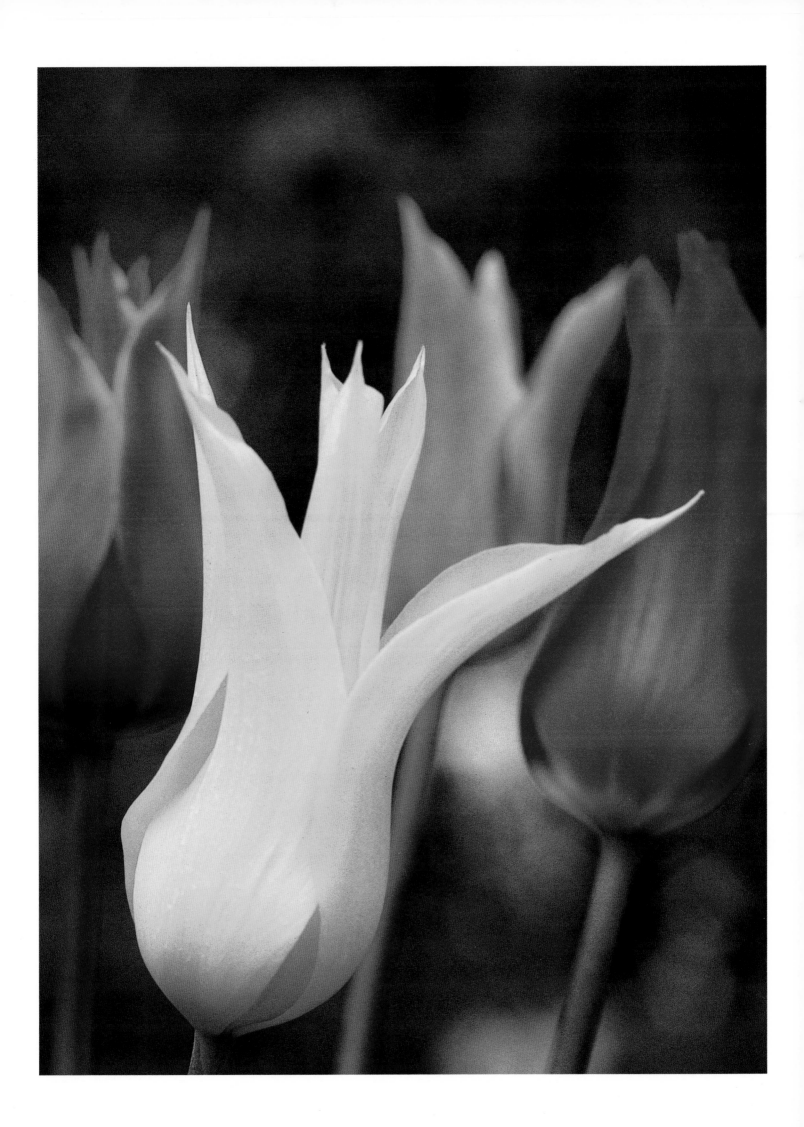

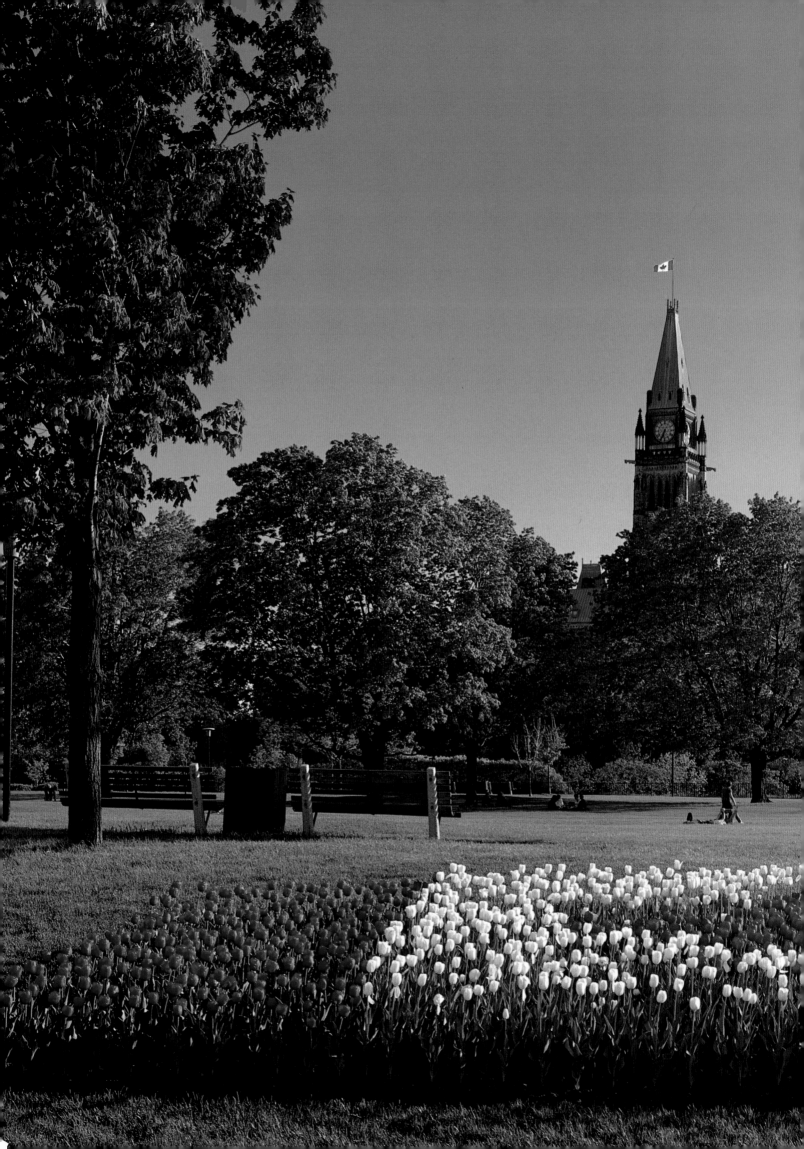

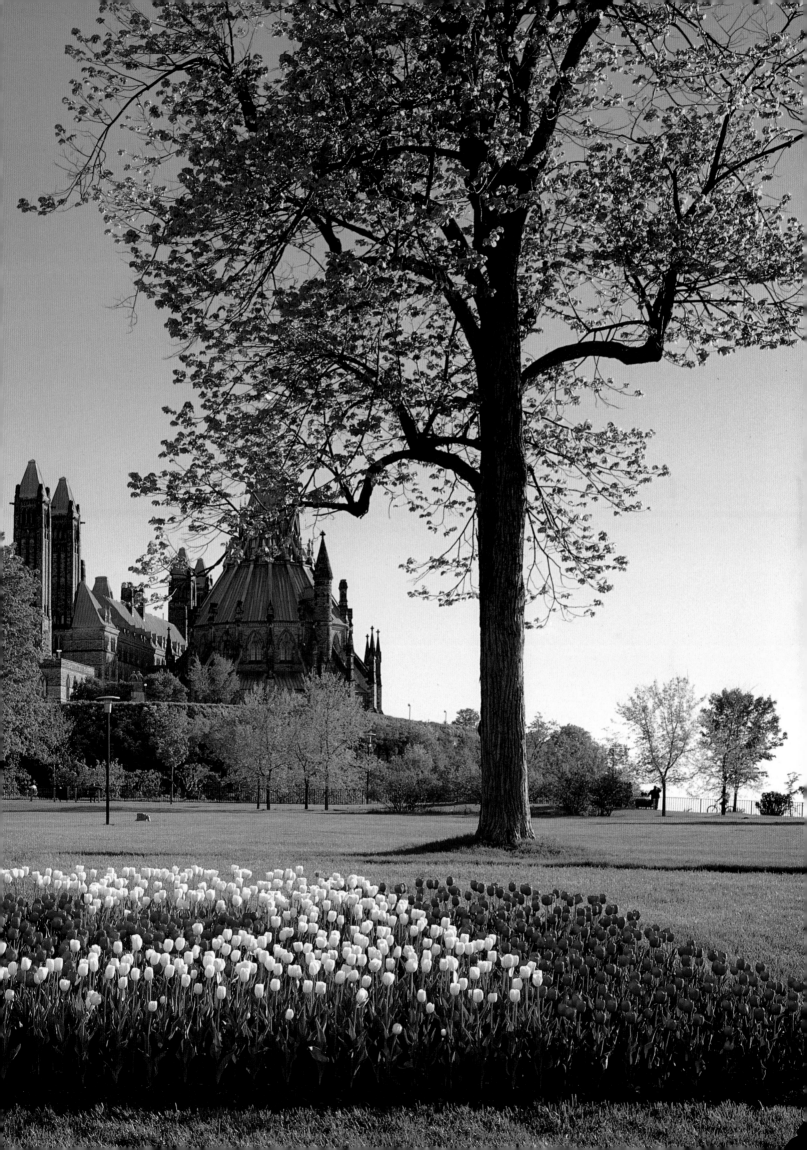

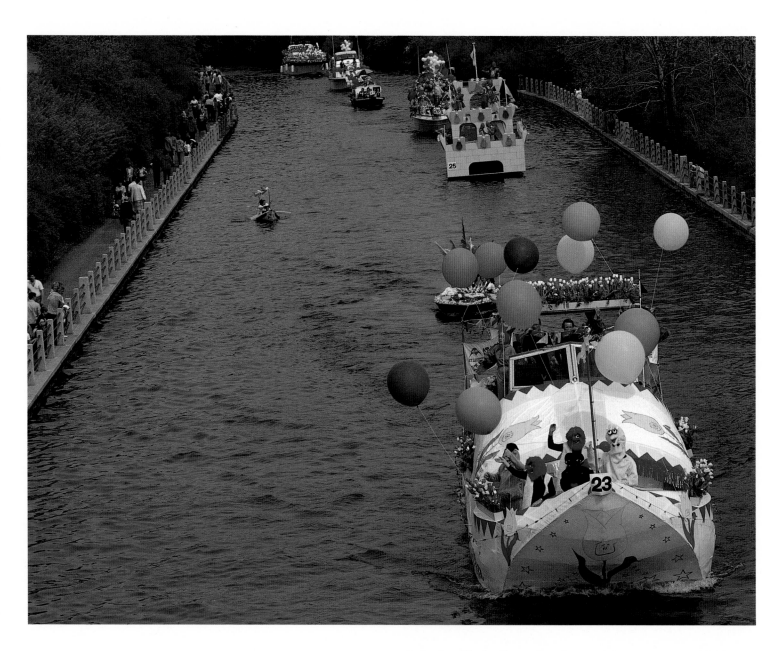

Spring heralds the blossoming of thousands of tulips all over the city and the annual Canadian Tulip Festival, which includes events such as the flotilla of decorated boats.

Le printemps annonce l'éclosion de milliers de tulipes et le retour du Festival canadien des tulipes, qui offre une foule de spectacles colorés comme celui de la flotille de bateaux décorés.

Previous pages: **Red and white tulips form a splendid floral Canadian flag.**

Pages précédents : **Des tulipes rouges et blanches forment un splendide drapeau floral du Canada.**

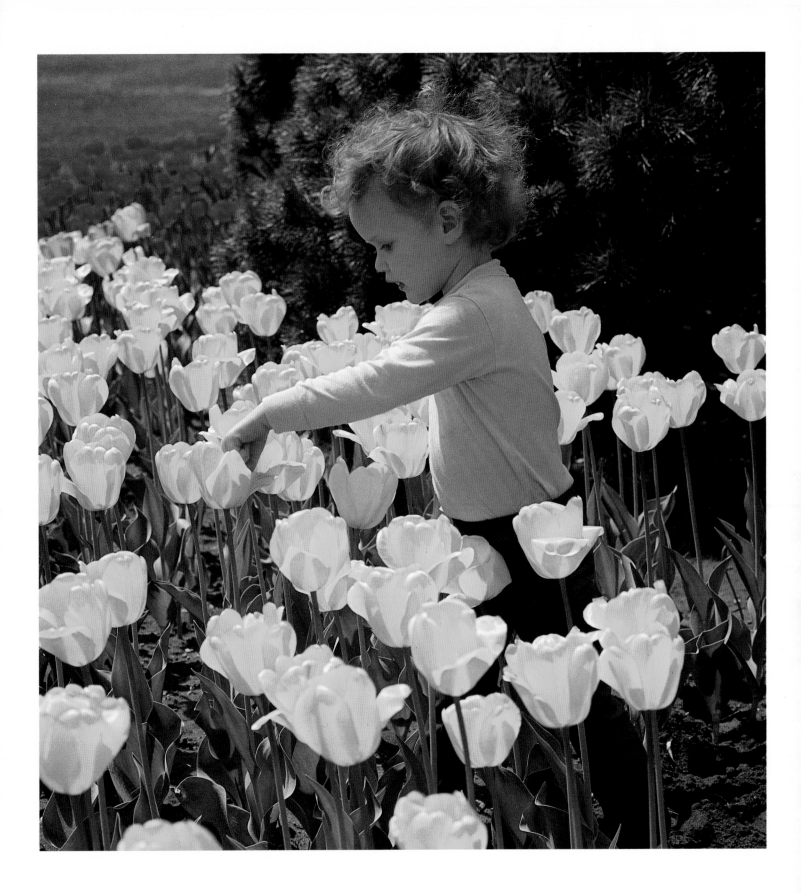

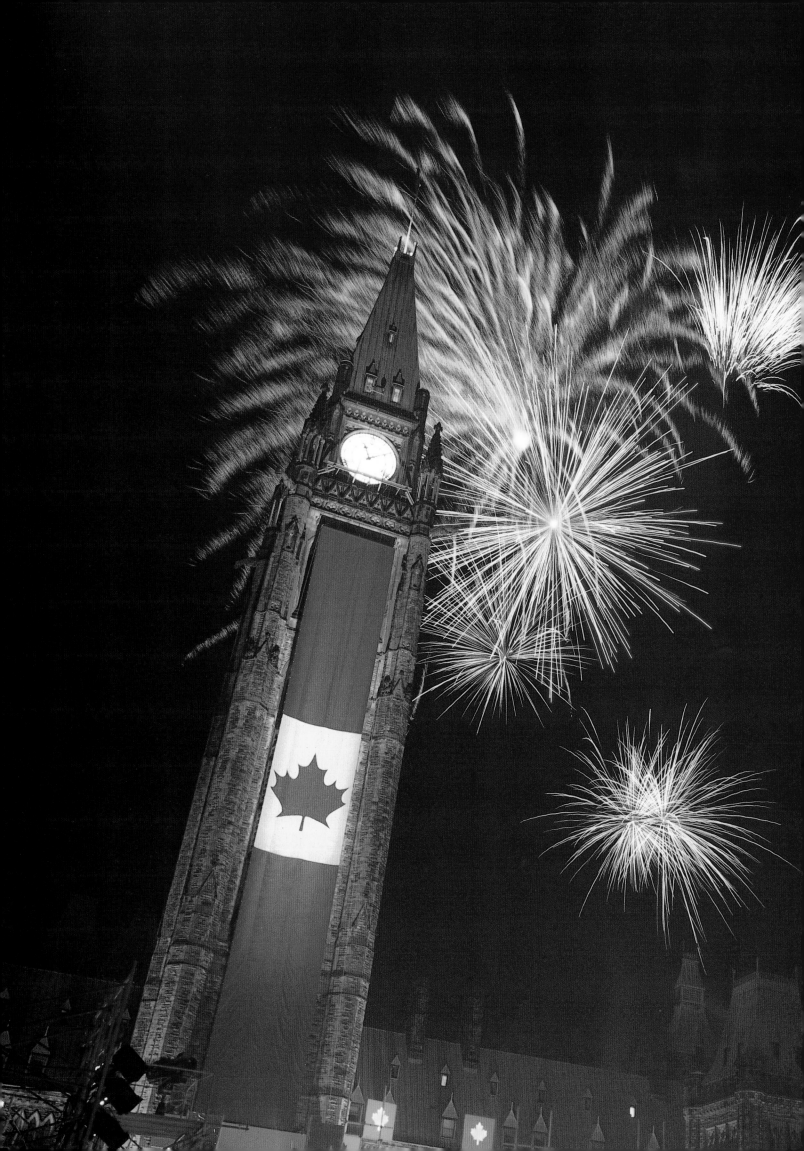

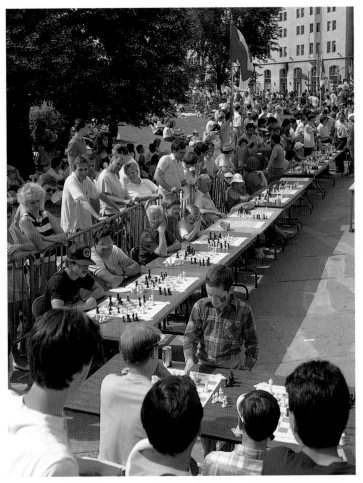

A young chess champion pits his skills against dozens of opponents simultaneously during Canada Day celebrations.

Un jeune champion d'échecs rivalise avec une douzaine d'adversaires simultanément au cours de la fête du Canada.

Fireworks light up Parliament Hill on Canada Day.

Les feux d'artifice illuminent la Colline parlementaire le jour de la fête du Canada.

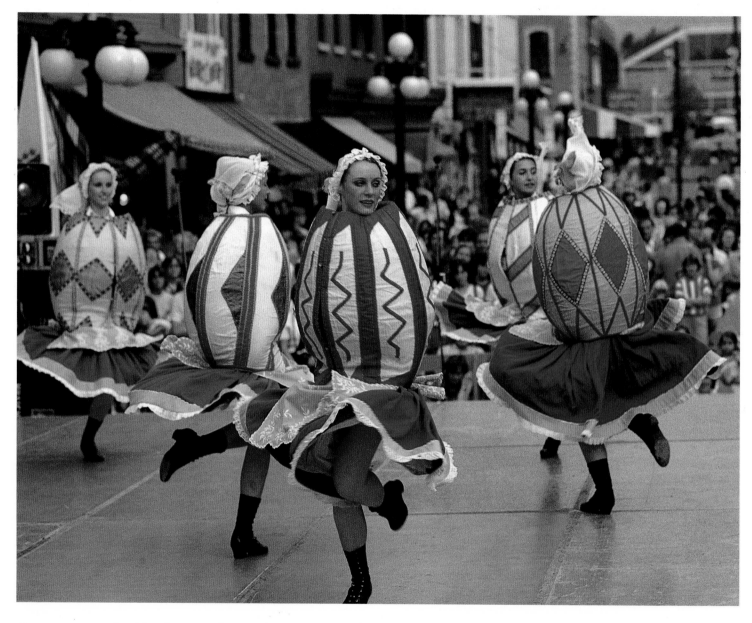

Dancers put on a colourful performance at one of Ottawa's many popular festivals.

Des danseurs donnent un spectacle haut en couleurs au cours de l'un des nombreux festivals populaires d'Ottawa.

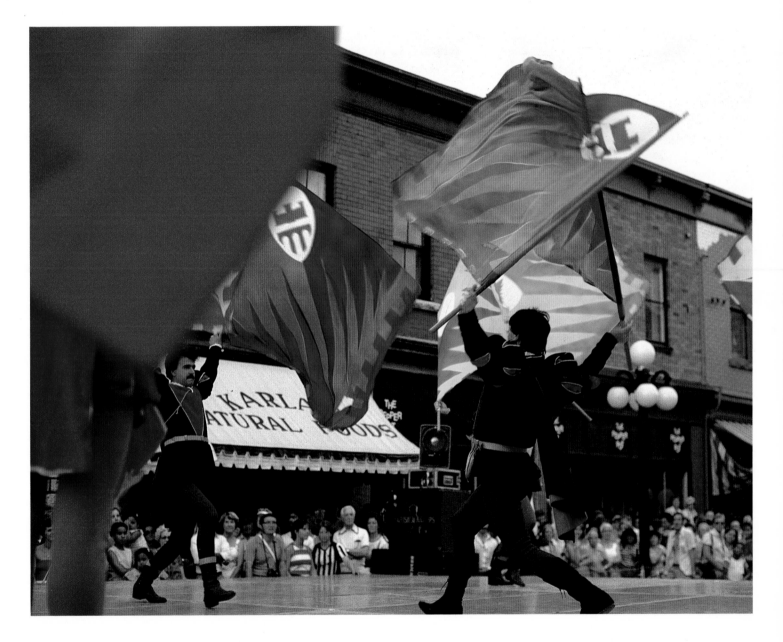

Following pages:
Revellers enjoy the happy atmosphere of a flotilla of boats during the Canadian Tulip Festival.

Pages suivantes :
Les fêtards participent à l'atmosphère joyeuse créée par une flotille de bateaux au cours du Festival canadien des tulipes.

Page 144: **Hundreds of spectators watch the resplendent Guards going through their daily paces on Parliament Hill.**

Page 144 : **Des centaines de spectateurs observent les gardes en grande tenue au cours de la cérémonie quotidienne sur la Colline parlementaire.**

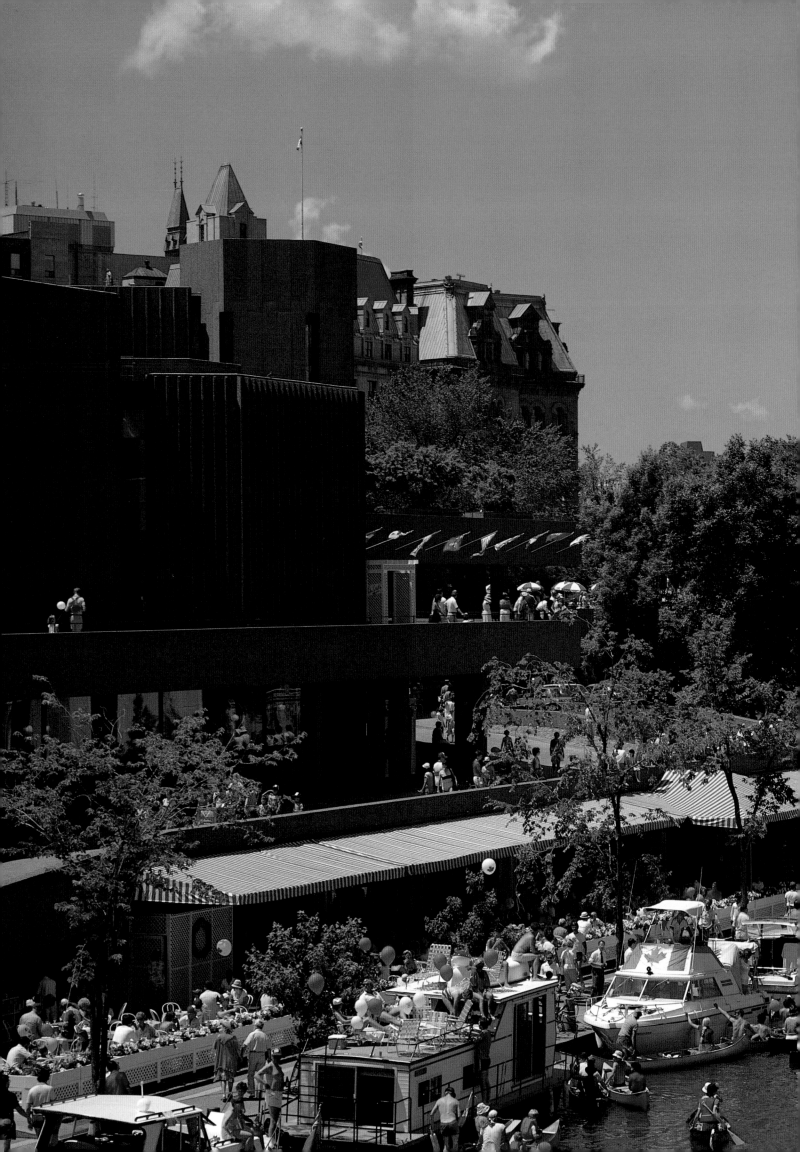

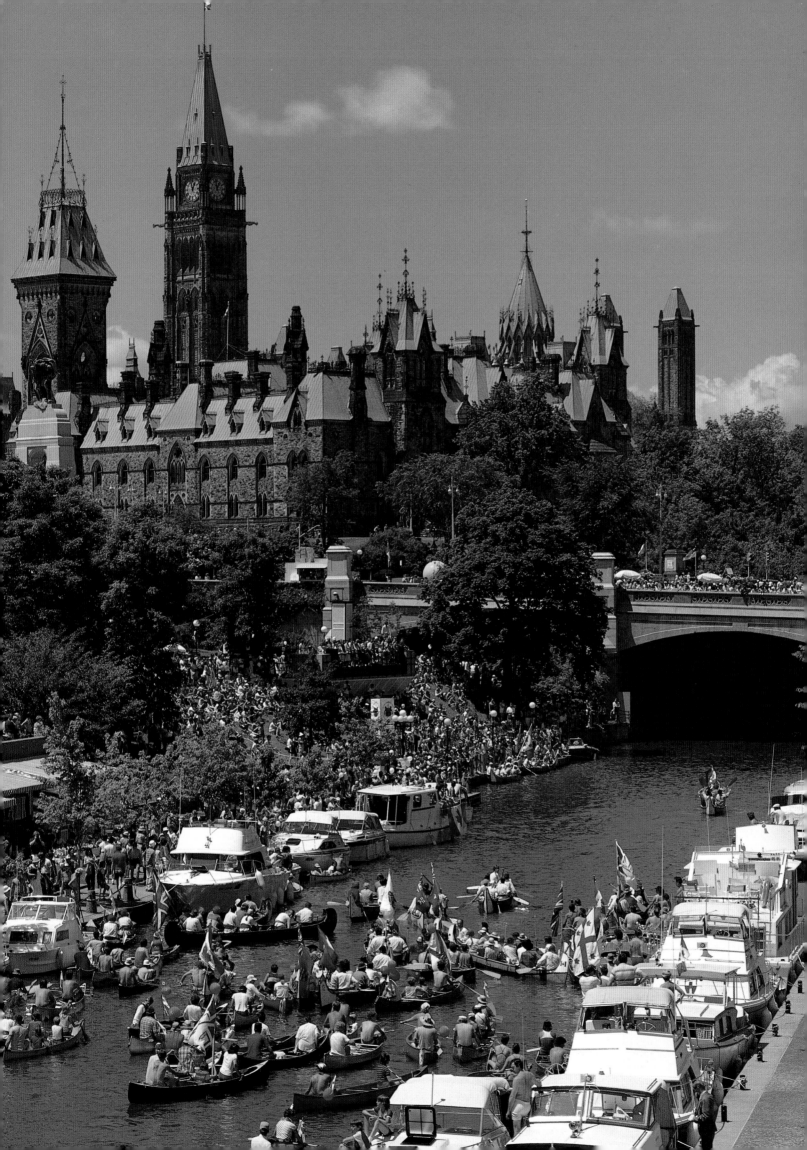

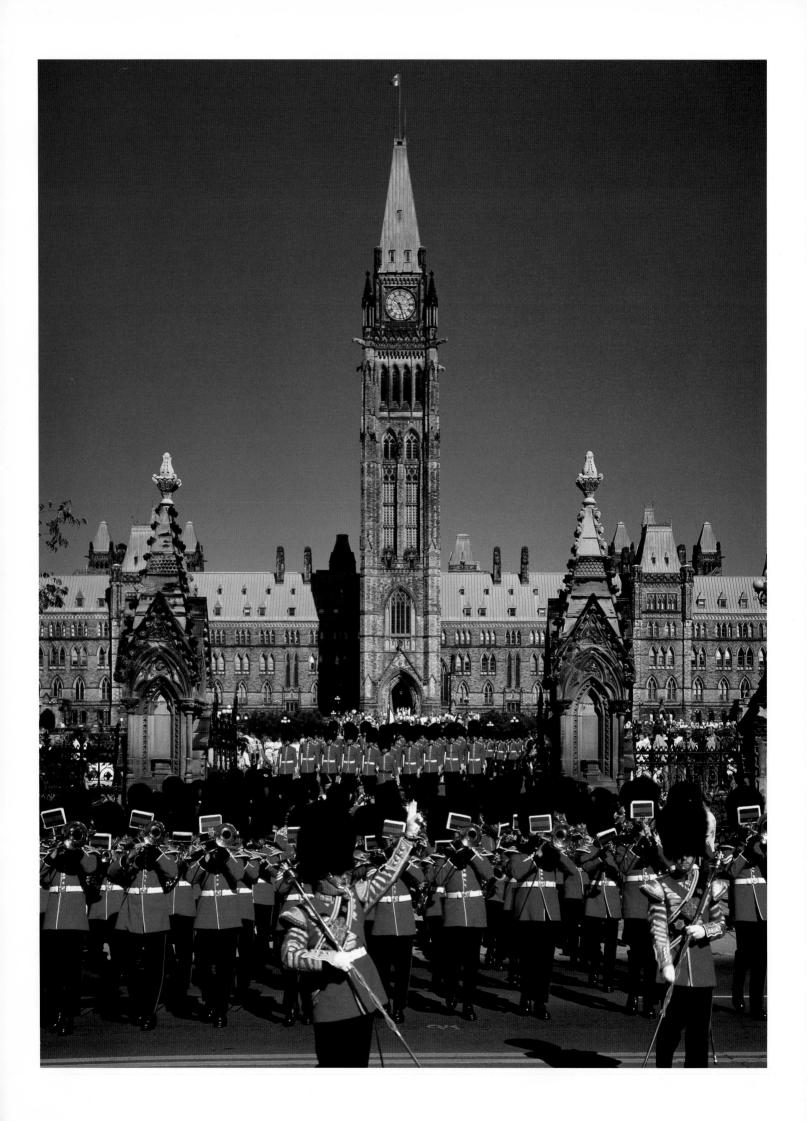